Die Idee der absoluten Musik

绝对音乐观念

[德]卡尔·达尔豪斯（Carl Dahlhaus）著

刘丹霓 译

华东师范大学出版社

华东师范大学出版社六点分社　策划

国家双一流高校建设与上海高水平地方高校创新团队（音乐学理论）建设项目
天津市教委科研计划项目成果（2018SK095）"当代中西语境下的音乐史学元理论研究"

缘　起

自中国全面卷入现代性进程以来,西学及其思想引入汉语世界的重要性,已是有目共睹的事实。早在晚清时代,梁启超曾写下这样的名句:"今日之中国欲自强,第一策,当以译书为第一事。"时至百年后的当前,此话是否已然过时或依然有效,似可商榷,但其中义理仍值得三思;举凡"汉译世界学术名著丛书"(北京:商务印书馆)、"现代西方学术文库"(北京:三联书店)等西学汉译系列,对中国现当代学术建构和思想进步的重大意义和深远影响,无人能够否认。

中国的音乐实践和音乐学术,自20世纪以降,同样身处这场"西学东渐"大潮之中。国人的音乐思考、音乐概念、音乐行为、音乐活动,乃至具体的音乐文字术语和音乐言语表述,通过与外来西学这个"他者"产生碰撞或发生融合,深刻影响着现代意义上的中国音乐文化的"自身"架构。翻译与引介,其实贯通中国近现代音乐实践与理论探索的整个历史。不妨回顾,上世纪前半叶对基础

性西方音乐知识的引进,五六十年代对前苏联(及东欧诸国)音乐思想与技术理论的大面积吸收,改革开放以来对西方现当代音乐讯息的集中输入和对音乐学各学科理论著述的相关翻译,均从正面积极推进了我国音乐理论的学科建设。

然而,应该承认,与相关姊妹学科相比,中国的音乐学在西学引入的广度和深度上,尚需加力。从已有的音乐西学引入成果看,系统性、经典性、严肃性和思想性均有不足——具体表征为,选题零散,欠缺规划,偏于实用,规格不一。诸多有重大意义的音乐学术经典至今未见中译本。而音乐西学的"中文移植",牵涉学理眼光、西文功底、汉语表述、音乐理解、学术底蕴、文化素养等多方面的严苛要求,这不啻对相关学人、译者和出版家提出严峻挑战。

认真的学术翻译,要义在于引入新知,开启新思。语言相异,思维必然不同,对世界与事物的分类与看法也随之不同。如是,则语言的移译,就不仅是传入前所未闻的数据与知识,更在乎导入新颖独到的见解与视角。不同的语言,让人看到事物的不同方面,于是,将一种语言的识见转译为另一种语言的表述,这其中发生的,除了语言方式的转换之外,实际上更是思想角度的转型与思考习惯的重塑。有经验的译者深知,任何两种语言中的概念与术语,绝无可能达到完全的意义对等。单词、语句的文化联想与意义生成,移植到另一种语言环境中,不免发生诠释性的改变——当然,这绝不意味着翻译的误差和曲解。具体到严肃的音乐学术汉译,就是要用汉语的框架来再造外语的音乐思想与经验;或者说,让外来的音乐思考与表述在中文环境里存活。进而提升我们自己的音乐体验和思考的质量,提高我们与外部音乐世界对话和沟通的水平。

"六点音乐译丛"致力于译介具备学术品格和理论深

度、同时又兼具文化内涵与阅读价值的音乐西学论著。所谓"六点",既有不偏不倚的象征含义(时钟的图像标示),也有追求无限的内在意蕴(汉语的省略符号)。本译丛的缘起,来自"学院派"的音乐学学科与有志于扶持严肃思想文化发展的民间力量的通力合作。所选书目一方面着眼于有学术定评的经典名著,另一方面也有意吸纳符合中国知识、文化界"乐迷"趣味的爱乐性文字。著述类型或论域涵盖音乐史论、音乐美学与哲学、音乐批评与分析、学术性音乐人物传记等各方面,并不强求一致,但力图在其中展现对音乐自身的深度解析以及音乐与其他人文/社会现象全方位的相互勾连和内在联系。参与其中的译(校)者既包括音乐院校中的专业从乐人,也不乏热爱音乐并精通外语的业余爱乐者。

综上,本译丛旨在推动音乐西学引入中国的事业,并藉此彰显,作为人文艺术的音乐之价值所在。

谨序。

杨燕迪

2007年8月18日于上海音乐学院

目　录

第一章　作为审美范式的绝对音乐 / 1
第二章　"绝对音乐"一词的历史变迁 / 19
第三章　一种解释学模式 / 43
第四章　情感美学与形而上学 / 57
第五章　作为虔敬的审美观照 / 75
第六章　器乐音乐与艺术宗教 / 85
第七章　音乐逻辑与语言特征 / 99
第八章　论三种音乐文化 / 112
第九章　音乐中的绝对性观念与标题音乐实践 / 122
第十章　绝对音乐与绝对诗歌 / 133

人名与作品索引 / 146

第一章　作为审美范式的绝对音乐

音乐美学并不受欢迎。音乐家不信任它，认为它是远离音乐实际状况的抽象空谈；爱乐公众畏惧它，认为这种哲学反思应当留给圈内专业人士，而无需让自己的心智被毫无必要的哲学难题所困扰。虽然可以理解人们对于自我标榜的音乐美学那些喋喋不休的种种探讨深表怀疑，倍感恼怒，但若是认为音乐中的审美问题遥不可及、虚无缥缈、远离日常音乐事态，便是大错特错。实际上，当我们平心静气地冷静看待音乐审美问题时，这些问题完全是实实在在、触手可及的。

有些人认为在一场音乐会之前阅读弗朗茨·李斯特或里夏德·施特劳斯的一首交响诗的文字解说是件累赘无益之事；有些人要求在欣赏艺术歌曲独唱音乐会时要调暗场内灯光，而并不在意光线的昏暗会使印在节目单上的歌曲唱词看不清楚；有些不懂意大利语的人认为在欣赏一部意大利语歌剧之前熟悉情节梗概纯属多余——以上所有这些人，换言之，所有在音乐会或歌剧演出中以漫不经心的轻蔑态度对待音乐中的语词成分的人，都在作出一个音乐审美上的决定。他们或许以为这一决定是根据自己的品位作出的，但实际上这

是一个普遍的主导性趋势的表现,这一趋势在过去 150 年中愈加广泛传播,而它在音乐文化中的重要性却从未得到充分的体认。在"音乐"这一概念中,一场深刻的变革正在发生,超越任何个体及其出于机缘巧合的偏好。这一变革并不仅仅是形式和技法中的风格变化,而是一次根本性的观念转型——音乐是什么,音乐意味着什么,音乐应当如何得到理解。

做出上述行为的听者选择了一种特定的音乐审美"范式"[paradigm](采用托马斯·科恩用于科学史的术语):"绝对音乐"范式。范式,在此是指引导音乐感知和音乐思维的多种基本概念,构成了一种音乐美学的中心主题之一,这种音乐美学非但没有在抽象的推测猜想中迷失自我,反而解释了日常音乐惯例背后鲜有问津、不受关注的前提假设。

汉斯·艾斯勒这位力图将马克思主义应用于音乐和音乐美学的学者,将绝对音乐的概念描述为"资产阶级时代"的一种虚构事物:他鄙视这个时代,但也将自己视为这个时代的后嗣。"音乐会音乐,连同其社会建制——音乐会——代表了音乐演变进程中的一个历史阶段。其特定的发展轨迹与现代资产阶级社会的崛起密不可分。不带语词的音乐(通俗说法是'绝对音乐')占据主导,音乐与劳动分离,严肃音乐与轻音乐相异,行家里手与业余爱好者有别,所有这些都是资本主义社会中音乐的典型特征。"① 无论"现代资产阶级社会"这一表述多么模糊,艾斯勒似乎已经认定,"绝对音乐"不单是表示无语词文本、不受制于"音乐之外"功能或标题内容的独立器乐音乐的"永恒"代名词,而是指向一种概念,围绕这一概念,某个特定的历史阶段将其多种关乎音乐本质的观念集结在一起。足够出人意料的是,艾斯勒将"绝对音乐"这一表述称为"通俗说法",其中无疑暗含着针对"绝对音乐"一词表述方式的深深积怨,该词高高在上的姿态主张——绝

① Hanns Eisler,〈音乐与政治〉(Musik und Politik, 见 *Schriften* 1924—1948, Leipzig, 1973,第 222 页)。

对音乐的内涵中包含着哲学上的"绝对"的预兆——不会逃过这个身为一位哲学家之子的学者的注意。

在19世纪的中欧音乐文化中——不同于同时代的意大利-法国歌剧文化——绝对音乐的观念极其深入人心,甚至是表面上反对这一观念的里夏德·瓦格纳也确信其根本有效性(我们在后面将会看到这一点)。实际上,几乎可以毫不夸张地说,绝对音乐观念是古典浪漫时期音乐美学中的主导观念。我们已经提到,这一审美原则当然有其地域局限,但考虑到自律性的器乐音乐在18世纪晚期和19世纪早期所具有的审美重要性,如果称这种观念为地方主义性质的偏狭思维,至少是没有经过深思熟虑的。另一方面,绝对音乐在20世纪的无处不在绝不应遮蔽如下历史事实:根据社会学而非审美标准而论,19世纪的交响曲和室内乐仅仅是一种以歌剧、浪漫曲、炫技表演、沙龙小品(更不用说层次较低的"庸俗音乐"[trivial music])为主要特征的"严肃"音乐文化中的特例。

绝对音乐观念起源于德国浪漫主义(尽管这一观念的意义在19世纪的音乐历史语境中占据重要地位,到了20世纪又具有外在的、社会历史方面的重要性),这种观念的情致——将"脱离"文本语词、标题解说或功能的音乐与"绝对"的理念表达相联系——源自1800年左右的德国诗歌和文学,但这一点很奇怪地在法国得到明确认知,正如儒勒·孔巴略写于1895年的一篇文章所示。他写道,正是通过"德国人的赋格和交响曲","以音乐进行思维,用声音来进行思考——正如作家用语词来进行思考——的方式"才得以首次进入法国人的意识,而法国人此前一向坚持将音乐与语言相联系,由此从音乐中得出某种"意义"。①

因此,虽然实现绝对音乐观念的那些作品所具有的艺术水准和

① Jules Combarieu,〈德国音乐对法国音乐的影响〉(L'influence de la musique allemande sur la musique française,见 *Jahrbuch der Musikbibliothek Peter*,2,1895,第21—32页),引用于 Arnold Schering,〈浪漫音乐观念批判〉(Kritki des romantischen Musikbegriffs,见 *Vom musikalischen Kunstwerk*,2d ed. Leipzig,1951,第104页)。

历史影响使得这一观念具有美学上的根本重要性，但该观念所辐射的地域范围和社会范围起初相当局限。同样，上文提及的艾斯勒所描绘的粗略的历史图景也太过宽泛而非过分收缩。我们几乎无法提出一种能够涵盖"整个"资产阶级时代的音乐审美范式。绝对音乐观念具有一种无法化约为任何简单程式的社会属性，因而与18世纪德意志的"现代资产阶级社会"的音乐审美观念截然相反。约翰·格奥尔格·苏尔策在其《美艺术通论》里专论"音乐"的文章中，将其关于自律性器乐音乐的论断建基于道德哲学——这是18世纪真正的资产阶级思维方式。他的直率表达与查尔斯·伯尼的溢美之词"纯真的奢侈"①形成奇特的对比；这种差异的缘由或许在于，一种是发展中的新兴资产阶级的道德热情使然，另一种则是业已立足的成熟资产阶级松弛心态的表现。苏尔策写道："我们将用于音乐会的音乐排在最后，音乐会仅仅是作为娱乐消遣呈现于世人，演奏这类音乐或许也是为了练习。这类音乐包括协奏曲、交响曲、奏鸣曲和器乐独奏作品，它们通常呈现给我们的是生动而不会令人不悦的噪音，抑或是彬彬有礼、娱乐助兴的闲谈，但并不诉诸心灵。"②这位资产阶级道德哲学家对于在他看来既晦涩又空虚的音乐消遣的反感态度明确无疑。相反，倘若海顿试图在其交响曲中再现"道德品性"，如格奥尔格·奥古斯特·格里辛格所称③，那么这样的审美意图便意味着，在一个资产阶级将艺术视为关乎道德问题（即人类在社会中的共存）的话语手段的时代，对交响曲的尊严声望进行辩护。艺术只要脱离目的，便遭到蔑视，被看作是品性可疑的肤浅游戏，无论是在资产阶级之上还是

① 这一表述出自伯尼《音乐通史》（*A General History of Music*，1776—1789）中的名句，是作者音乐观的集中体现，原文为："Music is an innocent luxury, unnecessary, indeed, to our existence, but a great improvement and gratification of the sense of hearing."（音乐是一种纯真的奢侈，实际上，它对于我们的存在而言并非必要，却是听觉的巨大提升与满足。）——中译者注

② Johann Georg Sulzer,《美艺术通论》（*Allgemeine Theorie der schönen Künste*, Leipzig, 1793; reprint, Hildesheim, 1967），第三卷，第431—432页。

③ Georg August Griesinger,《约瑟夫·海顿生平资料注释》（*Biographische Notizen über Joseph Haydn*, Leipzig, 1810; reprint, Leipzig, 1979），第117页。

之下。这种观点主要针对文学,但也在一定程度上适用于音乐。

唯有在这种以苏尔策为代表的、起源于资产阶级、生发于道德哲学的美学观念的对立面,才形成了一种从自足自律作品概念出发的艺术哲学。卡尔·菲利普·莫里茨(他的观点被歌德全盘接受,席勒对其思想则是有保留地接受)在写于1785—1788年期间的文章中提出"为艺术而艺术"[l'art pour l'art]的主张,其斩钉截铁的态度一方面是由于他极度厌恶道德哲学关于艺术的理性化思想,另一方面则是因其迫切渴望逃离让他倍感压抑的资产阶级现实世界,而藏身于审美的凝神观照之中。"仅仅有实际用途的客观事物并非某种自身完整或完美的东西,而是唯有通过我实现其目的,或是在我自身内部得以完满,才能够达到完整和完美的状态。然而,在审视美的事物时,我将目的从我自身返还于客观对象:我对它的审视,不是将之视为我自己内部的东西,而是其自身完美的对象;也就是说,它自行构成一个整体,因其自身而为我带来愉悦,因为并不是我将与我自身的某种关系传达给它,而是将某种与它的关系传达给我自己。"①然而,对于艺术而言,不仅贺拉斯所谈到的"教"[prodesse]而且他所说的"娱"[delectare]②都被认为是陌生的;具有决定意义的不是艺术所提供的愉悦,而是其所要求的承认。"我们并不是为了取悦于美而需要美,而是美要求我们这样做,以使之得到承认。"③在莫里茨看来,面对艺术作品的恰当态度是审美凝神观照,在这种状态下,自我与世界皆被忘却;他在描述这种状况时所流露出的狂热显示出这种态度源自宗教崇拜。"只要美将我们的注意力完全吸引到其自身,我们的注意力就会在一段时间里离开我们自身,使我们仿佛沉浸于美的事物中,失去了自我;这种迷失,这种对自我的忘却,即是美给予我们的

① Karl Philipp Moritz,《美学与诗论文集》(*Schriften zur Ästhetik und Poetik*, ed. Hans-Joachim Schrimpf, Tübingen, 1962),第3页。
② 贺拉斯认为艺术作品应当既给人带来愉悦乐趣,也能给人有益的教导启发(《诗艺》[*Ars Poetica*,第333行])。——英译者注
③ Karl Philipp Moritz,《美学与诗论文集》,第4页。

至高程度的纯粹且无私的愉悦。在这一刻,我们放弃了自己个人的、有限的存在,而追求一种更高的存在。"①

审美自律观念原先局限于主要应用在诗歌、绘画、雕塑等领域的一般艺术理论,而当这一观念延伸至音乐文化时,便在脱离"音乐之外的"功能和内涵的"绝对"音乐中找到了充分有力的表达。虽然如今看来,这一点似乎水到渠成,几近不言自明,但在当时却相当惊人。让-雅克·卢梭的猛烈抨击和苏尔策充满蔑视口吻的言论表明,当时的资产阶级观念认为不带有目的意图、具体概念或目标的器乐音乐是无足轻重、空洞无物的——尽管当时曼海姆的管弦乐队在巴黎大获成功,海顿也日渐声名远扬,但都无法改变这种态度。再者,器乐音乐理论的肇始有一个鲜明的特点:辩护者深陷于其对立面的术语措辞。1739 年,约翰·马泰松将"器乐音乐"的特点描述为"声音的演讲术,或乐音的言说",他是试图通过论证器乐音乐在本质上与声乐音乐等同这一观点来为器乐音乐的地位提供依据。② 器乐音乐也应当——而且能够——通过作为一种可理解的话语意象来感动人心,或是有效地调动听者的想象。"在这种情况下,它是一种愉悦,而且与能够借助语词的情况相比,人们需要更多的技艺和更强大的想象力来实现对器乐音乐的领悟。"③

早期这种对器乐音乐的辩护以声乐音乐作为范本,建基于情感类型说理论和感伤美学。④ 我们将会在本书后面一章的内容中看到,当一种独立的器乐音乐理论被提出时,出现了一种新的趋势,有悖于从情感的角度出发将音乐描述为"心灵的语言"的观念,或至少将原本切实可感的情感类型重释为与世隔绝、虚无缥缈的抽象情感。

① Karl Philipp Moritz,《美学与诗论文集》,第 208 页。
② Johann Mattheson,《完美的乐正》(*Der Vollkommene Capellmeister*, Hamburg, 1739; reprint, Kassel, 1954),第 82 页。
③ 同上,第 208 页。
④ 在这一段中,"情感"指的是"感伤主义"[Empfindsamkeit],是德语世界的一种盛行于 18 世纪中期的启蒙主义美学学说。与之相应的是音乐中的"情感风格"[empfindsamer Stil],这是当时的著述家所定名的一种声乐和器乐风格。——英译者注

诺瓦利斯和弗里德里希·施莱格尔将这一倾向与一种贵族式的态度相结合,这种态度反感18世纪关乎情感和社会生活的文化,一种在他们看来思想狭隘的文化。这种感伤美学跟与之密切联系的道德哲学角度的艺术理论一样,也是真正属于资产阶级的审美观念;唯有在与感伤美学及其社会特征和实用学说相对立的情况下,才能产生自律原则。器乐音乐此前被视为声乐音乐的一种有缺陷的形式,仅仅是真实事物的暗影,此时却以自律性的名义被提升为一种音乐审美范式——成为音乐艺术的缩影和本质。缺乏概念或具体话题此前被看作是器乐音乐的缺陷,此时却被认为是其优势所在。

我们或许可以不夸张地称这一现象为音乐审美的"范式转型",一场审美前提的逆转。像苏尔策这样的资产阶级绅士在面对这种将器乐音乐提升至超越任何道德评判之上的做法时(在苏尔策自己的《美艺术通论》中,约翰·亚伯拉罕·彼得·舒尔茨所写的"交响曲"一文已有预示)①,定会认为这是令人烦扰的悖论。"绝对音乐"这一观念——我们或许从此也可以称为"独立器乐音乐",即便这一表达直到半个世纪之后才出现——包含着这样一种信念:器乐音乐恰恰因其缺乏概念、对象和目的,而以纯粹且清晰的方式表现了音乐的真正本质。具有决定性的不是器乐音乐的存在,而是它代表了什么。作为纯粹"结构"的器乐音乐代表其自身。它脱离现实世界的各种情感和感受,"自成一个独立的世界"。② E. T. A. 霍夫曼是第一位强调音乐即"结构"的人,③这并非偶然,他宣称器乐音乐是真正的音乐,因而也就是说,在某种意义上,音乐中的文字语言代表着某种"来自外界"的附加要素。"当我们说音乐是一种独立的艺术时,我们应当始终仅指器乐音乐,这种音乐不屑于借助其他艺术的帮助或与其他

① Johann Georg Sulzer,《美艺术通论》,第478—479页。
② Wilhelm Heinrich Wackenroder,《著述与书信集》(*Werke und Briefe*, ed. Friedrich von der Leyen, Berlin, 1938; reprint, Heidelberg, 1967),第245页。
③ Klaus Kropfinger,〈E. T. A. 霍夫曼的音乐结构观念〉(Der musikalische Strukturbegriff bei E. T. A. Hoffmann,见 *Bericht über den internationalen musikwissenschaftlichen Kongress Bonn* 1970, Kassel, 1973,第480页)。

艺术糅合，表现出仅可在音乐自身内部得到承认的特有的艺术本质。"①

自此，脱离功能和标题内容的器乐音乐是"真正的"音乐这一观念逐渐深入人心，沦为老生常谈，主宰着我们平日对音乐的使用，我们却对这一观念毫无意识，遑论质疑。然而，在该观念刚刚产生的时代，它在当时的人们看来势必是一个富有挑战性的悖论，因其直言不讳地有悖于一个在横亘千年的传统中确立已久的旧有观念。音乐是一种发声的现象而别无其他，语词文本被视为"音乐以外的"促动因素——这种看法如今或许显而易见，仿佛就体现在事物的本质之中，但事实证明它是一种在历史中产生的、持续时间不超过两百年的定论。理解这一观念的历史性质可以实现两个目的：其一，培养这样一种洞见，即，在历史条件下产生的事象可能再次被改变；其二，通过了解如今占据主导的音乐观念的起源来更为准确地理解这一观念，这意味着了解支撑它的前提假设以及它的兴起背景。

与绝对音乐观念形成对比的那个旧有观念起源于古代，直至 17 世纪之前从未被质疑，按照柏拉图的说法，该观念认为，音乐是由和谐[harmonia]、节律[rhythmos]和逻各斯[logos]构成。"和谐"是指乐音之间规则的、具有理性体系的关系；"节律"是指音乐时间的体系，在古代包括舞蹈和有组织的运动；而"逻各斯"则是指作为人类理性表达的语言。因而，不带有语言的音乐便遭到贬低，其本质受到压制：它被认为是真正音乐的一种有缺陷的类型或幻影。（如果采纳音乐应当包含语言这一观念，人们不仅可以为声乐音乐提供依据，甚至也可以为标题音乐提供依据：它不是在第二性的意义上将文学应用于"绝对"音乐，标题内容也不是"来自外界"的附加因素，而是提醒人们意识到音乐为了自身完整而应当始终包含的"逻各斯"。）

甚至是生活在 20 世纪的阿诺尔德·舍林依然信奉上述旧有的

① E. T. A. Hoffmann，《音乐文集》(*Schriften zur Musik*, ed. Friedrich Schnapp, Munich, 1963)，第 34 页。

音乐观念,这也解释了为什么他倾向于在贝多芬交响曲中发现"隐匿的标题内容"。在他看来,直到1800年左右,"'应用'音乐(即有依赖性的音乐)与'绝对'音乐之间二元对立所造成的有害谱系才进入欧洲的音乐意识,导致诸多严重的矛盾冲突。自此以后,以前时代所认识的单一音乐概念不复存在,取而代之的是二元概念,人们很快便开始争论两者孰先孰后、孰优孰劣,也开始争辩两者之间的界线及其各自的界定。"①我们不能说绝对音乐观念享有长久持续的主导地位。尽管有海顿和贝多芬在器乐音乐领域的至高成就,但面对独立于语言的绝对器乐音乐,19世纪的众多美学家依然持怀疑态度,例如黑格尔以及后来的格尔维努斯[Gervinus]、海因里希·贝勒曼[Heinrich Bellerman]和爱德华·格莱尔[Eduard Grell]。他们认为器乐音乐的"人工性"是对"自然"的背离,器乐音乐的"无概念性"是对"理性"的摒弃。传统的偏见根深蒂固:音乐须得仰仗语词才能避免沦为无法触动心灵、也不能调动心智的愉悦噪音,也才能避免变成一种不可理解的精神语言。人们若是不拒斥"绝对音乐"——既不屑于音画描绘也不应被视为"心灵的语言"的器乐音乐——便会求助于一种诠释学,将绝对音乐所力图避免的东西强加其上:标题内容[programs]和特性描述[characterizations]。如果说对于18世纪有常识的美学家而言,器乐音乐是一种语言之下的"愉悦噪音",那么浪漫主义时代的艺术形而上学则将音乐视为语言之上的另一种语言。无论怎样都无法抑制这种将音乐纳入处于中心的语言领域的迫切要求。

即便如此,绝对音乐观念还是——逐步地,且冲破重重阻碍——成为19世纪德意志音乐文化的审美范式。虽然只要对这一时期的保留曲目和作品目录略知一二便会否认器乐音乐在浪漫时代和后浪漫时代占据表面上的主导地位,但不可否认的是,在这些时代中,绝对音乐美学越来越决定性地塑造着看待音乐的观念。(现如今,除了歌剧

① Arnold Schering,《论音乐艺术作品》(*Vom Musikalischen Kunstwerk*,Leipzig,1951),第90页。

以及某些清唱剧和歌曲外,器乐音乐占据主导,但这种历史影响力的反映不应抹杀声乐音乐曾经的盛行。)当汉斯立克的反对者都将声乐音乐中的语词文本称为"音乐以外的"影响因素时,反对"形式主义"的斗争在开战之前便已落败,因为汉斯立克已然在反对者用来争辩的语言词汇上占据优势。(起初,作为音乐思维范式的"纯粹绝对音乐"上升为主导与文学文化的衰落毫不相干,这一点不同于20世纪。实际上,我们在后文将表明,在19世纪上半叶,绝对音乐观念与一种受到"诗意"概念推动的美学观念紧密联系——这里的"诗意"并非"文学"的缩影,而是各种不同艺术门类共有实质的典型。在叔本华、瓦格纳、尼采的美学思想——也就是主宰19世纪下半叶的艺术理论中,音乐被视为事物"本质精髓"的表现,相反,表达概念的语言则仅仅附着于"表象"。虽然这是绝对音乐观念在乐剧学说论域之内取得的胜利,但这绝不意味着仅仅作为音乐载体的诗歌就应当遭到忽视。)

1800年左右绝对音乐理论兴起时,交响曲被作为这种音乐的典型,这一理论体现于瓦肯罗德尔的《现代器乐音乐心理学》[Psychology of Modern Instrumental Music]①、蒂克的文章《交响曲》②以及E. T. A. 霍夫曼在贝多芬《第五交响曲》评论文章的引言中粗略勾勒的浪漫主义音乐形而上学。③ 而且当丹尼尔·舒巴特[Daniel Schubart]早在1791年便以类似霍夫曼评价贝多芬的那种充满激情的语言高度赞赏一首器乐作品时,这个点燃其热情的音乐也同样是一首交响曲,虽然作曲家是无法与贝多芬相提并论的克里斯蒂安·卡纳比希[Christian Cannabich]:"它并不是人声的喧嚣……而是一个音乐整体,其各个组成部分,犹如精神的各种表现,重新形成一个整体。"④当时关于绝对音乐的讨论并不涉及室内乐。戈特弗里德·威

① Wilhelm Heinrich Wackenroder,《著述与书信集》,第218—219页。
② 同上,第249—250页。蒂克在瓦肯罗德尔去世之后为这位朋友编订了一部文集,并将自己的三篇文章收录其中,包括这篇《交响曲》。——英译者注
③ E. T. A. Hoffmann,《音乐文集》,第37页。
④ Christian Friederich Daniel Schubart,《生命与情感》(*Leben und Gesinnungen*, Stuttgart, 1791; reprint, Leipzig, 1980),第一卷,第210—211页。

廉·芬克[Gottfried Wilhelm Fink]晚至1838年在古斯塔夫·席林的《音乐百科辞书》中写道:"器乐音乐公认的至高形态是交响曲。"①

另一方面,其他著述者将交响曲诠释为"精神世界的语言"、"神秘的梵语"或如象形文字般难解的语言,但这些并不是当时为了理解摆脱客观事物和概念的绝对器乐音乐之本质所作出的唯一的尝试。当保罗·贝克在1918年席卷德国的共和主义热潮中,以作曲家"通过器乐音乐向大众声言"②的意图来解释交响曲时,他实际上是在无意中重拾一种源自古典主义时期的诠释。海因里希·克里斯托弗·科赫出版于1802年的《音乐辞典》(也就是说,甚至出现在贝多芬《"英雄"交响曲》之前)中有如下一段文字:"由于器乐音乐不过是对歌曲的模仿,因此交响曲尤是对合唱的再现,因而与合唱一样,交响曲具有表达大众情感的意图。"③不同于浪漫主义者在器乐音乐中发现了"真正的"音乐,科赫这个古典主义时代的音乐理论家奉行旧有的观念,认为器乐音乐是"抽象"的声乐音乐,而不是相反(即声乐音乐是"应用的"器乐音乐)。《大众音乐杂志》[Allgemeine Musikalische Zeitung]在1801年曾发文写道,卡尔·菲利普·埃马努埃尔·巴赫的创作表明,"纯音乐并不仅仅是应用音乐的外壳,也不是应用音乐的某种抽象。"④

E. T. A. 霍夫曼的著名论断——交响曲"可以说是众多乐器表演的歌剧"(芬克1838年仍在引用这个言论),初看似乎表达了与科赫类似的观点。⑤ 然而,如果我们认为霍夫曼在1809年,也就是他

① Gustav Schilling,《音乐百科辞书》(*Encyklopädie der gesammten musikalischen Wissenschaften*, Stuttgart, 1838; reprint, Hildesheim, 1974),第六卷,第547页。
② Paul Bekker,《从贝多芬到马勒的交响曲》(*Die Sinfonie von Beethoven bis Mahler*, Berlin, 1918),第12页。
③ Heinrich Christoph Koch,《音乐辞典》(*Musikalisches Lexikon*, Frankfurt, 1802; reprint, Hildesheim, 1964),第1386页。
④ Triest(笔名),〈论18世纪德意志的音乐教育〉(Bemerkungen über die Ausbildung der Tonkunst in Deutschland im achtzehnten Jahrhundert,见 *Allgemeine Musikalishce Zeitung*, 3, 1801,第297—308页)。
⑤ E. T. A. Hoffmann,《音乐文集》,第19页。

写出贝多芬《第五交响曲》评论文章的前一年,还坚信器乐音乐的审美理解需要以声乐音乐作为典范,便是对霍夫曼的误解。他实际上表达的意思是,交响曲在器乐音乐中的地位相当于歌剧在声乐音乐中的地位;此外他还提出,交响曲有如一部"音乐戏剧"。① 将交响曲视为乐器表演的戏剧这一观念指向瓦肯罗德尔和蒂克的思想,②霍夫曼似乎追随了他们二人的《关于艺术的畅想》[Fantasies on Art]中的观点。这一观念仅仅是指一个交响曲乐章中音乐性格的丰富多样(或者用蒂克的话说,即"美妙的混杂")。然而,多种情感的混杂(克里斯蒂安·戈特弗里德·科尔纳予以反对,要求音乐性格的统一③)仅仅是表面现象。虽然交响曲粗略听来给人的印象是"完全缺乏真正的统一性和内聚性,……但深入了解便会发现它有如一株美丽树木的生长,生根发芽,枝繁叶茂,直至开花结果。"④在霍夫曼看来,这正是贝多芬交响曲与莎士比亚戏剧的共性特点(后者恰恰是浪漫主义戏剧的范型)。⑤ 因此,"众多乐器表演的戏剧"这一说法是一种审美上的类比,通过与莎剧的参照来表明交响曲表面的混乱无序背后有着"深思熟虑"。

芬克在1838年犹疑不决地接受了交响曲作为"众多乐器表演的戏剧"这一描述,但他将之转变——或者说提炼——为如下表述:"宏大的交响曲(有如)一部经过戏剧化描述的充满情感的中篇小说。""它是一个由乐音所讲述的、在某种心理语境中展开的、以戏剧性的方式加以表现的故事,这是关于一个群体的某种情感状态的故事,该群体通过构成整体的每一件乐器各自的方式来表达其

① E. T. A. Hoffmann,《音乐文集》,第24页。
② Wilhelm Heinrich Wackenroder,《著述与书信集》,第226页和第255页。
③ Christian Gottfried Körner,〈论音乐中对品性的再现〉(Über Charakterdarstellung in der musik,见 Ästhetische Ansichten, Leipzig, 1808,第67—118页);重印于 Wolfgang Seifert,《克里斯蒂安·戈特弗里德·科尔纳:德国古典主义音乐美学家》(Christian Gottfried Körner, ein Musikästhetiker der deutschen Klassik, Regensburg, 1960,第147—158页)。
④ 同上,第4页。
⑤ E. T. A. Hoffmann,《音乐文集》,第37页。

本质情感。"①芬克这番描述的原型——综合了抒情、史诗和戏剧因素——显然是贝多芬的《"英雄"交响曲》。同样是这部作品激发阿道夫·伯恩哈德·马克斯在 1859 年提出"理想音乐"[ideal music]理论。(我们可以不无夸张地说,浪漫"诗意"式的音乐诠释参照的是贝多芬《第五交响曲》,青年黑格尔派②的"特性描述"式的音乐诠释参照的是贝多芬《第三交响曲》,而新德意志乐派的"标题性"音乐诠释则是参照贝多芬《第九交响曲》。)根据马克斯的观点,《"英雄"交响曲》是"这样一部具有里程碑意义的作品,它使音乐艺术第一次独立地——即无关诗人的语词或戏剧家的戏剧动作——冲破形式的游戏,冲破不确定的冲动和情感,进入更明澈、更确切的意识领域,音乐在该领域中得以成熟并获得与姊妹艺术平等比肩的地位。"③(音乐企及与诗歌和绘画"平等的地位"也是李斯特为标题音乐进行辩护的一个中心主题。)这一论断——关乎美学和历史哲学问题——建基于官能心理学的三分法,即,将人类的心理官能分为感官[senses]、情感[feelings]和心智[mind]。马克斯认为"乐音的游戏"仅仅是上述第一类,是原始的发展阶段;"不确定的冲动和情感"是第二类,比第一类高级,但也必须被超越。唯有从"情感的领域"进入到"理念"的领域,音乐才算实现了其注定的目标。"这是贝多芬的成就。"④音乐史在《"英雄"交响曲》中实现了完满。然而,交响曲若要提升自己的地位而成为真正的艺术,就必须是"理念"的感性显现,而"理念"又不过是"处在势不可当的心理发展中不断进步的肖像"。⑤ 马克斯以青年黑格尔派的精神将浪漫主义形而上学落到实处。

① Gustav Schilling,《音乐百科辞书》,第 348 页。
② Young Hegelians,是指 19 世纪 30 年代黑格尔哲学解体过程中产生的激进派,以柏林为活动中心,继续沿用黑格尔的"绝对精神"理论。——中译者注
③ Adolf Bernhard Marx,《路德维希·范·贝多芬》(*Ludwig van Beethoven*, 4th ed., Berlin, 1884),第一卷,第 271 页。
④ 同上,第 275 页。
⑤ Adolf Bernhard Marx,《路德维希·范·贝多芬》,第一卷,第 274 页。也请参见 Marx,《19 世纪音乐及其文化》(*Die Musik des neunzehnten Jahrhunderts und ihre Pflege*, 2d ed., Leipzig, 1873),第 52 页。

"肖像"[Portrait]是弗里德里希·特奥多尔·费肖尔的《美学》一书中反复出现的一个术语,用来指称交响曲的一种特征,① 在与绝对音乐的"诗学"[Poetics]形成对立的交响曲理论中,该术语成为一个关键词。首先,马克斯贬低了"剔除"功能、文本甚至情感的"绝对"音乐概念(无论是青年黑格尔派还是新德意志乐派都认为这一概念对于贝多芬作品的诠释毫无用处),使之沦为一种仅存感官力量的"形式"音乐,他通过将官能心理学投射于历史研究这一奇怪的做法,而宣称在这种音乐中所感知到的只是音乐发展的第一阶段。其次,音乐中的精神性,在浪漫主义的形而上学看来体现在"纯粹的绝对音乐艺术"中(作为"对无限的暗示",对"绝对"的暗示),而马克斯却认为精神性体现于"特性"音乐[characteristic music],布伦德尔甚至认为它存在于"标题性"音乐,在这些音乐中,人们感知到从对"无限"情感的表达到"有限"观念的再现这一"进步过程"。(不可否认,马克斯的美学思想依附于一种本真传统:走向科尔纳意义上的"性格描绘"的倾向,这是古典交响曲——无论是海顿还是贝多芬的作品——的主要特征之一。)不同于虚无缥缈的"诗意",马克斯是在勾勒分明的"特性"模式中探寻交响曲的本质,而布伦德尔则诉诸于详尽具体的"标题性"模式。(器乐音乐的形而上学虽然在1850年已看似过时消亡,但随后很快便在瓦格纳和尼采促成的叔本华思想复兴中重获新生。)

之所以是交响曲而非作为室内乐典型的弦乐四重奏代表了绝对音乐观念发展的直觉范型,主要原因不在于音乐本身的性质,而是相关美学著述的性质。这些著述作为一种公众宣传,倾向于交响曲这种公众音乐会的演出形式;而弦乐四重奏主要存在于私人音乐文化,因而被遮蔽忽视。贝多芬在19世纪初已然寻求在四重奏的创作中转向一种公众性风格(虽然有所迟疑):在Op. 59中,这种社会性质的转变是作品的有机组成部分;而另一方面,《"庄严"四重奏》Op. 95

① Friedrich Theodor Vischer,《美学》(*Ästhetik oder Wissenschaft des Schönen*, 2d ed., Munich, 1923),第五卷,第381页。

起初意在远离公众语境。即便如此,罗伯特·舒曼在其评论文章《第二个四重奏日场演出》(Second Matinée of Quartets,1838)中,依然称卡尔·戈特利布·莱西格[Karl Gottlieb Reissiger]的一部作品是"要伴随明亮的烛光、在美丽的夫人小姐们中间聆听的一首四重奏"——也就是说,这是一首沙龙乐曲——"而真正的贝多芬追随者会紧闭房门,凝神沉醉于每一个小节。"①在 19 世纪 30 年代,"贝多芬追随者"并非简单指贝多芬的拥护者,而是(而且首先是)指那些景仰其晚期作品的人。然而,正当弦乐四重奏完全表现出"纯粹绝对音乐艺术"的本质而非走向沙龙音乐(如莱西格的作品)时,它变得深奥晦涩,令人费解。由此,公众意识无法将绝对音乐观念(当时更多盛行于知识分子群体而非音乐家中间)与四重奏相联系,而这种体裁就内在特性的标准而言似乎原本注定应当建立这种联系。卡尔·马利亚·冯·韦伯对弗里德里希·恩斯特·费斯卡[Friedrich Ernst Fesca]四重奏作品的评论也非常典型:仅仅是选择创作四重奏这个体裁,作曲家便足以证明我们"能将他列入如今为数极少的一部分作曲家,他们在这个倾向于停留在艺术的肤浅表象的时代,依然严肃钻研艺术最内在的本质精髓。"②另一方面,他将"四重奏风格"描述为"主要属于家庭中的严肃的社交领域。"③换言之:只有在人们与外界隔绝、与公众疏离的地方,"艺术最内在的本质精髓"才会揭示自身。

费迪南德·汉德的《音乐美学》在历史上地位重要,因其不带有哲学要求或不寻常的音乐判断所导致的偏见,从而可以说代表了 1840 年左右受教育群体的"正常意识"。虽然他依然认为器乐音乐的"顶点"是交响曲,④但他也称赞四重奏是"新音乐绽放的花朵:

① Robert Schumann,《论音乐与音乐家》(*Gesammelte Schriften über Musik und Musiker*, ed. Martin Kreisig, Leipzig, 1914),第 338 页。
② Carl Maria von Weber,《著述全集》(*Sämtliche Schriften*, ed. Georg Kaiser, Berlin, 1908),第 337 页。
③ 同上,第 339 页。
④ Ferdinand Hand,《音乐美学》(*Ästhetik der Tonkunst*, Jena, 1841),第二卷,第 405 页。

因其建立起最纯粹的和声效果……任何参透和声本质和作用的人一方面会认为韦伯称和声为音乐的智性要素的说法完全有理有据,另一方面也会认识到这样的作品所涉及的全部心智活动,既包括艺术家的创作,也包括聆听者的接受。"①("和声"在此应被理解为"严格音乐写作"的同义词,即音乐的人工性部分。)交响曲,这"众多乐器表演的戏剧",曾经一度作为器乐音乐的至高体裁(类似戏剧在19世纪诗学中的地位)。但倘若弦乐四重奏代表了"音乐中的智性因素",那么四重奏定会逐渐成为绝对音乐的典型,与之相应的是绝对音乐观念中的形而上旨趣(对"绝对"的暗示)日益衰落,让位于具体特定的审美要素(即,在音乐中,形式即精神,精神即形式)。

在卡尔·科斯特林[Karl Köstlin]看来(他为弗里德里希·特奥多尔·费肖尔的《美学》撰写了关于音乐理论的部分),弦乐四重奏是"一种纯艺术的思想音乐[thought-music]":"音乐的形式与质料两个方面"(即人工性的、动用艺术思维和手段的一面,与存在于音响中的"虚幻的"一面)"最终合二为一,也就是说,这种音乐"——即弦乐四重奏——"是最具智性的音乐类型;它带我们走出生活的喧嚣,步入宁静玄虚的理想之境"(19世纪初确立的形而上学此时已沦为一种给人宽慰的虚构),"进入心智的非质料性世界,心智专注于自身,专注于其最隐秘的情感生活,并从内部直面这种情感生活。四重奏实现了器乐音乐这理想的一面;它是一种纯艺术的思想音乐,当然我们很快希望从这种艺术回归于在音响上更为真实丰富的各种形式构成的完整现实。"②在科斯特林对"纯艺术"一词的使用中,一种旧有意义转变为一种新的意义:旧有意义认为"艺术"是技巧、人工、习得因素的缩影,是严格音乐写作的典范;新的意义则认为"艺术"是音乐审美本质意义上的艺术特征。"纯艺术"一词的历史变迁反映了一种

① Ferdinand Hand,《音乐美学》(*Ästhetik der Tonkunst*, Jena, 1841),第二卷,第386页。
② Friedrich Theodor Vischer,《美学》,第338—339页。

思想和社会变革：在19世纪50年代（汉斯立克的专著《论音乐的美》出版于1854年），形式意义上的"纯艺术"（此前总是归于弦乐四重奏）也被接受为审美意义上的"纯艺术"，即作为对"理念的感性显现"（黑格尔语）的一种纯粹的实现。

虽然汉斯立克压制了浪漫主义的器乐音乐形而上学，提出一套"只为音乐所特有"的美学思想，将之与音乐中"形式即精神"这一观念相结合，使"纯粹形式性的"弦乐四重奏有机会成为"纯粹的绝对音乐"的范型，但这并不意味着绝对音乐观念中形而上学的那一面被完全剔除：它在叔本华思想的复兴中再次出现，这场由瓦格纳发动的复兴始于19世纪60年代。此外，在贝多芬的晚期四重奏中——这些作品大约也在这一时期逐渐进入公众的音乐意识，在很大程度上归功于"缪勒兄弟四重奏乐团"①的努力——人工构建、晦涩难解的动机与形而上暗示的动机密不可分。因而，对于尼采而言，这些四重奏作品代表着绝对音乐的最纯粹表现："音乐的至高启示使我们（甚至不由自主地）感知到一切意象的粗鄙，感知到每种用来进行类比的情感的简陋；也就是说，贝多芬的晚期四重奏使每种直觉感受以及整个经验现实领域都相形见绌。在真正揭示自身的、最高级的神面前"——他指的是狄奥尼索斯——"象征不再有任何意义；实际上它确乎是一种令人反感、卑微琐碎的东西。"②1870年左右，贝多芬的四重奏成为绝对音乐观念的范型，而这一观念在

① 缪勒兄弟四重奏团（The Gebrüder Müller/Müller Brothers）是19世纪由布伦斯维克的缪勒家族两代音乐家组成的乐团。起初的乐团成员是布伦斯维克公爵的首席乐师埃吉迪乌斯·缪勒（Ägidius Christoph Müller，1765—1841）的四个儿子：卡尔·弗里德里希（Karl Friedrich，1797—1873，第一小提琴）、特奥多尔·海因里希（Theodor Heinrich，1799—1855，中提琴）、奥古斯特·特奥多尔（August Theodor，1802—1875，大提琴）、弗朗茨·费迪南德·格奥尔格（Franz Ferdinand Georg，1808—1855，第二小提琴）。1855年建立的第二代缪勒兄弟四重奏则由卡尔·弗里德里希的四个儿子组成：伯恩哈德（Bernhard，1825—1895，中提琴）、卡尔（Karl Müller-Berghaus，1829—1907，第一小提琴）、胡戈（Hugo，1832—1886，第二小提琴）、威廉（Wilhelm，1834—1897，大提琴）。文中所指应为第二代乐团。——中译者注

② Friedrich Nietzsche,〈论音乐与语词〉(Über Musik und Wort，见 *Sprache, Dichtung, Musik*, ed. Jakob Knaus, Tübingen, 1973,第25页)。

1800年左右出现时是一种关于交响曲的理论。该观念指的是：音乐之所以是对"绝对"的一种揭示，恰恰是因为它将自身从感官领域、甚至情感领域"剥离"出来。

第二章 "绝对音乐"一词的历史变迁

"绝对音乐"这一术语的历史本身有些奇怪。这一表达的提出者并非人们一直宣称的爱德华·汉斯立克,而是里夏德·瓦格纳;瓦格纳的美学观念中,在充满辩解和争议的各种学说的表象掩盖下,其曲折复杂的辩证思维决定着绝对音乐概念的发展演变,这种决定性的影响力一直持续到进入 20 世纪。

在 1846 年瓦格纳为贝多芬《第九交响曲》所写的"乐曲解说"(用摘录自《浮士德》的段落和他自己的审美注解拼凑而成)中,我们读到如下关于第四乐章器乐宣叙调的文字:"这里的音乐已几近冲破绝对音乐的界限,以刚健的雄辩之声遏制住其他乐器的喧嚣骚动,强势走向果断的决定,最终形成一个歌曲般的主题。"① 瓦格纳所说的"决定"是指从"不精确的"、没有明确对象的器乐音乐转变为具有客观"精确性"的声乐音乐。瓦格纳认为纯粹的器乐音乐具有"无止境、不精确的表现性";在一则脚注中他引用了路德维希·蒂克的观点,后

① Richard Wagner,《瓦格纳文集》(*Gesammelte Schriften und Dichtungen*, ed. Wolfgang Golther, Berlin and Leipzig, n. d.),第二卷,第 61 页。

者在交响曲中感受到"不知餍足的渴望永远在不断向前推进,又不断返回自身"。① 瓦格纳在谈论绝对音乐时所采纳的器乐音乐理论是浪漫主义的形而上学。但"无止境、不精确的表现性"不再被视为精神世界的语言,而应当被转化为有限、精确的表现性,在某种程度上可以说是让其回到现实,落到实处。"首要的事情,开端和一切的基础是实际现存的,或是可以想到的,是真正的物质存在。"②

然而,瓦格纳的美学思想充满了非连续性。他的语言流露出其思想中的矛盾性:虽然他也谈及绝对音乐表现了"无限",但他所说的绝对音乐的"局限性"标志着一种并不统一的判断。在上述"乐曲解说"的序言中,瓦格纳强调从《浮士德》里引用的文字并不明确界定《第九交响曲》的"意义",而不过是唤起一种类似的"精神氛围";因为一种能够意识到自身局限性的诠释学必须承认"更高级的器乐音乐的本质在于以乐音表达语词无法言说的东西"。③ 这一言论并不是明显的自相矛盾:我们可以认为标题性解说是不充分的,无法接近"更高级的器乐音乐的本质",同时又拥护器乐音乐向声乐音乐的转变,将之盛赞为"语词"对"乐音"的"拯救"。但另一方面,如果先是将器乐音乐的无限本质提升为语词"无法言喻"之物的表达——根据套语主题研究传统,"无法言喻"意味着"更高级的"价值——随后又将之定性为"不精确的"且需要向"精确性"发展,那么这其中显然发生了价值判断上的变化。"大胆、无词的音乐"(瓦肯罗德尔对器乐音乐的称谓)再次像在18世纪前期那样被降格在声乐音乐之下。

"绝对音乐"一词在上述"乐曲解说"中并不起眼,而且用得很少,但几年之后,在瓦格纳的《未来的艺术》(1849)和《歌剧与戏剧》(1851)中,这个词——或者说与之相关的一类表达,包括"绝对音乐"、"绝对器乐音乐"、"绝对音乐语言"、"绝对旋律"和"绝对和

① Richard Wagner,《瓦格纳文集》,第二卷,第61页。
② 同上,第三卷,第55页。
③ 同上,第二卷,第56页。

声"——成为最终催生乐剧的一套历史-哲学学说或历史-神话学说的中心术语。瓦格纳以争辩性的强调口吻将一切从"整体艺术作品"分离出来的"局部艺术"称为"绝对的"。(他将哑剧这种从戏剧中解放出来的无词艺术称为"无声的绝对戏剧"。)① "绝对"一词的内涵色彩发生了变化,显然是受到路德维希·费尔巴哈哲学的影响,正如克劳斯·克洛普芬格尔所注意到的。② 根据瓦格纳的思想,"绝对音乐"是"被分离出的"音乐,斩断了其在语言和舞蹈中的根脉,并因此是抽象的。瓦格纳希望他的乐剧能够实现古希腊悲剧的重生,转而采纳古老的音乐审美范式,即18世纪晚期浪漫主义形而上学已通过争辩而远离的那种范式。为了成为不受限定的真正意义上的音乐,"和谐"[harmonia](乐音之间的内聚性)必须与"节律"[rhythmos]和"逻各斯"[logos]密切结合,也就是说,必须与有序的运动和语言相结合。对于瓦格纳而言,这意味着:在乐剧中,音乐要与舞台动作(即身体动态)和诗歌文本合作,唯此才能达到绝对音乐所不具备的完美状态。"整体艺术作品"显然是"真正的音乐";相反,绝对音乐由于脱离语词和动作,未能得到后两者的有效支撑,因而是一种有缺陷的音乐类型。

迫切重建"古代的真实"(这一要求曾产生革命性的后果,如蒙特威尔第和格鲁克的成就)绝不意味着否认晚近的传统。瓦格纳在1846年所写的"乐曲解说"中,从交响曲的浪漫主义形而上学中寻求支持,为的是他或许可能超越这种音乐形式(立足于《第九交响曲》的合唱终曲)。同样,瓦肯罗德尔、蒂克和 E. T. A. 霍夫曼共同持有的观念也并未被彻底湮灭,而是在瓦格纳写于1850年左右的改革性著述中得到扬弃;这些著述为这一观念贡献了"绝对音乐"这个术语(虽然作者是出于争论的意图)。

《未来的艺术作品》题献给路德维希·费尔巴哈,瓦格纳此文的

① Richard Wagner,《瓦格纳文集》,第三卷,第80页。
② Klaus Kropfinger,《瓦格纳与贝多芬》(*Wagner und Beethoven*, Regensburg, 1974),第136页。

标题也是在暗指或效仿费尔巴哈的著作《未来哲学原理》(1843)。[1] 此外,瓦格纳对贝多芬"绝对音乐"的讨论也与费尔巴哈对"绝对哲学"的论述有着鲜明的相似性。[2] "绝对哲学"是黑格尔的一种推断性的思想,但被费尔巴哈通过争辩而歪曲为:一位具有人类学倾向的哲学家力图让哲学从玄虚的形而上学返回到人类实际存在的经验主义。"绝对哲学"是关于"绝对"的哲学,被理解或指责为脱离了其在人类世俗境况中的根基,因而这里的"绝对"有着另一层不同的意义。形而上学的名望被揭示为虚幻之物;"绝对"一词的双重含义则成为反对黑格尔哲学推断所进行的争辩的语言载体。但费尔巴哈并未简单地否认黑格尔系统阐述的宗教-形而上内容,也并未宣称这些内容空洞无物;而是在某种意义上让黑格尔的学说返回到作为物质实体存在的人类,将之视为曾因神学和哲学学说而与人类"疏离"的"遗产"。由此,前一时期的哲学传统,即形而上学的传统,得到扬弃,正如在瓦格纳的器乐音乐理论中,前人的学说得到保留,但被转型,并恰恰以这样的方式返回其自身。

瓦格纳将罗西尼歌剧风格的特点描述为"绝对旋律",指的是缺乏依据和根基的音乐。海涅此前已将罗西尼的音乐视为复辟时期时代精神(或缺乏精神时代)的表现,而瓦格纳则将"绝对旋律"与梅特涅的"绝对君主政体"相提并论,以示奚落。[3] 他嘲笑歌剧咏叹调"脱离一切语言或诗的基础",甚至不回避采用诸如"无生命、无精神的琐碎时尚"、"令人生厌"、"丑陋到难以描述"这样的形容。[4]

因此,绝对音乐的概念中除了包括器乐音乐,也包括盘旋于语词之上的声乐音乐,"脱离一切语言或诗的基础"。另一方面,只要器乐音乐还保留着一些舞蹈的影响,就不是严格意义上的绝对音

[1] Ludwig Feuerbach,《未来哲学原理》(*Grundsätze der Philosophie der Zukunft*, critical ed. Gerhard Schmidt, Frankfurt am Main, 1967).

[2] Ludwig Feuerbach,《短篇文集》(*Kleine Schriften*, ed. Karl Löwith, Frankfurt am Main, 1966),第 81 页,及第 216—217 页.

[3] Richard Wagner,《瓦格纳文集》,第三卷,第 255 页.

[4] 同上,第 89 页.

乐。(然而,瓦格纳的用词并非完全统一、前后一致,也不大可能如此,因为"绝对音乐"这一表达是个否定性的集合名词,作为"乐剧"的对立面而得到界定:器乐音乐在以下情形中成为"绝对"音乐:"解除"与舞蹈的联系,以及舞蹈——音乐保留了其形式——从"乐剧"中"剥离出来"。)

严格说来,瓦格纳所理解的"绝对器乐音乐"是"不再"取决于舞蹈又"尚未"取决于语言和舞台动作的音乐。E. T. A. 霍夫曼在贝多芬交响曲中所感受到的"无止境的渴望"在瓦格纳看来是对一种不确定的不幸状态的意识或感觉,在这种状态下,器乐音乐的起源已然丧失,而未来的目标尚未实现。因此瓦格纳绝非否定浪漫主义关于交响曲的形而上学观念,而是将之重新阐释:交响曲不再是音乐历史发展的一个目标,而仅仅是一个反题[antithesis],是辩证过程中的一个中间步骤。因而它不仅是初级的,也是不可避免的。"在海顿和莫扎特之后,可能且必须出现一个贝多芬;音乐的天才必然要求贝多芬出现,而且他立刻横空出世;在如今的绝对音乐领域中,有谁来成为贝多芬之后的那个人,正如贝多芬之于海顿和莫扎特的意义?最伟大的天才再不能够在这一领域有任何建树,就因为绝对音乐的天才不再要求他的出现。"①

诚然,瓦格纳感到贝多芬一生创作的"后半部分"(即《"英雄"交响曲》之后)②超越了"绝对音乐",因贝多芬力图将束缚纯器乐音乐的"无限、不精确的表现性"转变为精确的、有限的表现性。③ 这样一来,瓦格纳让自己陷入了以下哲学困境:贝多芬通过寻找一个无法实现的虚假目标——将个性化的、客观决定的表现性从器乐音乐中提取出来——而发现的音乐手段,使得日后实现音乐历史的真正目标成为可能,这个真正目标即是一种声乐音乐,它不仅伴随和说明语言,而且"为了感官的知觉而实现"语言。

① Richard Wagner,《瓦格纳文集》,第三卷,第 100—101 页。
② Klaus Kropfinger,《瓦格纳与贝多芬》,第 139—140 页。
③ Richard Wagner,《瓦格纳文集》,第三卷,第 278—279 页。

如果我们从字面意义来理解瓦格纳的历史建构观念，那么绝对器乐音乐表现"无止境的渴望"的力量似乎行将消失。贝多芬较早的交响曲写作（依然包括他的《第七交响曲》，作为"舞蹈的圣颂"[apotheosis of the dance]）并未完全"脱离"器乐音乐在舞蹈中的根基；另一方面，他的《"英雄"交响曲》和《第五交响曲》在摸索（但并未实现）个性化的、客观决定的表现过程中，已然超越了"绝对音乐"；而《第九交响曲》的合唱终曲则完全体现了"语词"对"乐音"的"拯救"。因而绝对器乐音乐与其说是一种有清晰界定的体裁，不如说是走向乐剧、走向悲剧重生的音乐历史发展中的一股辩证性力量。

在瓦格纳对于历史现实的观念中，被视为"无限"之表现的绝对器乐音乐几乎从未以不折不扣的纯粹形式出现。这并未阻止他挪用E. T. A. 霍夫曼的观点：交响曲用乐音捕捉到了现代基督教时代的精神，但他对这一观念的运用又带有在霍夫曼那里不存在的历史-哲学转变：作为费尔巴哈追随者的瓦格纳所认同的异教思想[paganism]使他可以将基督教音乐作为音乐历史辩证关系中的一种经过扬弃的力量来谈论。

在《未来的艺术》中我们读到："我们尚不能够放弃用海洋这个意象来代表音乐艺术的本质。如果节奏和旋律"——即分别依赖于舞蹈和语词的音乐——"是音乐之潮拍击的海岸，是音乐滋养两大出于同源的艺术之洲的土地"——舞蹈的概念包括戏剧动作和手势——"那么声音就是其流动的内在元素；但其中深不可测的是和声的汪洋。眼睛只能看到这片海洋的表层；唯有心灵深处才能洞悉这海洋的深处。"①瓦格纳用来赞颂"绝对和声"②的语言与蒂克、瓦肯罗德尔和E. T. A. 霍夫曼那种极端过分的形而上观念密不可分，这种极端性与费尔巴哈人类学的口吻构成冲突。"人潜入这片海洋，为的是

① Richard Wagner，《瓦格纳文集》，第三卷，第83页。
② 同上，第86页。

以焕然一新的美好面貌重见天日;当他向下凝视这海洋的深处时,他的心灵感到蔚为博大,能够驾驭一切最难以置信的可能性,他的双眼绝对看不到其最深处,那种无法参透的高深莫测让他心中充满惊奇,充满对无限的暗示。"①然而,"绝对和声"的形而上学并非关于"音乐本质"的最后定论,而是被纳入到一种以乐剧为目标的历史的辩证观念中,即"语词"对"乐音"的"拯救"。瓦格纳进一步发展他的这一比喻:"当古希腊人在其海洋上航行时,在他看来,正是安全的洋流将他从一片海岸带到另一片海岸,他随着船桨的旋律节奏在熟悉的海滩之间航行——时而将目光投向森林仙女的舞蹈,时而侧耳倾听众神的赞歌,这些带有语词意义的旋律曲调将高山之巅的神殿氛围传递给他。"②在古代世界,"和谐"不是"绝对的",而是与"节律"("森林仙女的舞蹈")和"逻各斯"("众神的赞歌")密不可分。相比之下,基督教时代的音乐从概念上而言是"绝对和声";在这个概念之内,无论是对于瓦格纳还是对于 E. T. A. 霍夫曼而言,帕莱斯特里那的多复调声乐作品与现代器乐音乐在某种历史-哲学意义上奇异地发生重叠交集,而无论两者在音乐的现实中彼此多么难以建立联系。"基督徒离开生命的海岸……他在海洋上探索,走得越来越远,越来越脱离束缚,为的是最终彻底在海天之间遗世独立。"③但基督教时代的和声无论多么崇高,都将被新异教戏剧的旋律所取代:贝多芬发展出构建这种旋律的音乐手段,却未能意识到这手段的真正目的。(交响曲——基督教时代的和声在其中完善自身——中所获得的成就在未来的戏剧中得到扬弃,而且这戏剧正是交响曲在无意识中所渴望追求的。)"但是在自然中,一切没有度量的事物都奋力寻得尺度;一切无限制的东西都要为自己划定界限……正如哥伦布教会我们扬帆远航以连接所有大陆,一位英雄亦在绝对音乐这片无涯的汪洋中驶向其尽头,从而找到了前人做梦都未曾想过的新的海岸……这位英雄

① Richard Wagner,《瓦格纳文集》,第三卷,第 83 页。
② 同上,第 84 页。
③ 同上。

正是贝多芬。"①（瓦格纳曾以各种方式多次用哥伦布作比喻。在《未来的艺术》中，他想表达的意思无非是哥伦布发现了美洲，而贝多芬在《第九交响曲》合唱终曲里则摸索了"语词"对"乐音"的"拯救"。但在《歌剧与戏剧》中，②瓦格纳又指出，哥伦布终其一生误认为他所发现的美洲是印度，同样，贝多芬所发现的音乐手段实际上属于由语词和乐音组成的戏剧的语言，但他对这些手段的发展却是在错误观念的驱使之下，认为这些手段是服务于纯粹的乐音语言中一种个性化的、客观界定的表现形式。）

　　无论瓦格纳如何强调，这种走向乐剧的历史辩证观绝不代表他的全部美学思想。正如瓦格纳所言，"海洋这个意象"（亦即"绝对和声"）所表现的是"音乐艺术的本质"。此外，以下两种思想观念的二元对立始终未能缓和：一方面是将绝对音乐视为辩证过程中的反题和中间阶段的历史哲学观，另一方面是认为绝对音乐（作为"对无限的暗示"）触及了事物本质的本体论思想。一边是倾向于将绝对音乐贬低为一种有缺陷的音乐类型的复古美学，另一边是将绝对音乐视为真正音乐的浪漫主义形而上学；一边是瓦格纳借以将其作品提升为音乐历史发展目标的辩护性理念，另一边是潜移默化地滋养了其音乐观念的浪漫主义遗产——这些矛盾冲突有如鸿沟深渊。

　　在瓦格纳的公开信《论弗朗茨·李斯特的交响诗》中，这些矛盾以不同的形式再次出现，这也是瓦格纳最后一次使用"绝对音乐"一词。"请听我的信条：音乐绝不可能停止作为最高级、最具拯救意义的艺术，当它与其他事物以任何形式相结合时亦是如此。"（同时，在1854年，瓦格纳采纳了叔本华的音乐形而上学。）"但是显然，同样肯定的是，音乐唯有以那些与生命相关、或是作为生命表达的形式出现，才能够得到理解，这些形式起初对于音乐而言是陌生的，却通过

① Richard Wagner,《瓦格纳文集》，第三卷，第85—86页。
② 同上，第278页。

音乐获得其最深刻的意义,仿佛是将它们内在潜藏的音乐揭示出来。"(瓦格纳甚至在转而信奉叔本华的思想之后,依然不愿舍弃《歌剧与戏剧》中的论点:音乐需要依赖语言和舞蹈来获得"形式动机"。)"没有什么东西的绝对性不及音乐(注意:就其在生命中的显现而言),绝对音乐的捍卫者显然不清楚他们自己说的是什么;我们只需要求他们展示出一种脱离肢体运动或语言格律(音乐是以因果关系从这两者中获得形式)的音乐形式,便足以让他们的观点站不住脚。"(如果我们想想一个事物的起源与该事物的价值之间的区别,便会意识到上述言论中括号里的说法与其余内容几乎是矛盾的:虽然音乐的存在要求某种外在的形式动机,但它就本质而言是绝对的。)"我们在这一点上达成共识,并且承认在这个人类的世界中,众神的音乐要求一种制约力量,或者说是——如我们已经看到的——一种决定力量,使得其显现成为可能。"①瓦格纳反对"绝对音乐"一词的论辩——汉斯立克恰恰在同一时期(1854年)采纳了这一术语——绝不能遮蔽他对绝对音乐观念的潜在好感。在经验性的意义上,音乐"在这个人类的世界中"为了成型显现或许要求基本的形式动机,但这并不排除以下可能性:在形而上的意义上,音乐作为"上界的音乐"表现了"世界最内在的本质"(用叔本华的话来说)。音乐在经验性的意义上被他物"限定",却在形而上的世界中"限定"万物。瓦格纳似乎最终没有迈出将交响性的"管弦乐旋律"(构成其乐剧的本质和实质)称为"绝对音乐"这一步,仅仅是因为他致力于用这个词来反对罗西尼和迈耶贝尔等人的音乐,或是以辩证批判的方式用这个词将贝多芬交响曲与他自己的历史哲学联系起来。此外,汉斯立克已将这一术语纳入一种"只为音乐所特有"的理论的语境中,而瓦格纳必定认为这一理论不仅有悖于他受到费尔巴哈影响的美学观,也有悖于他受到叔本华启发的美学观。

因此,瓦格纳以浪漫主义酒神赞歌般的狂热口吻谈论贝多芬的

① Richard Wagner,《瓦格纳文集》,第五卷,第191—192页。

绝对器乐音乐，目的在于宣称它不过是这个时代的音乐精神必须超越以通向乐剧的中间步骤；汉斯立克借用了瓦格纳的"绝对音乐艺术"一词之后所做的事情恰恰相反，他回到 E. T. A. 霍夫曼的观点：纯器乐音乐是"真正的"音乐，代表了音乐历史发展的目标——虽然汉斯立克对浪漫主义关于交响曲的形而上学予以缓和，将之转化为"只为音乐所特有"的美学，这一美学理论是在 1850 年左右黑格尔主义瓦解之后的幻灭情绪下以一种干冷的经验主义态度呈现出来。"凡是器乐音乐不可能做的事，也绝对不能说音乐能做到。因为只有器乐音乐才是纯粹的、绝对的音乐艺术。"①

虽然似乎在汉斯立克看来，"绝对音乐"一词完全舍弃了其形而上光环，所表述的不过是无文本、无功能、无标题内容的音乐是"真正的音乐"这一主张，但其实至少在一定程度上并不完全如此。他的专著《论音乐的美》第一版（1854 年）以一段酒神赞歌式的文字收尾，流露出"形式主义者"汉斯立克对浪漫主义的器乐音乐形而上学也抱有虔敬态度。（我们可以感到——但无法证明——被动"信奉"的形而上学在此悄悄化作主动"启迪"的象征主义。）"在听者的灵魂中，这一精神内容将音乐中的美与其他一切伟大的和美的观念结合起来。他并不仅仅通过音乐自身的美而将之经验为赤裸的、绝对的，而且同时将之经验为宇宙中各种伟大运动在声音中的意象。通过与自然的深刻、隐秘的关系，乐音的意义得以擢升，远远超越乐音自身，使我们甚至在聆听人类才能创作的作品时也始终可以感受到无限。正如人可以在整个宇宙中发现音乐的各个要素——乐音、节奏、强、弱，人也能

① Eduard Hanslick，《论音乐的美》(*Vom Musikalisch-Schönen*, Leipzig, 1854; reprint, Darmstadt, 1965)，第 20 页。（此书有两个英译本，但都不是根据原著第一版翻译而成——请见以下注释 23。这两个英译本分别是：*The Beautiful in Music*, Gustav Cohen 译，London and New York, 1891; reprint, New York, 1974; *On the Musically Beautiful: A Contribution towards the Revision of the Aesthetics of Music*, Geoffrey Payzant 编译，Indianapolis, 1986. 前者翻译的是原作第七版，后者翻译的是第八版。第二个译本更忠实于原著，也更接近原著暗含的哲学意味。——英译者注）[本书中所有出自汉斯立克《论音乐的美》的中译文均引用杨业冶中译本《论音乐的美——音乐美学的修改刍议》，人民音乐出版社，1980 年第 2 版，略有改动。——中译者注]

够在音乐中重新发现整个宇宙"。① 后来,罗伯特·齐默尔曼发表了一篇评论文章,其中谈到:"随着汉斯立克论述的推进,他说这些绝对的乐音关系揭示出除其自身之外的其他东西,也就是跃升为对绝对的暗示,这在我们看来似乎是肤浅的。'绝对'并不是一种乐音关系,因而,我们认为,它也不是音乐的。"②这篇评论文章问世后,汉斯立克决定删去最后这段文字,以及第三章里一段表达类似观点的文字(上文所引录的齐默尔曼提及的内容指的就是这段文字)。③ 但如果认为这一做法表明汉斯立克承认一点带有哲学意味的装饰存在风险,删除它并不影响整个论证的结构,则是错误的;因为只需快速回顾一下"形式主义"音乐美学的前史便会看到,在形式主义美学的发展进程中,尤其是汉斯立克的中心范畴——在其自身内部实现完美的形式这一概念——与将音乐视为宇宙之隐喻的看法密切相关。在汉斯立克的著作中处于背景却并未声明的论点是将音乐形式的概念与音乐的形而上学主张相结合,该论点却在另外两部著作中被明确提出:卡尔·菲利普·莫里茨的《论对美的视觉模仿》(1788)和奥古斯特·威廉·施莱格尔1801年发表于柏林的《美艺术与文学讲稿》。在莫里茨看来,一部艺术作品,只要不实现任何外在意图(即实用的、道德的、情感的意图),而是为自身而存在,就是"在自身内部实现完美的整体",正如谢林④所言,它徜徉于"美之崇高的泰然无营"。实际上,唯一在自身内部实现完美的整体就是整个自然——是宇宙。而艺术,为了实现完满,必须作为整个自然的意象和相似物而出现。"因为,自然的这一伟大内聚性毕竟才是唯一真正的整体;由于事物之间不可拆解的一系列联系,其内部任何孤立的整体都不过是'人为

① Eduard Hanslick,《论音乐的美》,第104页。
② Robert Zimmermann,〈论音乐的美〉(Vom Musikalisch-Schönen,见 *Österreichische Blätter für Literatur und Kunst*, 1854);引用于Felix Gatz,《音乐美学的主要路向》(*Musik-Ästhetik in ihren Hauptrichtungen*, Stuttgart, 1929),第429页。
③ Eduard Hanslick,《论音乐的美》,第32页。
④ 弗里德里希·威廉·约瑟夫·冯·谢林(Friedrich Wilhelm Joseph von Schelling, 1775—1854),德国哲学家。——中译者注

创造的'[eingebildet]"——"eingebildet"在此既有"虚构的"之意，也表示"通过天才而被注入这一特质"（拉丁文：informatus）——"但甚至是人为创造的东西，当被视为一个整体的时候，也必须与我们认知中的那个伟大的整体相似，并由永恒、牢固的法则而形成，它（尤其是人为创造之物）根据这些法则支撑自身，依赖于自己的存在。"①通过这个关于自身内在完满之物的观念，莫里茨将艺术的自律性观念（即艺术脱离功能的独立性）与将艺术作品视为宇宙之隐喻的解释相结合。

然而，这并不意味着，若要理解汉斯立克音乐美学中的形式概念，必须返回歌德时代的艺术形而上学。但是回顾莫里茨关于自身内在完满之物的概念应当足以使得如下看法合情合理：汉斯立克向形而上学的偏离（这一倾向从《论音乐的美》第二版开始被压制）可以与他的中心论点——音乐形式是"由内而外显现自身的内在精神"②——联系在一起，即便这种联系更多是由于传统的邻近，而非通过令人信服的逻辑。汉斯立克的"绝对音乐艺术"这一概念还隐藏着一层后来变得明确显在的形而上暗示：音乐，尤其是脱离功能、文本、标题内容的纯器乐音乐，可以作为"绝对"的意象而显现。半个世纪之后，奥古斯特·哈尔姆采纳并进一步界定了这个着重强调的形式概念，这个概念代表着汉斯立克超越浪漫主义的器乐音乐形而上学的决定性一步；在哈尔姆之后，恩斯特·库尔特将这一观念与一种被擢升至不可估量之境的"绝对音乐"概念相结合，这个概念的感召力部分源于人们对浪漫时代的记忆，部分源于在1900年左右占据主导地位的叔本华和尼采的美学思想（库尔特生于1886年）。

我们已经提到，瓦格纳的公开信《论弗朗茨·李斯特的交响诗》在逻辑上前后有矛盾，因为他对"绝对音乐"一词的反对论调造成修辞性的表象，而表象背后却隐藏着对绝对音乐观念的潜在钟情，这一

① Karl Philip Moritz,《美艺术与文学讲稿》(*Schriften zur Ästhetik und Poetik*, ed. Hans-Joachim Schrimpf, Tübingen, 1962)，第73页。

② Eduard Hanslick,《论音乐的美》，第34页。

观念先是通过蒂克、后是通过叔本华传递给瓦格纳——叔本华本人也接受了浪漫主义美学观。这种思想上的分裂和矛盾在19世纪70年代以一种不同的形式出现在弗里德里希·尼采身上,当时他与瓦格纳的友谊尚未破裂。他向瓦格纳致敬的专著《悲剧从音乐精神中诞生》(1871)①和《里夏德·瓦格纳在拜罗伊特》(1876)并未谈及"绝对音乐"。然而,尼采的一份标题为《论音乐与语词》的未发表稿件(显然写于1871年)中写道:"我们应当如何理解这巨大的美学迷信:说贝多芬自己通过《第九交响曲》那个第四乐章庄严宣告绝对音乐的局限性,开启了通向一种新艺术的入口,其中音乐甚至能够再现意象和概念,并由此可以被'有意识的精神'所把握?"②这一论辩显然是在反对瓦格纳在《歌剧与戏剧》和《未来的艺术》中对贝多芬的诠释,即便其直接的抨击对象是弗朗茨·布伦德尔对李斯特的辩护。

瓦格纳在《歌剧与戏剧》中针对歌剧的传统提出的根本美学法则宣称,音乐取决于戏剧,发挥着服务于戏剧的功能。"歌剧这一艺术体裁的谬误在于,把表现的手段(音乐)当作目的,而表现的目的(戏剧)却被当作手段。"③那么,尼采在《论音乐与语词》中是在有意反驳和挑战瓦格纳,认为让音乐"服务于一系列意象和概念,将之用作实现某个目的的手段,以详尽解释和说明这些意象和概念",这是"奇怪的傲慢之举"。④(与上文一样,尼采在这里的抨击目标也是布伦德尔的标题音乐理论;但这并不改变如下事实:瓦格纳的乐剧美学同样受到这一批判的影响,而且尼采必定已经了解瓦格纳的学说。)尼采的反对立场很明显意味着,音乐并非戏剧的媒介,而是相反,戏剧是音乐的表现和类比。叔本华"相当正确地根据戏剧与音乐的关系而将戏剧的特征界定为一种纲要,是一种普遍观念的一个

① 尼采的名著《悲剧的诞生》,全名为《悲剧从音乐精神中诞生》(*Die Geburt der Tragödie aus dem Geiste der Musik*),本译全部采用完整译名。——中译者注
② Friedrich Nietzsche,〈论音乐与语词〉(Über Musik und Wort,见 *Sprache, Dichtung, Musik*, ed. Jakob Knaus, Tübingen, 1973,第26页)。
③ Richard Wagner,《瓦格纳文集》,第三卷,第231页。
④ Friedrich Nietzsche,〈论音乐与语词〉,第28页。

例证"。① 尼采谈到,事物的本质在音乐中回响;戏剧不过是再现事物的表象。瓦格纳所理解的"戏剧"主要是舞台动作——"不是戏剧性的诗歌,而是在我们眼前实际展开的戏剧"②——而尼采则对剧场嗤之以鼻:"在这个意义上,顺理成章的是,歌剧充其量是好的音乐,而且只是音乐;同时表演出来的那些把戏不过是为乐队、尤其是为其最重要的乐器——歌手们——披上的神奇伪装;具有洞察力的人对这一伪装会一笑了之,不以为然。"③

尼采《论音乐与语词》中所反映的思想史情形自相矛盾,令人困惑。他对剧场不予理会的鄙夷姿态预示了他后来的瓦格纳批评的一个中心动机,即指责瓦格纳"像一个演员"、"虚假"。在《尼采反瓦格纳》[Nietzsche contra Wagner]这篇尼采作为改变信仰者所写的讽刺性文章中,他写道:"旁人可以看到,本质上我是个反剧场者;在我灵魂深处,针对剧场艺术这卓越的大众艺术,我有着当今每个真正的艺术家都会持有的最深的鄙视。"④"我们了解大众;我们也了解剧院。"⑤另一方面,尼采对歌剧中舞台要素和语词要素的强烈反对源自叔本华的美学,而尼采是在瓦格纳对叔本华狂热推崇的影响下采纳并鲜明表达了叔本华的思想,并将之用于诠释《特里斯坦与伊索尔德》——虽然叔本华当初对这一理念的阐述是为了赞扬罗西尼的音乐,是为了赞扬瓦格纳所说的"绝对旋律"。叔本华在《作为意志和表象的世界》中写道:"音乐绝不是表现着现象,而只是表现一切现象的内在本质,一切现象的自在本身,只是表现着意志本身……由于这个道理,所以我们的想象是这么容易被音乐所激起,并因此企图形成那

① Friedrich Nietzsche,〈论音乐与语词〉,第 20 页。
② Richard Wagner,《瓦格纳文集》,第九卷,第 111 页。
③ Friedrich Nietzsche,〈论音乐与语词〉,第 30 页。
④ Friedrich Nietzsche,《三卷文集》(*Werke in drei Bänden*, ed. Karl Schlechta, Munich, 1954—1956; Darmstadt, 1966),第二卷,第 1041 页。[《尼采反瓦格纳》这篇文论目前有两个中译本:《尼采反对瓦格纳》,陈燕茹、赵秀芬译,山东画报出版社,2002 年;《瓦格纳事件/尼采反瓦格纳》,卫茂平译,华东师范大学出版社,2007 年;本书译文部分参考了卫茂平译本。——中译者注]
⑤ 同上,第 914 页。

个如此直接地面对我们说话、看不见却如此生动的精神世界,还要力图赋予它骨和肉,也就是用一个与之相似的例子来体现这个精神世界。这就是带有语词文本的歌曲的起源,最终也是歌剧的起源——正是出于这一原因,歌剧的唱词文本绝不可脱离这一从属地位而将自己提升至首要地位,使音乐仅仅成为表现的手段;这是大错,是严重的本末倒置。"①叔本华感到音乐将他送入的那个"精神世界"让我们想到 E. T. A. 霍夫曼的"金尼斯坦"[Dschinnistan]和"亚特兰蒂斯"[Atlantis],而且叔本华美学的总体纲要也无异于在"意志"形而上学的语境中从哲学上诠释绝对音乐的浪漫主义形而上学。

叔本华认为,音乐提供了"先于事物的普遍性"[universalia ante rem],②这是一个经院哲学术语(尼采也沿用了该词)。③ 尼采也明确得出如下结论:乐剧的实质是"管弦乐旋律",是交响曲——即作为"绝对"之表现、"意志"之表现的"绝对音乐"。《特里斯坦与伊索尔德》这部形而上作品[opus metaphysicum]或许要求采用动作和诗歌文本,但这只是因为倘若将这部乐剧完全呈现为交响曲(它实际上的性质),便没有任何听众能够在精神上承受这部作品。"向这些真正的音乐家们,我提出如下问题:他们能否想象一个人不借助语词和舞台布景,将《特里斯坦与伊索尔德》的第三幕纯粹作为一个巨大的交响曲乐章来感知和理解,而不会因灵魂之翼骤然无可遏制地全部伸展震颤而气断身亡?"④尼采将瓦格纳的乐剧作为交响曲来聆听;其余一切要素都是"把戏"或掩饰。因此他沿袭了器乐音乐是"真正的"音乐这一观点——即瓦肯罗德尔、蒂克和 E. T. A. 霍夫曼的观点,经过叔本华的解释——并将之用于诠释瓦格纳的乐剧(正如叔本华用

① Arthur Schopenhauer,《作为意志和表象的世界》(*Die Welt als Wille und Vorstellung*,第一卷,第 52 部分;见 *Sämtliche Werke*, ed. Max Köhler, Berlin, n. d.,第二卷,第 258—259 页)。[本书出自该著作的中译文参考石冲白中译本,商务印书馆,1982 年,略有改动。——中译者注]
② Arthur Schopenhauer,《叔本华全集》,第二卷,第 261 页。
③ Friedrich Nietzsche,《三卷文集》,第一卷,第 117 页。
④ 同上,第 116 页。

于罗西尼的歌剧)。而乐剧起初建基于完全相反的范式——音乐由和谐、节律和逻各斯组成——这一事实则被遗忘。另一方面,尼采要感谢《特里斯坦》这部作品,让他通过音乐的经验得以明确感知和意识到此前仅停留于抽象猜测的东西,即叔本华的观点——音乐表现了"世界最内在的本质"。E. T. A. 霍夫曼在贝多芬《第五交响曲》中所经验到的绝对音乐观念——与瓦肯罗德尔和蒂克的器乐音乐形而上学相关——通过瓦格纳的《特里斯坦》而向尼采揭示出来:音乐实现其形而上的命运,正是通过愈加远离经验性环境——远离功能、语词、情节,最终甚至远离人类可以觉察的感受和情感。

起初,尼采是根据字面意义来使用"绝对音乐"一词,用以指音乐脱离语言,从语言中解放出来。"每个民族的音乐当然都是在与抒情诗歌的联系中起源的;而且在人们能够想到绝对音乐这种形式的存在之前的很长时间里,音乐以这种与语词结合的方式经历了诸多最重要的发展阶段。"①从历史的角度来讲,绝对音乐是出现较晚的形式,但从形而上的角度而言,它是最原初的形式。此外,尼采认为"绝对音乐的界限"被昭示于贝多芬的《第九交响曲》这种看法是一种"美学迷信",如果以肯定的方式来陈述他的这一观点,意思就是绝对音乐没有任何界限。在尼采美学看来,瓦格纳的《特里斯坦》是绝对音乐。

虽然尼采,这位对作为作曲家的瓦格纳予以阐发的诠释者,似乎在严厉地批判作为理论家的瓦格纳,但两人在 1871 年左右在美学原则上达成共识,只不过这一共识并未完全公开,仅仅因为瓦格纳不敢

① Friedrich Nietzsche,〈论音乐与语词〉,第 20—21 页。他后来在《人性的,太人性的》[Human, All Too Human]中表达了类似的观点:"'绝对音乐'要么是原始状态中的自在形式,在这种状态下,依照节拍速度和不同力度发出的音响完全凭借自身而使人愉悦;要么是那些在没有诗歌文本的情况下直接诉诸心智理解的形式的象征性,在此之前,两种艺术先是在漫长的发展进程中结合在一起,最终概念和情感之线完全织入了音乐形式,由此才会出现上述直接诉诸理解的音乐形式。"(Nietzsche,《三卷文集》,第一卷,第 573 页)。[《人性的,太人性的》有杨恒达中译本,中国人民大学出版社,2005 年,本书译文部分参考了该译本。——中译者注]

明确撤回《歌剧与戏剧》的中心论点。在《歌剧与戏剧》问世 20 年之后,瓦格纳早已不再相信音乐是(或应当是)取决于戏剧。在他 1870 年所写的关于贝多芬的文章(这是表明他接受叔本华思想的中心文献)中,我们读到:"音乐表现了姿态的最内在本质"——这里的"姿态"是指舞台性和模仿性的动作——"其表现的方式如此直接地可以被感受和理解,以至于我们一旦被这音乐充满,我们的视觉甚至会丧失专注观察姿态的能力,由此我们最终不需要亲眼看到姿态就可以理解它。"① 这位费尔巴哈的狂热崇拜者——强调人类的物质存在(即戏剧中可见的动作)——已变成叔本华思想的拥护者,在"管弦乐旋律"中听到了乐剧动作"最内在的本质"。瓦格纳在创作《指环》之前所提出的美学-剧作主张在一定程度上因《特里斯坦》的创作经历而受挫。他在写于 1872 年的文章《论"乐剧"一词》中,将他的戏剧称为"变得可见的音乐行为"。② 音乐是"本质",而戏剧则是该本质的"感性显现"(黑格尔语)。1878 年,出于对"戏装和化妆的世界"的强烈厌恶,他甚至谈到需要创造出"看不到的剧场"——类似"看不到的管弦乐队"。③ 这位曾经的剧场狂人,由于对剧场的现实倍感失望,于是遁入幻想,正如尼采在《悲剧从音乐精神中诞生》中所简要谈及的。但这个想象的剧场的"最内在本质"是交响曲;而且瓦格纳的通往音乐形而上学之路其实在很大程度上相当于一条回归之路,因为甚至在他 1850 年所写提出歌剧改革主张的那些著述中,他也保留了对浪漫主义的器乐音乐形而上学的某些好感,甚至不惜造成其美学体系的矛盾和分裂。当他说音乐是戏剧赖以为生的实质时,他并未谈及"绝对音乐",因为他还记得自己对这个词的贬义用法。但他在这个词中所看到的观念却也是他自己心中隐秘的观念。

在 19 世纪后期音乐美学的常用语中——正如任何其他领域的

① Richard Wagner,《瓦格纳文集》,第九卷,第 77 页。
② 同上,第 306 页。
③ Carl Friedrich Glasenapp,《里夏德·瓦格纳的一生》(Das Leben Richard Wagners, Leipzig, 1911),第 6 卷,第 137—138 页。

常用语，往往将术语变成口号，而忽略这些词汇在起源和演变过程中所涉及的诸多问题——"绝对音乐"一词成为"纯形式性"的器乐音乐的一个空洞的标签，一方面与标题音乐相对，另一方面有别于声乐音乐。一处典型用法出现在奥托卡尔·霍津斯基的《形式美学视角下的音乐的美和整体艺术作品》，① 一部试图在瓦格纳与汉斯立克之间进行调和的著作。但霍津斯基并未把握住潜藏在其论证中的有利机会，未能提出经过认真辨析的绝对音乐概念。

霍津斯基认为汉斯立克关于"纯粹、绝对音乐艺术"的美学思想（即"只为音乐所特有"的美学）是一种更具综合性的体系的组成部分，在这个体系中，"绝对"器乐音乐与带有诗歌-戏剧动因的声乐音乐同等享有作为音乐范式的权利。绝对音乐既不像汉斯立克所主张的那样是"真正的"音乐，也不代表音乐历史发展的一个较早、较低级的阶段。霍津斯基将"绝对的、纯粹形式性的、无目的的"② 音乐比作造型艺术中的建筑和装饰，将"再现性的、承载内容的、有目的的"音乐比作雕塑和绘画，以此来说明，并不是只有一种"纯粹的音乐艺术"，而是音乐中的"纯粹风格"有两种可能性。③ 另一方面，霍津斯基意识到关于瓦格纳"击碎"了音乐形式这一指责中存在曲解；这个认识打破了其美学体系的简单分明。他区分了三个发展阶段或者说是三种音乐类型："绝对"器乐音乐的"建筑性"形式；传统歌剧沦于混成集锦的堕落形式；以及瓦格纳乐剧的形式，与"绝对"音乐一样具有自身内在的统一性，但不再建基于"建筑性"原则。"尤其从纯粹音乐的角度，我们看到，就伟大的建筑性形式而言，传统风格的歌剧是一种非常不完整、不内聚的伎俩。瓦格纳的追求绝非局限于让音乐表现服从戏剧诗人的艺术意图，而是将参与整体艺术作品的音乐艺术

① Ottokar Hostingsky，《形式美学视角下的音乐的美和整体艺术作品》(*Das Musikalisch-Schöne und das Gesammtkunstwerk vom Standpunkte der formalin Ästhetik*, Leipzig, 1877).
② 同上，第 141 页。
③ 同上，第 145 页。

从过时僵死的趣味束缚中解放出来（器乐音乐早已克服了这种趣味），自由地发展一种更具统一性的音乐形式。这种形式将全然不同于那些起源于舞蹈的绝对音乐的传统形式，这一区别存在于该形式的本质。"[1]在霍津斯基关于两种"纯粹风格"的理论中，将"绝对音乐"一词局限于器乐音乐的"建筑性"形式是有道理的（并且对应于瓦格纳和汉斯立克对该词的使用——如果仅就他们著述的修辞性表象而言的话）。但恰恰在霍津斯基获得有意义的洞见之处，其美学体系中出现了断裂。他认识到瓦格纳乐剧中的音乐形式既非完全建基于诗歌-戏剧原则，亦非倾向于"建筑性"（即便阿尔弗雷德·洛伦茨[Alfred Lorenz]在 20 世纪 20 年代依然相信这一点），正是这一认知对两种"纯粹风格"的理论造成障碍，因为在该理论中，类似雕塑和绘画的音乐与"绝对"、"建筑性"的音乐构成了简单的二元对立。虽然瓦格纳的音乐形式不是纯然"建筑性的"，但也不能完全将之归于诗歌-戏剧原则；它至少具有部分的"绝对性"。因此，正如瓦格纳本人著述中出现的情况，霍津斯基论证中发挥潜在作用的绝对音乐观念同样未能浮出水面，在其术语用法中明确显现出来。"绝对音乐"几个字依然空虚无物。

在汉斯立克的思想所引发的"形式主义者"与"内容美学家"之间的论争中，"纯粹的绝对音乐"被一方赞颂为"真正的音乐"；而另一方要么宣称它是音乐发展的一个低级阶段和边缘领域，要么将之贬低为一个美学上的错误，这两种负面看法分别出于两个原因：有些人认为绝对音乐这个东西自身有缺陷，有些人则认为问题出在对绝对音乐所普遍持有的各种观点上。赫尔曼·克雷奇马尔在其《关于推广音乐诠释学的几点提议》(1902)中写道："必须摒弃音乐仅具有音乐上的效果这一看法，必须认识到，'绝对音乐'所带来的愉悦是一种审美上晦涩费解的现象。在纯然的音乐内容这一意义上，根本不存在绝对音乐这么一回事！绝对音乐的荒诞性不亚于绝对诗歌，也就是

[1] Ottokar Hostingsky,《形式美学视角下的音乐的美和整体艺术作品》，第 124 页。

那种只有格律、押韵而毫无思想的诗歌。"①（不清楚的是，克雷奇马尔所说的"绝对诗歌"是指斯特凡·马拉美的作品——也就是说他在反对自己审美意识中的一种既存现象——还是指一种他由于文学上的无知而自以为在本质上不可能真实存在虚构物，通过将绝对音乐比作这一虚构物来说明绝对音乐的荒诞性。）②

引人注目的是，甚至奉行内容美学的美学家也接受汉斯立克对于"音乐"要素与"音乐之外"要素之间的危险区分，③而不是回归到浪漫主义的器乐音乐形而上学之前的旧有美学范式，即，"音乐"不仅包括"和谐"和"节律"，也包括"逻各斯"。不知不觉中，他们实际上依然持有的立场已然在术语学上有所妥协。任何将歌曲或歌剧的语词文本视为"音乐之外"要素的人已自觉或不自觉地采纳了汉斯立克的中心论点。

非"建筑性"的"绝对"音乐这一观念显然体现在霍津斯基的理论中，只是没有明确表达出来。费鲁乔·布索尼 1906 年的《新音乐美学论稿》对这一观念进行了详尽有力、富于挑战性的阐述，赋予"绝对音乐"一词以新的色彩。"绝对音乐！这个词的定义者所表达的意义，或许距离音乐中的绝对性最为遥远。"④在布索尼看来，美学常用语中称为"绝对"的那类音乐配不上这个称谓，该称谓所指向的应当是对一种"超然的"、不受约束的音乐中"绝对性"的"感性显现"。"这种音乐"——常用语中称"绝对"音乐——"倒不如称其为'建筑性的'、'对称的'或'多段体的'音乐。"⑤布索尼主张一种"自由的"音

① Hermann Kretzschmar,《音乐文集》(*Gesammelte Aufsätze über Musik*, Leipzig, 1911),第二卷,第 175 页。
② 请见本书第十章。——英译者注
③ 例如 Rudolf Louis,《新时代的德国音乐》(*Die deutsche Musik der Neuzeit*, Munich, 1912),第 156 页。
④ Ferruccio Busoni,〈新音乐美学论稿〉(Sketch of a New Esthetic of Music, trans. Theodore Baker, 见 *Three Classics in the Aesthetic of Music*, New York: 1962,第 78 页)。[本书译文部分参考了姜丹中译本:《音乐艺术新美学论稿》节选,《音乐艺术》,1988 年第 2 期。——中译者注]
⑤ 同上。

乐,脱离既有的各种模式,并因而是"绝对的"。"贝多芬,这位浪漫主义的革命者,内心充满这种对自由的渴望……他并未真正实现绝对音乐,但在某些时刻,例如《"Hammerklavier"奏鸣曲》赋格乐章的引子,他预示了绝对音乐。实际上,所有作曲家在准备性和中间性段落(前奏和连接)中最接近音乐的真正本质,在这些段落中他们感到自己可以无需顾及对称的比例关系,甚至可以下意识地自由呼吸。"①布索尼所设想的绝对音乐概念让我们想到阿诺尔德·勋伯格的"音乐散文"[musical prose]观念。(勋伯格给这种"音乐散文"所举出的先例也是古典主义作品中的"准备性和中间性段落"。)②由此,布索尼为"音乐中的绝对性"注入了摆脱束缚、获得解放的感召力;却遗落了该词所表达的核心意义,有如一只破碎的蛋壳,丧失了美学常用语中决定"绝对音乐"本质的东西:"建筑性"形式。

布索尼(与德彪西一样)将基于传统的各种音乐形式视为必须努力逃脱的桎梏。1913年,即与布索尼的论稿问世几乎同时,奥古斯特·哈尔姆将绝对音乐观念提升至崇高的层次,他从本体论而非历史的角度来看待音乐形式的观念,将传统的印记视为支柱而非障碍。无论是"形式"地位的提升还是贬低都以"绝对音乐"之名出现。汉斯立克的论点——形式即精神,精神即形式——在哈尔姆的理论中以一种极端的形式再次出现。他借用并戏仿"内容美学家"的反对意见——"形式主义"固守"仅仅是技术性的"要素而忽视了"精神"——提出富于挑衅性的主张:这些"仅仅是技术性的"东西就是精神。"我从一开始就要承认,我的意图在于证明,这里"——即在贝多芬《D小调钢琴奏鸣曲》Op. 31 No. 2 中——"音乐的、技术的、艺术的方面是更有趣的方面,因为它是实质性、内在本质的方面。"③"当然会有人

① Ferruccio Busoni,《新音乐美学论稿》,第 79 页。
② Arnold Schoenberg,〈革新派勃拉姆斯〉(Brahms the Progressive, 见 *Style and Idea*, ed. Leonard Stein, London, 1975, 第 414—415 页)。[此书有中译本《风格与创意》,茅于润译,上海音乐出版社,2011 年。——中译者注]
③ August Halm,《论两种音乐文化》(*Von zwei Kulturen der Musik*, 3d ed. Stuttgart, 1947),第 39 页。

说(贝多芬)在其奏鸣曲和交响曲中看到的不仅是音乐,还有'更多',即除了音乐的其他东西……那么我们究竟应当以贝多芬的哪个方面为指引:其音乐哲学上的不清晰性,还是音乐上的清晰性?"①

虽然哈尔姆这部1913年问世的专著《论两种音乐文化》延续了汉斯立克式的严格立场,将形而上学的意涵完全排除在"只为音乐所特有"的美学之外,但他专论布鲁克纳的著作却又结合了着重强调的形式概念与形而上甚至宗教领域的意味——在这一点上类似汉斯立克的第一版"未经纯化的"《论音乐的美》。

哈尔姆认为,"音乐自身的精神"②存在于"对形式的忠诚",③这种精神不是作曲家的主观精神,而是"掌控和命令作曲家"④的一种客观精神。在"形式的生命"中,一种"精神法则"宣告自身的支配地位。⑤ 器乐音乐作为绝对音乐——即奉行"形式的法则",而非描绘音乐之外的内容——超越自身,得以擢升,获得宗教意义。哈尔姆从布鲁克纳《第九交响曲》的题献词("献给亲爱的上帝")得出对其全部交响曲创作的宗教性诠释(十年之后哈尔姆的立场有所收敛,不再如此过火⑥):"一种新的艺术宗教正在被创造,布鲁克纳的全部交响曲服务于这一创造,因此这个题献词应当写在其全部交响曲上,而非标于个别作品。"⑦

哈尔姆似乎回避了"绝对音乐"一词。只有在恩斯特·库尔特(其美学原则是对哈尔姆美学的延伸)的一部专论布鲁克纳的著作中,"绝对"的双重意义才开始——依循浪漫主义形而上学的传统——将一种音乐上具有自律性和绝对性的交响风格的特征界定

① August Halm,《论两种音乐文化》,第48页。
② August Halm,《安东·布鲁克纳的交响曲》(Die Symphonie Anton Bruckners, 2rd ed. Munich, 1923),第11页。
③ 同上,第12页。
④ 同上,第29页。
⑤ 同上,第19、46页。
⑥ 同上,第246页。
⑦ 同上,第240页。

为：恰恰由于"超然"的状态而成为"绝对"的一种表现。库尔特区分了"绝对"一词的强调性、辩证性用法与汉斯立克那种庸常的用法。"关于绝对音乐存在两种假设，一是认为'绝对音乐'不过是脱离歌唱的音乐，独立于歌唱而自身鸣响，这一点显然是选择'绝对'一词的依据，即摆脱依附；另一种假设是，在某种意义上存在着一种绝对，它超越人的歌唱、人的灵魂，灵魂可能会摸索寻觅这种绝对，而在声音的世界里，在与形而上之路相结合的情形下，灵魂也可以被这种绝对所充满。"①"由此我们可以明确看到，'绝对'一词有双重意义。在技术性的意义上，它是指对歌唱的脱离；在精神性的意义上，它是指对人的脱离。"②这一双重意义启发库尔特重新诠释了哈尔姆的如下论点：巴赫和贝多芬分别代表两种对立的"音乐文化"，而布鲁克纳则使两者结合为"第三种文化"。在库尔特看来，贝多芬的音乐"主要是技术性意义上的绝对"，而"在精神性意义上"，"力图脱离个人"的特质则在巴赫的音乐中更为凸显。"在布鲁克纳的作品中，音乐"——也是作为技术层面的"绝对"音乐——"经历了最伟大的脱离过程，化作纯粹的宇宙力量，这种力量自巴赫以降便为音乐所拥有。"③

瓦格纳美学表面上主要是戏剧的"整体艺术作品"，这一表象掩盖了如下事实：他意识到一种"绝对音乐"以"管弦乐旋律"的形式构成了其乐剧的实质。另一方面，瓦格纳关于交响曲终结的含蓄理论从未遭到明确显在的反驳。然而，在库尔特这里，虽然他的音乐感受和音乐思想依循着瓦格纳和叔本华的精神，但他并未回避将自己对布鲁克纳的辩护建基于以下历史-哲学立场：在瓦格纳那里，"与歌唱相结合的音乐力图走向绝对音乐，类似从前尼德兰或罗马风格的教堂声乐音乐自身已然在无形中承载着对绝对音乐、甚至其法则的渴望。"④这一历史-哲学构建源于浪漫主义。E. T. A. 霍夫曼从直觉上

① Ernst Kurth，《布鲁克纳》(*Bruckner*, Berlin, 1925)，第一卷，第258页。
② 同上，第262页。
③ 同上，第264页。
④ 同上。

知道，现代基督教时代的精神在音乐上既体现在帕莱斯特里那的复调声乐创作中，也揭示于贝多芬的交响曲中，由此使浪漫主义的器乐音乐形而上学具有了历史-哲学的深度。而倘若库尔特宣称他看到了瓦格纳与布鲁克纳之间的相似关系，那么这意味着，在哈尔姆已构想出的"艺术宗教"的名义下，乐剧与交响曲，作为同一观念的不同表现而彼此相融。

第三章　一种解释学模式

　　E. T. A. 霍夫曼 1810 年对贝多芬《第五交响曲》的评论——其引言是浪漫主义音乐美学的重要章程之一——将绝对音乐与标题性或"特性"的器乐音乐(再现"确定的情感")之间的区别解释为两种审美观念之间的差异,一种是关于真正"音乐性"的观念,一种则是关于"造型性"的观念。这对反题初看似乎是个术语学上的失误(因为一首器乐作品中讲述故事的过程并不会立刻让人想到雕塑艺术),但细致分析之后会发现,它其实是一套统摄性的审美-历史-哲学体系的组成部分,这一体系能够支撑其诸多具体论点,即便当这些论点自身开始动摇也依然奏效。"他们对音乐真正本质的认识是多么匮乏,这些作曲家试图再现这类确定的情感,甚至事件,并以造型的方式来处理这种基本处在雕塑对立面的艺术形式。"①为"造型性"与"音乐性"之间在意义和色彩上的对比提供历史-哲学语境,这在奥古斯特·威廉·施莱格尔和让·保尔的著作中已有预示,而在霍夫曼 1810 年的文章中只是含蓄的假设,直到霍夫曼 1814 年的《新旧教堂音乐》一文

①　E. T. A. Hoffmann,《音乐文集》,第 34 页。

中才得到明示;"在艺术领域,代表古代与现代或代表异教与基督教的对立两极的是雕塑与音乐。基督教摧毁了其中一种艺术并创造了另一艺术。"①古代的神的概念实现于雕像,而基督教的上帝的概念则象征于音乐,使人得以在声乐复调和器乐音乐中都能够经验"无限"。因此,在霍夫曼那里,美学范畴与历史-哲学范畴彼此交叠,类似的情况出现于席勒的专著《论素朴的诗与感伤的诗》和弗里德里希·施莱格尔的文章《论希腊诗歌的研究》。艺术的体系预示了艺术的历史。

霍夫曼的"造型性-音乐性"这对反题所属的这一范畴体系的重构,其目的在于有意识地表达一种解释学模式,浪漫主义音乐美学发展过程的几乎每一步都以这一模式为导向(或显在或含蓄)。如果不了解这一模式,那么霍夫曼运用的许多术语组合虽然在他看来显而易见、理所当然,但定会让读者感到主观武断、缺乏根据。诸如"古代-现代"、"异教-基督教"、"自然-超自然"、"自然-人工"、"造型-音乐"、"节奏-和声"、"旋律-和声"以及"声乐音乐-器乐音乐"等二元对立共同组成一套体系,这套体系不昭示于表象,却在背景中主导着论证的方向。霍夫曼的这一系列反题无疑在逻辑上是成问题的。坦白而言,他的这个论证过程无非是将一对相当明显的对立面与其他多对类似的对立面紧密联系在一起,最终使得一方的每个范畴("古代"、"异教"、"自然"、"造型"、"节奏"、"旋律"、"声乐音乐")简单地彼此结合,并可以与另一方的所有范畴("现代"、"基督教"、"超自然"、"人工"、"音乐"、"和声"、"器乐音乐")形成对比。显然,这种由类比和反题构成的体系有时会造成逻辑上的断裂,即宣称,"叙事性"的器乐音乐由于在"本质上"不是音乐性的,所以是"造型性的";但这类缺陷不应遮蔽这种解释学模式深刻的历史意义,该模式是浪漫主义器乐音乐形而上学的中心假设之一。我们将会表明,"古今之争"[Querelle des anciens et des modernes],即关于古代艺术与现代艺术孰优孰劣的论争,是绝对音乐观念的前因之一。

① E. T. A. Hoffmann,《音乐文集》,第 212 页。

在霍夫曼评论贝多芬的文章中,他不仅将"造型-音乐"这一反题与声乐音乐和器乐音乐的差异相联系,而且也与另一种音乐上的差别相结合:一方面是描绘特定明确的情感的音乐,另一方面是表现无限、"无止境渴望"的音乐。"贝多芬的音乐调动了恐怖、惧怕、敬畏、痛苦,唤醒了无止境的渴望,这渴望是浪漫主义的本质所在。贝多芬是纯粹的浪漫作曲家(而且正因如此,他也是真正的作曲家),这或许可以解释为何他在声乐音乐方面不甚成功,因为声乐音乐不容许不确定的渴望,而只能描绘无限之境中那些能够用语词表达的情感;这也解释了为何贝多芬的器乐音乐很少吸引大众。"①正如霍夫曼的措辞所暗示的,贝多芬的伟大器乐音乐所特有的风格是"崇高"而非"美";而且霍夫曼暗示了将"古典"音乐与"美"的美学观念相联系,将"浪漫"音乐与"崇高"的观念相联系,但并未予以明确表述。

霍夫曼在对卡尔·安东·菲利普·布劳恩[Carl Anton Philipp Braun]一部交响曲的评论文章中,将暗示"超自然"而非安守"自然"的器乐音乐描述为一种主要为"和声性"而非"旋律性"的艺术。(他的和声概念包括复调音乐。)"作曲家现在必须"——在交响曲中——"要求自由地运用和声艺术与各种乐器组合的无限多样性所提供的任何可能的手段,让音乐绝妙神秘的魔力对听者产生强有力的影响……虽然评论者可能赞赏目前这些作品中第一首的作曲家写出了悦耳的旋律且技法正确,但这些更高的要求却丝毫没有得到满足。"②"和声"(或复调)而非"旋律"是音乐中"现代、基督教、浪漫的"时代之标志,这是《新旧教堂音乐》一文的中心论点。其中谈及帕莱斯特里那时,霍夫曼写道:"不加任何装饰,亦无生动的旋律,和弦——大多数是根音位置的协和和弦——接踵而至,以其力量和气魄扣人心弦,将心灵提升至最高境界。爱——一切精神性的谐美之音,被赠予基督徒——在和弦中表现自身,因而首先在基督教世界被

① E. T. A. Hoffmann,《音乐文集》,第 36 页。
② 同上,第 145 页。

唤醒；因此，和弦、和声成为灵魂交流的意象和表现，表现着与永恒的合一，表现着支配着我们也包容着我们的理想。"①

霍夫曼所编织的这套由各种美学-历史-哲学类比组成的体系造成了一个看似无法解决的问题，它构成《新旧教堂音乐》全文围绕的潜在中心：帕莱斯特里那的复调声乐作品与贝多芬的交响曲怎么可能都被视为"现代、基督教、浪漫的时代"的"真正"音乐或"内在固有"的音乐？一方面，霍夫曼认为曾经对古典声乐复调施以恩典的"神圣灵感"在这些"贫瘠的岁月"中已然"从地球上永远消失"。另一方面，现代器乐音乐不是衰落的记录，而是一种"主导精神"势不可当的"进步"的标志和结果。②"为了解我们天上的家所做出的惊人努力（一种体现在科学上的努力），孕育生命的自然精神的力量（我们的生命内在于这精神之中），被具有预知性的音乐所暗示，这音乐愈加丰富完整地言说着那遥远之境的诸种神奇。因为近来的器乐音乐确乎擢升至前辈大师无法想象的高度，正如现今的音乐家显然在技艺上也远远超越旧时代的音乐家。"③面对现代器乐音乐应当以"虔敬"之心来聆听，在这方面无异于面对旧日的声乐复调作品，瓦肯罗德尔此前已提出过这一要求。但霍夫曼将器乐音乐——与声乐复调一样主要由"和声"所决定——与"科学"的概念相联系。让-菲利普·拉莫曾宣称他在和声中看到了音乐的真正本质（不同于让-雅克·卢梭及其对旋律的辩护），而此时和声似乎既披上了浪漫时代毕达哥拉斯主义的光环（一种感到自身被"奇迹力量"所吸引而非对之反感的"科学"），并与器乐音乐观念相联系。

霍夫曼所用的这些反题在17世纪的音乐风格理论中已有部分预示——即"第一常规"与"第二常规"这一争论焦点，可被解释为音乐美学中的"古今之争"。大约产生于1600年的单旋律音乐[monody]，与后来格鲁克的歌剧改革和瓦格纳的乐剧理念一样，是向"古

① E. T. A. Hoffmann,《音乐文集》，第215页。
② 同上，第230页。
③ 同上。

老真理"的回归。"古代"[antiqui]一方效仿古希腊典范,以蒙特威尔第和佛罗伦萨卡梅拉塔会社的作曲家为代表;"现代"[moderni]一方坚持现代音乐(即对位)的优越性,以帕莱斯特里那的拥护者为代表。这里在术语学上令人困惑:在这场音乐界的"古今之争"中,"第一常规"反而是"现代"一方的事业,而"第二常规"是"古代"一方的追求。然而,声乐复调主要是一种教堂音乐风格,而单旋律音乐则主要用于戏剧和牧歌这些倾向于异教或田园牧歌题材的具有文学性的体裁。这些术语的联系由此形成一张致密的网络,几近一套历史-哲学体系:"现代的"基督教时代被记录于"第一常规",记录于帕莱斯特里那的对位;"第二常规"创造出一种模仿古代的单旋律风格(这个"古代"是想象而非真实),一种似乎足以充分承载异教-田园诗歌的风格。最终,作为新体裁(音乐戏剧和单旋律牧歌)之目标的"情感"再现与听者聆听声乐复调应当持有的"虔敬"形成反差。

"第一常规"与"第二常规"的论争中所造就的一连串反题在18世纪音乐美学的诸种联系中得到延伸,这个时代的典型争议通过这些联系而变成口号。新的对立概念与旧有的反题结合起来,虽然在这些反题中得到尖锐表述的问题与1600年左右的问题极少有关或完全无关。

杜波神父[Abbé Dubos]认为,音乐起源于语言,因而音乐唯有通过对充满情感的言语进行模仿和风格化才能实现其目标,这一观点(后来被卢梭和赫尔德所沿用)在18世纪遭到传统主义理论家的反对,他们依然持毕达哥拉斯-柏拉图式的观点,认为音乐从本质上依赖于数理关系。音乐起源于语言的论点很容易与单旋律音乐(或者说是旋律)的优先性准则建立联系。另一方面,在18世纪的音乐美学语境中,毕达哥拉斯主义(即音乐起源于简单的比例关系)与对和声的强调之间的联系却岌岌可危,虽然"和谐"与"比例"自古以来就是一对互补的概念。这是因为,在旧有观念中,"和声",作为具有理性规范的乐音关系的缩影,与节奏共同作为"旋律"的组成成分,若要逆转这一关系是不可能的。但是,根据拉莫的理论,倘若我们

从对和声的数理解释——这是一种毕达哥拉斯-柏拉图式的观点，将数字视为"主动原则"，而不仅仅是度量要素——走向物理基础（即主张大三和弦的"和声"在泛音列现象中得到预示），那么和声的概念便自然而然地随着和弦的概念而出现；和弦或许可以被视为旋律的对立面（同时也是横向运动的对立面），或是旋律的根基（即，将旋律视为带有经过音的分解和弦）。"和声"与"旋律"的对立，亦即拉莫与卢梭之间的争议，与18世纪的音乐理论前提密不可分，而这一前提直到"物理主义"[physicalism]取代"柏拉图主义"时才得到声明。

另一方面，18世纪的和声概念既包含和弦性写作，也包含复调。由此，这一概念被赋予了源自"第一常规"美学的联系。"和声"、"复调"、"音乐起源于比例关系"、"教堂音乐"和"虔敬"这些概念的联合——与"旋律"、"单旋律音乐"、"音乐起源于语言"、"歌剧"和"情感"相对——也影响了帕莱斯特里那的音乐在18世纪和19世纪早期的接受状况：人们倾向于以和弦的思维聆听复调写作，或是选择那些可以从和弦角度聆听的作品。正如里夏德·瓦格纳1849年所写，基督教在音乐上将自身表现为"和声"，即"天使般纯洁美好的"和弦性写作。

如上所述，卢梭与拉莫之间关于旋律与和声优先性的争论可被视为一种音乐美学上的"古今之争"。卢梭认为，古代音乐一方面并不知和声（即复调）为何物，另一方面以"道德人格"[ethos]和"情感力量"[pathos]①创造了旋律，这种"道德人格"和"情感力量"，后世的任何音乐文化再未企及，遑论超越；因此，从单旋律音乐向复调的转变显然严重毁坏了音乐。"很难不去怀疑，我们的全部和声不过是

① "Ethos"、"Pathos"和"Logos"是亚里士多德在其修辞学理论中提出的说服论证的三大基本要素。"Ethos"是指演说者的道德品格、个人信誉所建立的说服力；"Pathos"是指演说者调动听众的情感所产生的说服力；"Logos"是指演说中的逻辑论证所产生的说服力。目前在中文语境中有多种不同译法，本书为照顾各个章节的不同上下文，并考虑到行文流畅的需要，将"ethos"译为"道德人格"，"pathos"译为"情感力量"。——中译者注

一种哥特式的、野蛮的创造。"①（根据类比，"哥特式"对位在音乐上象征了罗马的衰落。）"然而，拉莫先生声称和声是音乐中最伟大的美的源泉；但这一观点既不符合事实，也不合乎道理。不符合事实是因为，自对位诞生以来，音乐的一切伟大效果都不复存在，音乐丧失了其全部能量和力量；在此基础上我还要补充：纯粹和声上的美是设计精妙的美，只能为精通这门艺术的人带来愉悦……不合乎道理是因为，音乐需要通过模仿（形成意象或表现情感）才可能被提升至戏剧艺术或模仿艺术的地位，这类艺术是整个艺术中最尊贵的组成部分，也是唯一富有能量的部分，而和声恰恰未能提供丝毫这样的模仿。"②卢梭区分了"模仿的"音乐与"自然的"音乐，前者"表现情感"或"形成意象"，后者除了仅仅是音乐本身之外别无他物，这在卢梭眼中即是空洞的噪音。（卢梭竟然将"自然"一词用作贬义，实在出人意料，唯有"和声"与"自然"泛音列的联系能解释这一点；然而，这个术语学上的错误无关紧要，因为"自然"在18世纪通常被赋予相反的意义，用于描述"模仿的"音乐，这种音乐既可以描绘外在自然，也可以描摹内在自然，也就是说既可以是外部环境，也可以是人类灵魂的激荡。）"我们可能，或许是应该，将音乐分为自然的类型与模仿的类型。第一种类型的音乐，仅局限于声音的物理规律，仅作用于人的感官，无法将其印象传达给心灵，而且不过是带给人多少较为愉悦的感官知觉，这样的音乐例如歌曲、圣歌、颂歌以及所有埃尔曲，它们不过是悦耳声响的组合，还有一切总体不谐美的音乐。第二种类型的音乐运用生动鲜活、抑扬顿挫、如讲话一般的音调转折来表现一切情感，描绘每一幅画面，呈现每一件物体，将整个自然纳入其精妙的模仿中，由此将适于感动人心的情感传递给心灵。"③用时代错位的表述来说，卢梭所谓既不"描绘"也不"感动人心"的"自然的"音乐即是"绝

① Jean-Jacques Rousseau,《音乐辞典》(*Dictionnaire de Musique*, Paris, 1768; reprint, Hildesheim, 1969),第242页。
② 同上。
③ 同上,第310页。

对"音乐,他轻视这种音乐,认为它是"真正的"、即再现性音乐的一种有缺陷的类型。模仿原则的主导性局面此时尚未被打破。

卢梭的音乐美学中有三种因素融汇在一起:一种渴望被音乐所触动的感伤情绪,一种要求器乐音乐有标题内容(即音乐"描绘")的理性主义,以及一种对古代风格的渴望(即以古希腊单旋律音乐感动灵魂的简单性反对混杂迷乱、"学究"气息的现代复调)。唯有"旋律"而非"和声"具有感动人心的力量:"如果音乐仅通过旋律来进行描绘,并从中获得其全部力量,那么这就意味着任何不会歌唱的音乐,无论多么协和悦耳,都不是模仿的音乐;这种音乐的谐美之声既无法触动心灵亦无法进行描绘,很快就会让听觉疲乏,令心灵冷漠。"①对于卢梭这位"古代"阵营的成员来说,"旋律"是当下歌剧应当努力模仿的古代理想。由于处在"旋律"对立面的"和声"是一个主要从否定性方面来界定的范畴——相当于暗色的背景,旋律理念在这背景的衬托下凸显出来——因而它涵盖了多种不同类型的音乐:既有器乐音乐(因不进行"描绘"而沦为空洞的噪音),也有帕莱斯特里那的声乐复调(被宣判为"哥特式的、野蛮的")。由此,卢梭所捍卫的拟古的、旋律的、单旋律风格的、简单的、模仿的音乐的对立面即是他所贬低的"哥特的"、和声的、复调的、"学究的"、"自然的"("绝对的")、趋于"空洞噪音"的音乐。声乐复调与器乐音乐在"和声"音乐的概念之内联合在一起,虽然两者唯一的共性似乎就是它们都有别于卢梭的旋律理念。

卢梭并未让自己因施塔米茨的交响曲在巴黎大获成功而受到影响,他认为任何不予"描绘"的器乐音乐都不值一提。此外,对这一备受鄙视的体裁所进行的辩解(如约翰·亚当·席勒 1755 年所做)依然有赖于情感美学,而这种美学本身是一种关于声乐音乐的理论,这些辩解并不反对这种理论的前提,而仅仅对其某些结论予以调整:席勒认为,器乐音乐同样能够将自身提升为一种"感动人心"的体裁。

① Jean-Jacques Rousseau,《音乐辞典》,第 306 页。

席勒也谈及器乐音乐"神奇"的一面,这可能显得令人费解。但这里的"神奇"[wondrous]范畴——席勒予以限制,但并不排斥——无非是指器乐上的炫技,炫技虽然令人深感惊讶神奇,但正如匡茨所言,"无法特别地感动人心。""正如其他类型的乐曲,协奏曲和独奏曲的形态布局亦由自然所设计。它们同样是一首力图艺术化地表现内心情感的歌曲。但其神奇性不应被排斥。应在恰当的位置、以合适的尺度去运用经过悉心选择的跳进、走句、琶音等手法。"①追求"情感"和"描绘"的情感美学家和理性主义美学家错误地使用"神奇"概念(巴洛克诗学中的一个核心范畴)来表示器乐音乐中的炫技展示。(这个源自一段被鄙视的往昔的术语被用来指称一种被鄙视的体裁。)然而,1780年左右,"神奇"在音乐美学中开始受到尊重和推崇:器乐音乐的理论接受了博德默[Bodmer]和克洛普施托克[Klopstock]的"新巴洛克"诗学。此时愈加广泛传播的一种信念是:崇高和神奇——而不仅仅是自然和理性——是真正诗人的标志。同时,人们不再仅仅认为器乐炫技是那些"描绘"和"感动人心"的音乐之外唯一的范畴类型,而是在交响曲中发现了审美特质,这些特质使人们重新以正确的方式来使用"神奇"这一概念。器乐音乐的"不确定性"不再被看作"空洞",反而被视为"崇高"。

约翰·亚伯拉罕·彼得·舒尔茨[Johann Abraham Peter Schulz]在苏尔策的《美艺术通论》中写道:"交响曲尤其适于表现宏大、庄严、崇高。"一首交响曲的快板乐章有如"诗歌领域中一首品达的颂歌。与这类颂歌一样,它提升并感动着听者的灵魂,并且同样要求艺术想象力的精神和力量,要求对艺术的透彻掌握,以实现满足。"②1801年的《大众音乐杂志》将卡尔·菲利普·埃马努埃尔·巴赫盛赞为"运用乐音而非语词"的"另一位克洛普施托克"。"倘若诗人所写颂

① Johann Adam Hiller,〈论音乐中对自然的模仿〉(Von der Nachahmung der Natur in der Musik,见 Friedrich Wilhelm Marpurg, *Historisch-kritische Beyträge zur Aufnahme der Musik*, Vol. 1, 1754—1755,第 542 页).
② Johann George Sulzer,《美艺术通论》,第四卷,第 478—479 页.

歌中的抒情诗句在普通民众看来毫无意义,这难道是诗人之错吗?"进而,C. P. E. 巴赫"证明了纯音乐既非应用音乐的外壳,亦非从应用音乐中提取而出,而是……具有将自身擢升至诗的层面的力量,语词(总是包含着从属性的观念)越少将之降至常识的领域,这种音乐就越纯粹。"①

浪漫主义将克洛普施托克诗学的新巴洛克精神下对交响曲的盛赞推向极致,由此将卢梭的音乐美学扭转至其对立面:贬低其所推崇,推崇其所贬低。源自"古今之争"的一系列反题的结构依然保持完整无损。

然而,说有一种所有"浪漫主义者"都普遍持有的"浪漫主义"音乐美学是不正确的。奥古斯特·威廉·施莱格尔,他一方面在1801年发表的《美艺术与文学讲稿》中将其音乐美学建基于卢梭的理论,另一方面也将其音乐美学建基于18世纪70年代关于文学美学的理论探讨(席勒的专著《论素朴的诗与感伤的诗》和弗里德里希·施莱格尔的《论希腊诗歌的研究》),他并未在"古今之争"中选择站在"浪漫主义"或"现代性"这一边:"根据我们对于新旧艺术之关系的总体观点,我们在音乐领域同样应当避免将两者对立并贬低其中一方,而是应当试图理解其差异的意义。"②与卢梭一样(但不带有卢梭的价值判断),施莱格尔将关于古代音乐卓越性的论点与一种美学信条和一种历史论断相联系;该美学信条即是,音乐必须是"情感和情绪运动"的表现;该历史论断认为,音乐的起源——决定了音乐的本质——要在语言的"自然转折"中寻得。由此,他将与上述观点相反的观念,即现代音乐的优越性,与另一种美学信条和另一种历史-哲学论断相联系;该美学信条是,音乐在本质上植根于"乐音的和声关系",植根于比例关系,这些关系纯粹地呈现自身,并以器乐音乐中未

① Triest(笔名),〈关于德意志音乐教育的意见〉(Bemerkungen über die Ausbildung der Tonkunst in Deutschland,见 *Allgemeine Musikalische Zeitung*, Leipzig, 1801)。
② August Wilhelm Schlegel,《艺术学》(*Die Kunstlehre*, ed. Edgar Lohner, Stuttgart, 1963),第 207 页。

经妥协破坏的形式显现；该历史-哲学论断认为，音乐的本质并非依赖于它在历史上起源于歌曲，而将通过对此后所发展的音乐艺术的分析而得到科学性的发现。①

卢梭将"和声的"、"器乐的"音乐称为"自然的音乐"[musique naturelle]（与"模仿的音乐"[musique imitative]相对），而施莱格尔却认为，（艺术中）古代的"自然的创造"与现代的"人工的创造"之间的差异具有根本意义，这两者之间的分野在18世纪90年代的文学讨论中已被提出。由此，"自然的"一词从现代音乐转移到了古代音乐。施莱格尔将现代多声音乐"具有科学性的人工发展"与古代单声音乐的"自然原则"并置。② 然而，将人工性与现代性相联系，并将之区别于模仿原则，这一做法是向巴洛克诗学的回归，类似"神奇"范畴的复兴，而且"神奇"也与"自然"构成对比。"自然的创作与人工的创作之间的二元对立……回溯至法国文学界的'古今之争'，因为佩罗③将'创造'[inventio]原则建基于技法发展的有计划的人工性，并将之凌驾于'模仿自然'[imitation naturae]，即古代艺术的成就，后者仅以对自然的模仿为己任。"④

施莱格尔选择"节奏"而非"旋律"作为古代音乐的原则，与现代的"和声"相对："在看待音乐的这些主要成分时，如果我们将新旧音乐进行比较，便会发现在旧音乐中更为复杂、占据主导的是节奏这一要素，而在新音乐中则是和声。"⑤在"新"音乐的和声中，对一种"神秘时刻"的体验似乎得到表达："和声是音乐中真正神秘的原则，因其对有力效果的要求不是建基于时间的流逝，而是在一个不可分割的瞬间寻求无限。"⑥施莱格尔将古代的、"纯粹古典的、严格进行勾勒

① August Wilhelm Schlegel，《艺术学》，第205—206页。
② 同上，第206页。
③ 佩罗（Charles Perrault，1628—1703），法国文学家，"古今之争"中现代一方的领军人物。——中译者注
④ Hans Robert Jauss，〈施莱格尔与席勒对于"古今之争"的回应〉(Schlegels und Schillers Replik auf die "Querelle des Anciens et des Modernes"，见 *Literaturgeschichte als Provokation*，Frankfurt am Main，1970，第77页）。
⑤ August Wilhelm Schlegel，《艺术学》，第207页。
⑥ 同上，第221页。

描绘的"艺术与"造型性"相联系,并相应地将现代的、致力于追求无限的"浪漫"艺术与"如画性"①相联系,这一做法并非源于卢梭,而是来自浪漫主义的美学-历史-哲学体系。②(在黑格尔的美学体系中,绘画与音乐都是"浪漫的"基督教时代所特有的典型艺术。)然而,正如诺瓦利斯的断片文字所示,如果我们不同于立场摇摆不定的施莱格尔,而是在"古今之争"中明确立场,承认现代的基督教精神的音乐是"真正的音乐",并且音乐也是现代基督教时代的"真正的"艺术,那么"造型性与如画性"这对反题可以被"造型性与音乐性"这对反题所补充,甚至取代。(在诺瓦利斯那里,"造型性与音乐性"的对比似乎被默认为多种复杂的辩证建构的一个"显在的"前提。)③

在众多艺术门类中,音乐代表了"浪漫"时代(即中世纪和近现代)——这一观念可被理解为将瓦肯罗德尔和蒂克明确提出的器乐音乐形而上学纳入"古今之争"的范畴体系。在审美判断的这次骤然逆转中,"和声的"、"人工的"音乐,脱离语言甚至脱离情感类型的表现的音乐(即卢梭所鄙视的绝对器乐音乐),成为"真正的"音乐;内容的"不确定性"不再被视为缺陷,而是"崇高"风格的一大标志,远离简单的"心灵的语言"也被视为对"无限"的暗示,而非遁入空洞的抽象。这些即是现代一方的拥护者所需要的全部动因,由此,根据瓦肯罗德尔从直觉上洞察到绝对音乐与"古今之争"的术语范畴的关联,得出了如下结论:基督教时代的灵魂在伟大的器乐音乐中表达自身,这个时代以音乐而非造型艺术为典型特点。在绝对音乐中,音乐得以觉醒,它所发现的作为其真正本质的那种精神即是基督教的精神。

① "Picturesqueness"(如画),18世纪兴起的一种审美观念、表现范畴和艺术风格,由英国艺术家、作家威廉·吉尔平(William Gilpin)提出,他将之界定为"适合入画的那种美"。这一范畴被认为介乎于"美"与"崇高"之间,前者强调规则、秩序、均衡、平滑,后者强调庞大、伟岸、粗犷、力量,"如画"则在这两种理想化状态中间予以调节,显示出两者之间的多种可能性。此外,"如画"被认为并非独立存在于自然中的现象和特质,而是由观者的感知所创造的产物。——中译者注
② August Wilhelm Schlegel,《艺术学》,第207页。
③ Friedrich von Hardenberg (Novalis),《断片集》(*Fragmente*, ed. Ernst Kamnitzer, Dresden, 1929),第524—525页,以及第578页。

在E.T.A.霍夫曼音乐美学的语境中,绝对音乐观念的理论构建给予该观念一种历史性的效力。前文已表明,霍夫曼这一美学的支撑性概念起源于器乐音乐的形而上学(瓦肯罗德尔出于直觉予以表述,蒂克则为之进行了最具决定性的理论构建),以及音乐上的"古今之争"(这一论争结合了带有16世纪晚期特点的音乐理论争议与来自17、18世纪文学美学探讨的影响)。音乐美学,作为关于音乐现象和音乐问题的语词表达,对文学美学之发展的依赖不亚于对音乐自身变化的依赖;只要用来讨论音乐的语言直接影响到呈现于听者意识中的音乐,那么对于一种不仅限于音乐技法的音乐史来说,文学美学就是其决定因素之一,因为音乐美学汲取了文学美学的范畴和方法。

霍夫曼的音乐美学在让·保尔的诗学中得到部分预示,因此后者的诗学理论成为除瓦肯罗德尔最初的器乐音乐美学理论和"古今之争"的"跨学科"运用之外、浪漫主义音乐美学的另一文学来源。霍夫曼对贝多芬音乐的特征描述中的核心动机,包括从历史-哲学的角度运用"浪漫主义"一词,对一个"精神世界"的构想,在"无止境的渴望"中迷失自我,回退于"内在世界",以及对"恐惧"和"痛苦"的强调——所有这些几乎是原封不动地借自让·保尔对"新诗歌"的描述:"新诗歌整体的起源和特征可以如此容易地衍生自基督教,以至于我们不妨将浪漫诗歌称为基督教的诗歌。有如末日审判的来临,基督教摧毁了整个感官世界及其全部魅力,将之夷为平地,化为坟丘,用一个新的精神世界取而代之……当外在世界这样瓦解之后,给诗的精神留下了什么呢?留下的是外在世界瓦解于其中的内心世界。于是诗的精神便返归自身,进入它的暗夜,看见了幽魂……由此,在诗歌中'有限'的坟冢之上,'无限'之境屹立繁荣……于是将希腊诗歌的宁谧欢乐取而代之的,要么是永无休止的渴望,要么是难以言喻的幸福……在'无限'的茫茫暗夜中,人类更多感到的是恐惧,而非希望。"①

① Jean Paul,《美学入门》(*Vorschule der Ästhetik*, ed. Norbert Miller, Munich, 1963),第93—94页。

在 E. T. A. 霍夫曼的器乐音乐理论和让·保尔对"新诗歌"特征的描述中,构成其基础的基本范畴体系出现在谢林 1802 年的《艺术哲学》中,此书是本着同一性哲学的精神而表述的一套音乐美学理论。在不被迫迷失于猜测的迷宫的情况下,我们可以在谢林对古代与现代音乐的比较中看到"古今之争"的诸多反题,其中音乐美学上的动机与历史哲学和宗教哲学的动机融合在一起。二元对立的链条从"古代-现代"、"国家-教会"到"有限-无限"、"情感-渴望"再延伸至"节奏-和声"。"节奏性的音乐代表着有限之内的无限,更多是心满意足和活泼情感的表现;和声性的音乐则更多表现的是追寻与渴望。因此,必然是在教堂中——教堂的观念视野建基于渴望以及不同元素回归统一的倾向——每个个体追求在绝对中将自己与所有人视为同一的共同努力,需要在和声的、非节奏的音乐中得到表达。相反,想想某个联盟,即希腊的城邦中,某种纯粹普遍的东西(氏族部落)让自身完全形成某种特殊的东西(国家)——正如国家现象即是节奏性的,那么其艺术也必然是节奏性的。"①

在霍夫曼的美学中,对于器乐音乐理论具有根本性意义的解释学模式是一种具有"跨学科"性质的基本纲要,在不同语境中呈现出不同的面貌,这绝不意味着它是"从外部"强加于音乐思想之上。更为重要的是,这个模式使某种除此方式之外只能保持沉默(因而不够有效)的东西得以"发声"。器乐音乐的"人工性"被颂扬为一种崇高风格,而不是被怀疑为晦涩难解;认为交响性音乐表现的"非确定性"不是一种缺陷,而是用声音来象征的"无止境的渴望"和"对绝对的暗示";甚至是关于交响曲的通俗美学都承认一种"和声的"(即"多声的")作曲风格,而非坚持要求"旋律"——换言之,甚至存在这样一种美学语言,其中可以从理论上构建出对 1800 年左右现代器乐音乐的示范性辩护——所有这一切在很大程度上要归功于发展自"古今之争"的范畴体系。

① Friedrich Wilhelm Joseph von Schelling,《艺术哲学》(*Philosophie der Kunst*, Darmstadt, 1959),第 144 页。

第四章　情感美学与形而上学

　　1792年5月10日,路德维希·蒂克写信给威廉·海因里希·瓦肯罗德尔:"朗吉恩①曾说,要做伟大之事,需伟大崇高的灵魂;我想更进一步说,要理解伟大崇高之事,则需要伟大的精神。否则你何以解释,愉悦感伤之事对心灵的影响远甚于伟大崇高之事?许多人根本不理解后者,或者从未考虑过后者。不同于赖夏特的一首诗篇音乐,玻璃琴演奏的一首柔板乐曲难以让我落泪;聆听《哈姆雷特》或《阿克索尔》②的序曲总是令我热泪盈眶:这音乐的一切宏伟与壮丽使我发狂,却在许多人那里过耳即忘,未曾感动灵魂。赖夏特的夫人曾告诉我,仅停留于感伤的东西对她的触动远不及崇高的东西,崇高之物总

① Longin,在此是指朗吉努斯(Longinus),传统上被认为是公元1世纪的古典美学名篇《论崇高》的作者。至于作者的真实身份,目前尚无定论。——中译者注
② 这里的《哈姆雷特》很可能是指格奥尔格·约瑟夫·福格勒(福格勒神父)1779年为莎士比亚这部戏剧所写的配乐。《哈姆雷特》当时在德奥地区深受青睐,且一直到瓦肯罗德尔和蒂克的时代依然广受欢迎。《阿克索尔》[Axur]是安东尼奥·萨列里最著名的歌剧《塔拉里》[Tarare]的意大利语版,由洛伦佐·达·蓬特翻译,原作是用博马舍的法语文本创作而成。1787年首演之后,法语原版和意大利语版在随后的30年中都极受欢迎。——英译者注

能令她情不自禁,落泪不止。"①埃德蒙·伯克[Edmund Burke]和康德在18世纪晚期已使"崇高"成为一个基本美学范畴,而蒂克关于崇高的观点遭到瓦肯罗德尔的不解,因后者不愿牺牲"感伤"这一范畴:"我不清楚为什么偏偏是崇高而非感伤会让你落泪。"②性情气质的差异使蒂克与瓦肯罗德尔各自的美学无法直接等同,而且对《关于艺术的畅想》提出的器乐音乐理论不无影响:用有些死板的话简单说来即是,蒂克承认的是一种建基于崇高美学的器乐音乐形而上学,而瓦肯罗德尔则秉持一种植根于虔敬主义的情感美学宗教。那些喜欢根据思想史贴标签的人或许会说,蒂克的"狂飙突进"态度与瓦肯罗德尔的"感伤主义"[Empfindsamkeit]③倾向形成对立。然而,更重要的是意识到,"崇高"与"感伤"之间的区别,在"感伤主义"和"狂飙突进"中,以及在不同于这两者的浪漫主义中,均是有效的;在关于器乐音乐的理论中,这一区别以多种不同的形式一再出现。

 蒂克选择一首柔板(而且是为玻璃琴而作)作为感伤性器乐音乐的例子,并将之与一首他称赞为崇高的交响曲(或序曲)进行比较,这并非偶然。柔和如歌[cantabile]的音乐(即器乐音乐中的咏叹调)直接诉诸心灵,而快板(即交响曲的主要乐章)则"非常适用于表现恢宏,表现节庆和崇高",正如约翰·亚伯拉罕·彼得·舒尔茨在苏尔策的《美艺术通论》中所写。④ E. T. A. 霍夫曼对贝多芬《第五交响曲》的评论写道,"贝多芬的音乐调动了恐怖、惧怕、敬畏、痛苦,唤醒了无止境的渴望,这渴望是浪漫主义的本质所在。贝多芬是纯粹的浪漫作曲家(而且正因如此,他也是真正的作曲家)",⑤其中的用词

① Wilhelm Heinrich Wackenroder,《著述与书信集》,第 292—293 页。
② 同上,第 297 页。
③ 本书所涉及的与情感相关的美学思想和文艺潮流主要有两个核心概念,一个是"Gefühlsästhetik/Esthetics of feeling",另一个是"Empfindsamkeit",前者译为"情感美学",后者译为"感伤主义"。——中译者注
④ Johann Georg Sulzer,《美艺术通论》,第四卷,第 478 页。
⑤ E. T. A. Hoffmann,《音乐文集》,第 34 页。

表明霍夫曼也认为崇高风格是真正交响性的风格。倘若如蒂克所言,交响曲是乐器的"戏剧",①那么浪漫主义美学所追求的那种戏剧类型是莎士比亚的戏剧,崇高风格的范型,凌驾于"美学审判者们"②所遵奉的美的法则之上。让贝多芬成为"纯粹的浪漫主义作曲家(而且正因如此,他也是真正的作曲家)"的准则表明,正是器乐音乐,"不屑于借助、掺杂其他艺术,表现了艺术的特有本质,唯有在音乐自身内部才能得到辨识。"③由此,霍夫曼将绝对音乐观念——器乐音乐是"真正的"音乐这一论点——与崇高美学联系在一起。"脱离"语词和功能约束的音乐将自身进行"扬弃"或"擢升",超越了有限,暗示着无限。

交响曲的第一乐章(也是主要乐章)被赞颂为崇高,这一事实必须被理解为针对以下论断进行的辩护,即,如卢梭所言,如歌的柔板乐章因模仿声乐音乐而感动人心,而一首快板乐章则有所不同,它不过是令人愉悦或使人平静的噪音,无法触动心灵。交响曲无法走近情感、只能保持"无言"这一观点被对立的论点所反驳:交响曲作为"超越语言的语言",凌驾于俗世可想象到的各种情感之上。由此,与"神奇"的概念一样,崇高的概念也被用来支撑模仿美学和情感美学(在 18 世纪占据主导)的各种范畴所无法把握的一种现象。器乐音乐的不确定性曾被看作缺陷,此时则被重释为一种优势。

浪漫主义关于"纯粹、绝对音乐"的理论——在"崇高"的器乐音乐中发现一种"语言之上的语言"——产生于 18 世纪 80、90 年代的音乐"感伤美学"[empfindsam music esthetics],并且经由一个当时的人几乎难以察觉的转变过程;这一过程有时发生在单独某部文字著述中,例如卡尔·菲利普·莫里茨、让·保尔、路德维希·蒂克各自的著作中。"哈特科诺普夫从口袋里掏出笛子,用恰当的和弦为他

① Wilhelm Heinrich Wackenroder,《著述与书信集》,第 255 页。
② E. T. A. Hoffmann,《音乐文集》,第 37 页。
③ 同上,第 34 页。

研习的神奇的宣叙调伴奏。通过幻想,他将理智的语言转化为情感的语言:因为这就是他使用音乐的方式。他常常在吟诵出前句之后,用笛子添加后句。他将自己的思想用笛子的乐音吹出时,亦是将这思想从理智之境吹入心灵之中。"①以上这段文字出自卡尔·菲利普·莫里茨的寓言性小说《安德列亚斯·哈特科诺普夫》,出版于 1785 年(标注出版日期为 1786 年);而且莫里茨用以谈论音乐的语言完全是 18 世纪 80 年代常见的"感伤主义"的语言。哈特科诺普夫用具有田园牧歌意味的、忧郁的笛子进行即兴发挥并非偶然;感动心灵的那些旋律的简单质朴的性质也是典型特征。"音乐丝毫不事雕琢,不过是所选择的乐音在恰当的时刻到来。随后往往是非常简单的终止或音调营造出神奇的效果。"②相对于巴洛克时期的情感类型和古典浪漫时期的艺术哲学而言,"感伤主义"这一音乐美学学说倾向于将音乐视为自然的声音,而非艺术作品。

　　一旦音乐不再作为人与人之间藉以建立同情共感之纽带的心灵的语言,哈特科诺普夫的"感伤主义"论调便几乎难以觉察地变成了一种浪漫主义论调;然而,一个乐音因出人意料地触动内心的最深处,而在灵魂中唤起了对某个遥远精神之境的暗示,灵魂无止境地渴望走向这个精神之境。"每个人一生中至少会有那么几次注意到,某个原本毫无意义的乐音——比如说听到远方传来这样的乐音——在适当的心境下会对灵魂产生相当神奇的影响;仿佛上千份记忆、上千种思想随着这个乐音的响起而同时觉醒,并由心灵送入一种不可名状的忧伤之中。"③对瓦肯罗德尔而言,这个在远方响起、使人感受到音乐全部力量的乐音变成了圆号奏出的一个音符,就像韦伯后来在作品中写下的那样。④

① Karl Philipp Moritz,《安德列亚斯·哈特科诺普夫》(*Andreas Hartknopf*, reprint, Stuttgart, 1968),第 131 页。
② 同上,第 132 页。
③ 同上,第 132 页及之后。
④ Wilhelm Heinrich Wackenroder,《著述与书信集》,第 247 页。

"感伤主义"美学,一种由狂热者们构想出的心理学,在 18 世纪晚期逐渐被以形而上范畴探讨音乐的浪漫主义美学所取代。"感伤主义"所寻求的情感是一种共通的感受,音乐引发同情共感,使诸多不同的灵魂融合在一起;而"无止境的渴望"则生发于孤独:源于对一种被颂扬为"神圣"的音乐独自进行凝神观照。

这种转变使《安德列亚斯·哈特科诺普夫》中的音乐美学转向成为反映思想史发展的一份明证,十年之后,这一转变在让·保尔的《长庚星》[*Hesperus*]中再次引发关注(而让·保尔也正是莫里茨小说的拥趸之一)。此时,在对音乐的描述中,"感伤主义"已被浪漫主义所取代,而且音乐也被视为艺术,而非自然的声响。《长庚星》的"第 19 犬邮日"①中,让·保尔描写了卡尔·施塔米茨一首交响曲的效果,主要谈及快板乐章仅是刺激听觉,而柔板乐章则触动心灵。因而,让·保尔在此暂时复归于较为传统的美学观念,甚至滞后于约翰·亚伯拉罕·彼得·舒尔茨,因后者将交响曲的快板乐章比作品达的颂歌,"令人振奋,使人痛心",而他却仅将之描述为"和谐的遣词造句"。② "施塔米茨依照一种不是每位音乐大师都会设计的戏剧性布局,在乐曲从快板走向柔板时,逐步从听觉感官深入心灵;这位伟大的作曲家愈加紧密地层层围绕那包裹着心灵的胸怀,直至触及心灵,并使之沉浸于狂喜。"③然而,在小说中打断这段心灵宣泄的是对主人公维克多[Viktor]所说的一番话,这番话使此时的情感氛围转向了梦境般的形而上层面:"亲爱的维克多!人的心中有着一种从未得到满足的巨大渴望:它没有称谓,不寻求物质实存,但无论你称它

―――――――――

① 《长庚星》这部小说全名为《长庚星,或 45 个犬邮日》(*Hesperus, oder 45 Hundspostt-age*),小说写作的缘起是:让·保尔离开德国的舍劳(Scheerau)来到印度洋某岛之后,某日一只波美拉尼亚犬游到岸边,带来一位名为奈夫的男子写给他的信,请他撰写一部关于某一组织的小说,奈夫定期将该组织的活动情况通过这只波美拉尼亚犬寄送给他,于是,小说中的各章仅在此犬到来之日写出,并以"犬邮日"(Hundsposttage)为各章编号。——中译者注

② Johann Georg Sulzer,《美艺术通论》,第 479 页。

③ Jean Paul [Richter],《作品集》(*Werke*, ed. Norbert Miller, Munich, 1960),第一卷,第 775 页。

为什么,或视之为任何欢乐,它都不是……这一巨大的渴望提升了我们的精神,却是以痛苦为代价:呜呼!我们这些处在下面的凡人像癫痫病患者一般被掷向高处。但我们的琴弦和乐音却道出了这一无可名状的渴望——渴望着的精神愈加痛苦地流泪,在乐音之间的狂喜呻吟中发出呼喊:没错!你们诉说的一切,即是我语竭词穷之处。"①浪漫主义音乐美学生发于不可言说性的诗意幻想:音乐表达的是语词甚至磕磕巴巴、支支吾吾都说不出来的东西。② 进而言之,恰恰是在小说中——如莫里茨的《安德列亚斯·哈特科诺普夫》和让·保尔的《长庚星》——出现了浪漫主义音乐美学的前史。足够具有悖论意味的是,音乐(具体而言是脱离物体和具体概念的器乐音乐)是语言"之上"的语言这一发现恰恰发生在语言"之中",即发生在文学作品中。认为让·保尔不过是将同时代受教育群体的意识中已经存在的美学观念用语言表述出来,这种看法毫无根据;恰恰相反,他通过系统明确的表述而率先创造了这一美学。换言之,关于音乐的文学著述绝不仅仅反映音乐的创作、诠释和接受中所发生的事情,而且也在某种意义上属于音乐自身的组成要素。因为只要音乐没有在支撑它的声学基础中耗尽自身,而是仅仅通过将已被感知的东西依照范畴进行组织排序而逐渐成型,那么接受范畴体系中的变化就会立即影响音乐自身的实质。而发生在18世纪90年代的对于器乐音乐认知的变化——将"不确定性"解释为"崇高"而非"空洞"——或许堪称一种根本性的改变。令人惊叹的神奇变成了充满暗示的神奇;器乐音乐的"机械"变成了"魔力"。音乐的内容全然无法确定,或只能隐约模糊地限定,这一点不再贬低交响曲快板乐章(相对于"动人"如歌的乐章)的地位,而是将之提升至崇高的层次。然而,用以赞颂器乐音乐的那种感召力则是受到文学的启发:倘若没有关于不可言说性的诗意幻想,便没有语词将音乐上令人困惑或空洞的东西重释为崇高

① Jean Paul [Richter],《作品集》,第776页。
② Norbert Miller,〈作为言语的音乐〉(见 *Beiträge zur musikalischen Hermeneutik*, ed. Carl Dahlhaus, Regensburg, 1975,第271页及之后)。

或神奇。(约翰·亚伯拉罕·彼得·舒尔茨已然需要具备对克洛普施托克颂歌的诗学经验,才能有效理解和对待自己聆听卡尔·菲利普·埃马努埃尔·巴赫交响曲的经验。)

在路德维希·蒂克的著述中——与莫里茨和让·保尔的著作没什么差别——"前浪漫主义"美学与浪漫主义美学(前者是其基础,后者是其目标)之间的差异延伸至个别文本中。据古斯塔夫·贝金[Gustav Becking]所言,蒂克在其《交响曲》一文中将约翰·弗里德里希·赖夏特的《麦克白》序曲(或"交响曲")——但蒂克并未提及作曲家的名字——描述为"'狂飙突进'的真正产物,桀骜不驯,十足疯狂,有的只是即刻冲击情感与感官的倾向,其间没有一刻变得高贵起来。"①而且蒂克的"诗意改编"与"象征性的音乐作品"植根于相同的精神。依照贝金的说法,蒂克"颂扬'狂飙突进',艳羡这一风格可以表现直接、即刻的效果"。② 当我们审视蒂克将其在音乐中听到的诸多骇人意象堆砌在一起时("此时看到一头丑恶的怪兽,盘踞于漆黑的洞穴,受困于坚实的枷锁"),③会感到仿佛回到了蒂克早期的创作阶段,例如写作《威廉·洛威尔》[William Lovell]的时期。

另一方面,在蒂克对《麦克白》序曲进行描述之前的交响曲美学中丝毫不见"效果疯狂"的态度立场。实际上,这一理论具有彻底的浪漫主义性质,因为蒂克强调的不是即时的、强势的(强烈的或轻柔地激动人心的)音乐效果,而是升腾至人造的天堂之境,来到 E. T. A. 霍夫曼所说的"亚特兰蒂斯"或"金尼斯坦":"艺术以一种神奇方式发现的"这些乐音形成了"一个自身孤立的世界"。声乐音乐或许依然"有赖于与人类表达的类比关系",因而"始终只是一种有局限的艺术";而作为器乐音乐的"艺术是独立自由的,自行制定属于自己的

① Gustav Becking,〈论音乐浪漫主义〉(Zur musikalischen Romantik,见 *Deutsche Vierteljahrsschrift für Literaturwissenschaft und Geistesgeschichte*,1924,第二卷,第 585 页)。
② 同上,第 586 页。
③ Wilhelm Heinrich Wackenroder,《著述与书信集》,第 256 页。

法则，天马行空地发挥想象，虽毫无企图，却实现了最高的目的，完全遵从其隐秘的冲动，以撩拨诱弄的方式表现最深刻、最神奇的东西。"①特别是当艺术作为自律的绝对音乐，脱离文本、功能、情感的诸种"局限"时，艺术才获得形而上的荣耀，成为"无限"的表达。"真正的"浪漫主义音乐美学即是器乐音乐的形而上学。

器乐音乐能够占据不可言说性的幻想所留下的空白空间——这其实是宗教狂喜的专属空间——这一情况决定了存在这样一种器乐音乐，我们能够赋予它一种受到诗意启发的形而上学，同时又无需借助不恰当的狂热颂诗。然而，浪漫主义关于器乐音乐的理论似乎与支撑施塔米茨或海顿交响曲的那些音乐美学前提并无关系。据格里辛格所言，海顿曾谈及他力图在交响曲中描绘的是"道德品性"；而对于瓦肯罗德尔和蒂克所颂扬的"无止境的渴望"和"音乐艺术的神奇"，海顿一无所知。但是，具有伟大品质的器乐音乐的存在——不同于 J. S. 巴赫的作品，这些音乐为广大爱乐者所熟知——这一点已经足以让不可言说性的情感力量（一种真正的宗教情感力量）将音乐牢牢把握，为己所用，这里的音乐主要指的是不确定的器乐音乐，不因文本或功能所导致的经验性的"有限"束缚所羁绊。

正如海因里希·贝瑟勒所认识到的，器乐音乐应当再现某种"品性"[character]，即某种界定分明的道德人格——这一观念可被视为古典音乐美学的中心预设，在 18 世纪 90 年代缓慢出现的就是这种美学。② 贝瑟勒谈及克里斯蒂安·戈特弗里德·科尔纳的文章《论音乐中对品性的再现》，此文 1795 年出现在席勒的《季节女神》[Horen]中。科尔纳将道德人格（ethos）与情感力量（pathos）进行对比。"在我们称为灵魂的东西里，我们要区分恒久之物与易逝之物，区分精神与精神的运动，区分品性（即 ethos）与情感（即 pathos）。音

① Wilhelm Heinrich Wackenroder,《著述与书信集》，第 254 页。
② Heinrich Bessler,〈莫扎特与德意志古典时期〉(Mozart und die deutsche Klassik, 见 *Bericht über den internationalen musikwissenschaftlichen Kongress Wien 1956*, Graz, 1958, 第 47 页）。

乐家寻求再现的是两者之中的哪一方面,难道不重要吗?"①古典主义音乐既不同于各种错误的极端(科尔纳对这些"错误极端"的描述暗示着巴洛克和"狂飙突进"的风格倾向);又不同于"持续风格"[style d'une teneur]"固守单独一种条件",因而变得"千篇一律、枯竭惰怠";也不同于"乐音的一团混沌","表现了多种情感的缺乏内聚性的混杂"②。古典音乐,这种科尔纳的美学-历史-哲学辩证论力图支持的音乐,呈现为"多样性中的统一性":在多样的情感状态中保持品性的统一。

科尔纳的专著问世四年之后,路德维希·蒂克的《交响曲》一文于1799年出现在其《关于艺术的畅想》中。蒂克反对将"品性"概念作为浪漫主义音乐美学的中心观念,代之以"诗意"这一范畴,在罗伯特·舒曼的著述问世之前,该范畴主导了关于绝对音乐和标题音乐的美学探讨,以及关于音乐中的艺术品格和微不足道之物的讨论。

"诗意"[poetic]一词绝非指音乐对诗歌的依赖,而是指称一切艺术共有的一种实质,但最纯粹地显现在音乐中(甚至在蒂克和霍夫曼的观念中亦是如此)。换言之:"诗意"是一种艺术观念,它像柏拉图式的观念一样,众多具体的显现若要成为艺术就必须参与到这种观念中。"这些交响曲能够展现出如此色彩斑斓、丰富多样、错综复杂、巧妙发展的戏剧,任何诗人都无法做到;它们以神秘的语言包裹最为神秘的事物,丝毫不依赖于或然性的法则,无需与历史或角色发生关联;安守在其纯粹诗意的世界里。"③由此,蒂克认为,器乐音乐之所以是"纯粹诗意的",盖因这种音乐独立于文学,既不讲述故事亦不刻画角色。在蒂克那里,根本谈不上标题音乐的倾向,即音乐的"文学化"倾向。即便是对界定分明的品性的再现——这在海顿看来

① 见 Wolfgang Seifert,《克里斯蒂安·戈特弗里德·科尔纳:德意志古典主义美学家》(*Christian Gottfried Körner: Ein Musikästhetiker der deutschen Klassik*, Regensburg, 1960,第147页)。
② 同上,第148页。
③ Wilhelm Heinrich Wackenroder,《著述与书信集》,第255页。

是交响曲的存在理由——在蒂克看来也是"独立"、"自由"的器乐音乐力求避免的一种束缚。① 蒂克与后来的舒曼一样，认为"音乐诗意"理论是一种关于绝对音乐的理论。

（器乐音乐脱离"或然性的法则"这种假定的独立性，是在试图抛弃亚里士多德诗学的一个中心范畴，无论这一态度多么低调，它表明对诗意性的认知发生了变化：柏拉图以真假陈述的逻辑来衡量诗歌，得出"诗人撒谎"的结论，而亚里士多德则以情态[modalities]的逻辑作为论据，将诗歌界定为对可能性和或然性——相对于真实性或必然性——的再现。相比之下，蒂克对"诗意"的追寻不是通过看似合理的虚构，即不是通过某种构建出的"历史"的"或然性"，而是经由一种在器乐音乐中最纯粹地显现自身的特质，这无异于勾勒出一种新的诗学"范型"：关于什么诗歌成其为诗歌的观念发生了变化。浪漫主义诗学依赖绝对音乐观念而存在，正如绝对音乐观念仰仗诗歌的滋养。）

因此，蒂克称为"诗意"的东西也是霍夫曼关于"浪漫"的观念，"纯粹的浪漫性"在"真正的音乐性"中显现自身。与蒂克一样，霍夫曼也将歌曲与器乐音乐相区分，在歌曲中"与之相随的诗歌通过语词而暗示特定的情感"，而器乐音乐则是"纯粹浪漫的"（即，脱离品性和情感的制约和局限）：它"引领我们走出俗世人生，进入无限之境"。②

情感或品性的再现（两者在浪漫主义音乐美学中，不同于在科尔纳那里截然区分，而是时常重叠，因为两者自身并未得到审视，不过是属于反衬"诗意"的黯淡背景），也就是说，将器乐音乐固着于蒂克和霍夫曼认为有缺陷的有限之物，这一话题出现在汉斯·格奥尔格·奈格利 1826 年的《顾及业余爱好者的音乐讲稿》中，作为争论的主题。这场争论的狂热与激烈可被解释为出于教导的目的，即"顾及业余爱好者"。"每当'品性'一词被用来与音乐关联时——而且该词在此始终用来指器乐音乐——就会遭到误用。每当人们谈论或试图

① Wilhelm Heinrich Wackenroder,《著述与书信集》，第 254 页。
② E. T. A. Hoffmann,《音乐文集》，第 34—35 页。

谈论一部音乐作品的某种品性时,就是在用最不确定的词汇谈论音乐;因此人们从未能够表达某部音乐作品中真正有特点的东西究竟是什么。"①"情感"和"场景",特性的与画面的,被禁止出现在"形式的游戏"中,奈格利认为器乐音乐就是这种游戏。"它必须将每种具体的情感、多种情感的每一类混合从心智中驱逐出去,可以说是必须遮蔽每种巧合性的视角。"②"特性"[characteristic]受到了与"标题性"同样的裁决:它不是"诗意的"。

浪漫主义的这种"诗意化"诠释学——试图用支离破碎的语词表达超越语词的东西——绝不能被误解为对品性的明确界定(如赫尔曼·克雷奇马尔假设的那样),更不是对阿诺尔德·舍林意义上的"深奥标题"的粗略勾勒。言说不可言说性的努力常常始于承认此举无望;第一句话已然收回了随后所论述的一切。指责蒂克或霍夫曼这样的诠释者是在以诗意的方式简述音乐的"隐藏意义",简述用乐音"加密"的"文本"——这种看法真是大错特错。但另一方面,人们虽意识到"诗意"诠释的不足,却依然予以尝试,这说明绝对音乐(被理解为一种"纯粹诗意"艺术之观念的实现)并未在作为形式和结构的状态下耗尽自身。用具有悖论意味的方式陈述即是,它包含着某种多余的成分,人们正是在这种成分中感知到它的本质。"但我应当借助什么样的用语、攫取什么样的措辞,才能表达这神圣的音乐以其全部乐音和迷人的回忆对我们心灵所发挥的强大作用?它以天使般的圣洁存在,即刻潜入灵魂,散发出天国般的气息。啊,对一切至福的所有记忆就这样统统复归于那一瞬间,一切高贵的心境、一切伟大的情感就这样向这位客人张开怀抱!如神奇的种子一般,这些声音是何等迅速地在我们心里扎根,此时无形的猛烈力量汹涌而来,一片树林瞬间绽放出千朵繁花,呈现着罕见的斑斓色彩,我们的童年和更为遥远的往昔在叶间树梢嬉戏。随后那些花朵变得兴奋起来,彼此

① Hans Georg Nägeli,《顾及业余爱好者的音乐讲稿》(*Vorlesungen über Musik mit Berücksichtigung der Dilettanten*, Stuttgart and Tübingen, 1826),第32页。
② 同上,第33页。

簇拥，色彩相互掩映，光泽彼此照亮，一切亮光，一切闪烁，还有那一束束光线，又幻化出新的光泽和新的光线。"①蒂克的这种"诗意化"描述，是一首用散文写成的诗，试图"攫取"一首乐曲的"纯粹诗意"的实质，这不同于"标题内涵"或"特性描述"，后两者产生于"美妙的混淆"，②隐喻随之变化，最彼此有别的现实之境相互融合。而正是这种武断性，这种蒂克用以承载散文逻辑的天马行空的想象，将其诠释转变为诗意的文本，让读者得以想象绝对音乐给予听者的东西：一种瞬间征服听者、却又无法牢固保留的体验。音乐带来的印象不但势不可当，而且转瞬即逝，诗意的诠释令人回味却又不免乏力。

不同于形式主义美学明确区分绝对音乐与音乐的诗意化或标题性意图（而不是区分绝对的、诗意的音乐与标题性的或特性的音乐），浪漫主义美学将绝对音乐理解为"纯粹诗意性"的实现。对于蒂克以及后来追随让·保尔的舒曼而言，"诗意性"[poetic]的对立面是"平庸乏味"[prosaic]。然而，音乐在以下四种情况下会变得"平庸乏味"（真正"绝对"的音乐正是以对平庸乏味的否定而得到界定）：屈从于有损其形而上价值的音乐之外的意图；沦于空洞的炫技（无论是作曲还是表演上炫技）；依赖标题内容（引发微不足道的音画笔法）；将自身耗费在被视为凡俗的情感上。换言之：与功能性和标题性（或特性）意图一道，音乐上表现的情感被怀疑为微不足道。

诺瓦利斯针对诗歌所发表的言论同等适用于"诗意"观念在其中得到最纯粹实现的那种音乐："诗歌不应产生任何情感，这一点我心知肚明。情感实为危险之物，有如疾病。"③弗里德里希·施莱格尔往往用大胆的断片表述其他人以长篇专著小心翼翼发表的观点，他反对音乐"不过是情感的语言"这一看法，认为这不过是"关于所谓自然性的枯燥观点"。"在有些人看来，音乐家在其作品中表达思想是件奇怪荒唐的事情……然而，但凡明白一切艺术和科学

① Wilhelm Heinrich Wackenroder,《著述与书信集》，第 236 页。
② 同上，第 255 页。
③ Friedrich von Hardenberg (Novalis),《断片集》，第 586 页。

之间奇妙亲缘关系的人，至少不会从这种关于所谓自然性的枯燥观点出发来看待这个问题，这种观点认为，音乐仅仅是情感的语言；他们也不会认为所有纯器乐音乐的哲学倾向不可能存在。"①

施莱格尔的观点结合了对理性主义的抨击（"枯燥"和"所谓自然性"等用词无疑是针对理性主义）与对情感美学的反对，这或许显得有些出人意料；因为与之相反的观点，即浪漫主义美学是关于情感的美学，理性主义美学是（或者理应是）关于结构的美学，是观念史中一种极富韧性的偏见，它如此根深蒂固，史学家基本没有可能将之剔除。但只要我们认为，浪漫主义音乐美学是指浪漫主义者的音乐美学，那么这种美学——作为器乐音乐的形而上学——与情感美学的区别就不亚于与汉斯立克形式主义的区别。（汉斯立克强加于其时代的那种二元对立并不适用于 19 世纪早期。）

情感美学将表现性与简单性和自然性相联系，期待作曲家或表演者通过音乐表达自己，"将他的灵魂注入声音"，为的是在听众心中激发共鸣；换言之，音乐是一种手段，用来"创造"一种非惯例性的、"总体符合人性的"、"非异化的"社交性和共同性。这种美学从社会史的角度可被理解为一种资产阶级的美学，从启蒙运动、感伤主义、狂飙突进到盛行的浪漫主义和毕德迈耶，情感美学在观念史的这段长期演变中几乎保持不变。在 18 世纪初杜波神父的《关于诗歌和绘画的批判性反思》中已然有所记载："正如绘画模仿自然的形式和色彩，音乐模仿的是人声的音调、重音、叹息、转折，简而言之，音乐模仿的是自然自身用以表达感受和情感的一切声音。"②另一方面，汉斯立克那部反对"腐朽的情感美学"③的著作第一章结尾的一系列引用，表明这种美学及至 19 世纪中期一直存在。

① Friedrich Schlegel,〈特性与批评第一辑〉(Charakteristiken und Kritiken I, 见 *Kritische Friedrich-Schlegel-Ausgabe*, ed. Hans Eichner, Munich, 1967, 第二卷, 第 254 页).

② Abbé Dubos,《关于诗歌和绘画的批判性反思》(*Réflexions critiques sur la Poésie et sur la Peinture*, Paris, 1715; reprint, 1967); 德译本 (Copenhagen, 1760), 第 413 页.

③ Eduard Hanslick,《论音乐的美》, 第 10 页及之后.

相比之下,浪漫主义的器乐音乐理论是一种形而上学,在与情感美学(或至少其更为普及的各种变体)的对立中发展起来。施莱格尔将音乐形式比作哲学沉思,目的在于表明形式是精神,而不是情感再现或表现的外壳。浪漫主义——这里指的是真正的浪漫主义,而非庸俗的浪漫主义——提出了以下几组对立范畴:简单性与艺术的"美妙的混淆",自然与神奇,对情感的社交性狂热崇拜与孤独的人在忘却自我和世界的音乐观照中获得的形而上暗示。

在中产阶级的情感文化中,音乐作为情感的语言提供了同情共感和集体归属,而诺瓦利斯和弗里德里希·施莱格尔背离这种情感文化的骤然姿态和争辩口吻虽然是浪漫主义美学的典型特征,但也是浪漫主义立场众多表现形式中的一种极端形式。诺瓦利斯为可能变得令人厌恶的情感共同体而深感惊恐,谈论情感时仿佛情感是可能感染他的疾病,而施莱格尔则将之称为"物质污秽",但他认为音乐具有一种清理宣泄的作用。"它再现我们内在心智中的情感,不是借助对客观对象的参照,而仅仅通过其形式,由此将附着在情感上的物质污秽清理净化;剥除情感的尘世外壳,使情感得以呼出纯净的气息。"①

在19世纪,音乐"仅通过其形式"来表现情感这一观点是一种司空见惯的音乐美学观念,说法各异,重点有别。然而,相同的前提——音乐所描绘的情感是非再现性、非概念性的——允许得出多种彼此冲突的不同结论。音乐只能以抽象的方式约略捕捉情感,这一点并未阻止阿图尔·叔本华强调情感表现(而非音乐形式)是决定性力量:音乐的目标是"意志"(被理解为诸种情感的缩影),他认为自己在"意志"这种盲目的动力和冲动中,发现了世界的表象背后的"本质"。由此,他认为恰恰是这种抽象性(不是缺陷)保证了如下事实:音乐所表现的情感并非附着于世界的经验性显现,而是深入至世界的形而上本质。经由非再现性力量的中介,18世纪的情感美学转向

① August Wilhelm Schlegel,《艺术学》,第215页。

了形而上学。音乐"从不表现表象,仅只表现内在本质,即一切显现的本质,亦即意志自身。"那么,音乐所表现的"就不是这种或那种个别具体的欢乐,这种或那种悲伤、痛苦、惊愕、喜悦、快乐、平静,而是欢乐、悲伤、痛苦、惊愕、喜悦、快乐、平静本身,在某种程度上是抽象的;它表现的是这些范畴本质的一面,缺少一切细节,因而也免去其动因。"①叔本华称为"本质"的东西,汉斯立克却贬低为"无关紧要"。对汉斯立克来说,音乐表现的非再现性的抽象特征意味着音乐局限于表现情感的"动态"方面。"音乐能够表现的不是爱,而是一种运动,一种可以发生在爱或其他某种情感中的运动,而且始终是其特性中的无关紧要的部分。"②汉斯立克的中心论点认为,情感的不确定、无差别的动态不可能是确定的、有差别的音乐形式的审美实质和存在理由,这一论点建立了"形式主义"音乐美学。(叔本华试图解决与汉斯立克所面临的相同问题,即音乐表现的非再现性如何与音乐形式的确定性相关联,但他得出的结论恰恰与汉斯立克相反:"然而,音乐的一般性绝非抽象空洞的一般性,而是一种全然不同的类型,与普遍、清晰的确定性相联系。"③不过,结构的"普遍确定性"与表现的"普遍确定性"之间的相互关系始终不过是一种缺乏充分依据的论断。)

认为音乐表现的情感因其抽象性而将自身提升至形而上的尊贵地位——叔本华的这个情感美学的变体似乎是受到瓦肯罗德尔的启发。不同于叔本华那种消极晦暗的"意志"形而上学,瓦肯罗德尔看到的是"艺术宗教"名义下的审美"虔敬",在这种语境下,音乐"在抽象中"表现情感这一思想获得了哲学意义。

在忘我的审美凝神观照中,听者全神贯注于音乐,而不是陷入自己的精神碰巧发生的萌动,从中产生的情感必须被存储为以语词确

① Arthur Schopenhauer,《叔本华全集》(*Sämtliche Werke*, ed. Max Köhler, Berlin, n. d.),第二卷,第258—259页。
② Eduard Hanslick,《论音乐的美》,第16页。
③ Arthur Schopenhauer,《叔本华全集》,第二卷,第259页。

定的界定分明的情感,由此才能进入"纯粹的绝对音乐"。"当我们心弦的一切内在振动——欢乐的颤抖,狂喜的激荡,强烈的崇拜那砰砰作响的脉动——当这一切大吼一声推翻话语的语言,这埋葬心灵内在猛烈情感的坟墓,而后它们仿佛被送入焕然一新的天国之美,在竖琴的美妙振动中,欢庆自己重生为天使。"①器乐音乐将情感从语词束缚的人声音乐的枷锁中拯救出来。唯有"将所谓的情感"——瓦肯罗德尔明确远离感伤主义及其社交性的情感文化——"与它们纠缠其中的俗世本质的杂乱无章分开,将之(作为艺术作品)为我们的愉悦记忆而呈现,以我们自己的方式予以保存,"②这些情感才能获得艺术的意义,而对于瓦肯罗德尔而言,这艺术的意义同时暗示着艺术-宗教的意义。"有时,这些在我们心中涌起的情感是如此壮丽伟大,使我们将之如遗物般保存在珍贵的圣物箱里……已有多种为保存情感而出现的美妙创造,由此产生了一切美艺术。但我认为音乐是这些创造中最神奇的一种,因其以超人的方式刻画人类的情感。"③瓦肯罗德尔对音乐的情感表现予以"神圣化",这对19世纪的音乐美学有着无法预见的影响。然而,另一方面,将情感擢升至浩渺无限之境,使之如此远离这些情感的来源,以至于瓦肯罗德尔与感伤主义之间的距离似乎不亚于他与带有形而上"上层结构"的形式美学的分野(后者如恩斯特·库尔特在20世纪所提出的主张)。然而,超越感伤主义传统的艺术-宗教式的"擢升"被资产阶级情感文化所采纳——这种文化的感伤性表现在古典浪漫时代继续暗流涌动,并在毕德迈耶时期成为具有训教意味的语境背景。

在瓦肯罗德尔的器乐音乐美学中,绝对音乐呈现为对无限的暗示,这种暗示被揭示给一种脱离一切"物质污秽"、自身已然是宗教的情感。瓦肯罗德尔的这种美学被卡尔·威廉·费迪南德·索尔格和克里斯蒂安·赫尔曼·怀瑟转译为辩证哲学的语言,这种语言绝非

① Wilhelm Heinrich Wackenroder,《著述与书信集》,第222—223页。
② 同上,第206页。
③ 同上,第206页及之后。

抑制美学哲学的强烈主张——艺术的宗教和情感的宗教在其中无处不在——反而强化了这种主张，因为这种可能被其诋毁者中的受教育者作为诗歌而予以谅解的学说此时呈现为一种科学研究。

索尔格1819年的《美学讲稿》（在其去世之后出版于1828年）的第一章以赫尔德的观点开始，赫尔德从直觉上感到："共同的灵魂，存在的事物之存在这一简单的概念"在"声音本身"中表达自身。① "音乐的存在不是仅仅为了表现诸种具体的情感；这些情感不过是瞬间的状态，这些状态在艺术中可通过结合为整体而变成某种了不起的东西。因此，瞬间的情感必须借助人性的简单而让自己被听到。"换言之，这种美学的中心假设（同时也是伦理上的中心假设）若要实现，则人性品格的统一性必须成为不断变换的情感状态多样性的基础，这一点让我们联想到科尔纳所勾勒的建基于情感力量[pathos]与道德人格[ethos]之对比的古典音乐美学。然而，索尔格的理论上升到了对艺术宗教的强调，这又是对浪漫主义的承袭。音乐"既是灵魂的内在情感，也是具体情感的表达。这两个方面必须深刻地表现自身，并以此再现理念，因为音乐始终被感知为一般性，而一般性本身又被感知为某种瞬间的状态。"在辩证哲学的语言中，"理念"指的是一般性与特殊性的传递。然而，索尔格（类似施莱尔马赫）似乎将"灵魂的内在情感"视为宗教通过降低人的自我而实现擢升之处；否则便无法解释作为自我意识的"内在情感"如何转变为对"永恒之存在"的感知。"由此，音乐甚至通过其显现的瞬间都能够将我们送入永恒之存在，因其将我们的情感化入鲜活的理念的统一性……音乐让我们自己的意识化为对永恒的感知。相应地，对音乐特有的、本质性的运用便具有宗教性质。"②科尔纳称为"品性"的东西——音乐所表达的情感的诸种瞬间激发通过品性而聚合在一起——在索尔格那里变成一种经由艺术传递的宗教体验，植根于"灵魂的内在情感"。

① Karl Wilhelm Ferdinand Solger,《美学讲稿》(*Vorlesungen über Ästhetik*, ed. Karl Wilhelm Ludwig Heyse, Darmstadt, 1969), 第340页。
② Karl Wilhelm Ferdinand Solger,《美学讲稿》, 第341页。

在怀瑟 1830 年出版的《美学体系》中,正是绝对的器乐音乐在使人意识到其自足性和独立性时,最清晰充分地界定"现代精神"的特征,并使之得以被感知。"在器乐音乐中成型的精神的生命力,一种特有的形态,不同于落在美的境界之后的一切具体特殊性,①在这种艺术形式中将自身表现为悲与喜、苦与乐这两极之间持续的摇摆游移:②这是诸种共同的情感或状态,在此纯粹地出现,作为绝对精神——或如果我们已然愿意使用如下表达,神圣精神——的属性,而没有直接关联那些在有限的人类精神中唤醒、融合、伴随绝对精神的东西。"③去除了"物质污秽"的抽象的情感,瓦肯罗德尔希望"如遗物般保存在珍贵的圣物箱里"④的情感——绝对音乐对于他来说就是这种圣物箱——在怀瑟那里成为"神圣精神的属性",他的思想理论或许是作为情感宗教的艺术宗教学说的最极端表述。

① 与叔本华一样,在怀瑟看来,一种情感在作为"美的情感"所丢弃的"具体特殊性"是指情感的经验性的有限状态、对象和动因。
② 在怀瑟理论问世的四年之前,奈格利在其 1826 年的《顾及业余爱好者的音乐讲稿》中已然谈及"情感的整个无限之境"中的"游移",指的既是多种情感的悬置也是其升华。《顾及业余爱好者的音乐讲稿》,第 33 页。
③ Christian Hermann Weisse,《作为美的理念之科学的美学体系》(*System der Ästhetik als Wissenschaft von der Idee der Schönheit*,1830;reprint, Hildesheim, 1966),第二卷,第 56—57 页。
④ Wilhelm Heinrich Wackenroder,《著述与书信集》,第 206 页。

第五章　作为虔敬的审美观照

约翰·尼古拉·福克尔在专著《论约翰·塞巴斯蒂安·巴赫的人生、艺术与作品》充满溢美之词的序言中写道,他"认为,如果我们谙熟巴赫的作品,便必然以狂喜的欢乐谈论这些作品;而且面对其中的一些作品,必须心怀某种神圣的崇拜。"①福克尔所采用的宗教式口吻(并非毫不犹豫)在1802年那个时代对艺术作品的探讨中还相当非同寻常。他感到,以"神圣的崇拜"姿态来对待音乐创造并不构成渎神之举,这一看法必定源于他对赫尔德或蒂克和瓦肯罗德尔著作的阅读。

1793年,赫尔德"在意大利的一段旅居岁月"之后——这一经历使他"比在德意志时更多地反思礼拜音乐"②——在《塞西莉娅》[Cäcilia]一文中写道:"我认为,虔敬是音乐所带来的至高结果,神圣、天国般的和谐、谦恭与欢乐。藉此,音乐成功实现了其最美的珍

① Johann Nikolaus Forkel,《论约翰·塞巴斯蒂安·巴赫的人生、艺术与作品》(*Über Johann Sebastian Bachs Leben, Kunst und Kunstwerke*, Leipzig, 1802, ed. Walther Vetter, Kassel, 1970),第12页。
② Johann Gottfried Herder,《赫尔德文集》(*Werke*, ed. Heinrich Düntzer, Berlin, n. d.),第15卷,第337页。

宝,到达艺术的至深处。"①赫尔德要求以"虔敬"态度对待的"神圣"艺术是"列奥②、杜兰特③、帕莱斯特里那、马尔切洛④、佩尔戈莱西、亨德尔、巴赫"的音乐。⑤ 赫尔德感到自己所处的当下是个"贫瘠的时代",但过往的辉煌——即便消失于现实却被铭记于心——还是令人心怀希望;通往宗教音乐第二个繁荣时代之路依然畅通无阻。"正如真正的宗教情感和质朴之心不可能消失,神圣音乐也绝不会灭亡;同时,这种音乐当然也等待并期待着一个复兴与启示的时代。"⑥

因此,赫尔德在 1793 年所提及的"神圣的"音乐艺术并不是简单地指音乐,而是指"真正的"宗教音乐,他认为这种音乐的原则实现在帕莱斯特里那和巴赫的创作中。(19 世纪的帕莱斯特里那拥护者——包括天主教徒和新教徒——固守的那种狭义的教堂音乐对于赫尔德来说还很陌生。)但在赫尔德 1800 年所写的《卡里贡内》[*Kalligone*](对康德"理性批判"的元批判[metacritique])中,"虔敬"是"音乐所带来的至高结果",赫尔德将这种感受给予音乐整体,包括且特指"脱离语词和姿态的"绝对音乐。"你鄙视乐音组成的音乐,无法从中有任何收获"——他指的是康德——"倘若你在不借助语词的情况下无法从音乐中有所收获,那么就远离它……这种音乐的缓慢的历史进程表明,音乐长期以来多么艰难地使自己摆脱姊妹艺术,摆脱语词和形象,发展成为独立的艺术。需要一种独特而有力的手段使之实现自足,将之与外在的协助分开。"⑦可见,赫尔德感到,音乐虽起源于歌曲,但其目标(显示出其本质)却是绝对音乐。

然而,对于让脱离功能和文本的自律音乐具有意义且成为真正

① Johann Gottfried Herder,《赫尔德文集》,第 341 页。
② 指列奥纳多・列奥(Leonardo Leo, 1694—1744),那不勒斯作曲家。——中译者注
③ 指弗朗西斯科・杜兰特(Francesco Durante, 1684—1755),那不勒斯作曲家。——中译者注
④ 指贝内代托・马尔切洛(Benedetto Marcello, 1686—1739),意大利作曲家。——中译者注
⑤ Johann Gottfried Herder,《赫尔德文集》,第 15 卷,第 345 页。
⑥ 同上,第 350 页。
⑦ 同上,第 18 卷,第 604 页。

艺术的"有力手段",赫尔德不是在音乐的结构而是在听者的意识构成中找寻。换言之,在赫尔德看来,绝对音乐"作为无概念的美"的主张——以"无目的的目的性"而独立存在,而非支撑动作或说明文本——其依据仅在于,听者遁入一种忘却自我和世界的凝神观照状态,在这种状态中,音乐显现为一个"自在孤立的世界"。① 绝对音乐的合法性在于审美观照及其对于"教化人类"的意义;反过来,审美观照的合法性又在于绝对音乐超越语词的表现性。"将它"——指音乐——"分离于一切外在事物,分离于视觉、舞蹈、姿态,甚至分离于与之相伴的人声的东西究竟是什么?虔敬。正是这虔敬将人、将一众凡人擢升于语词和姿态之上,因为如此一来,他们所能感受到的唯有——乐音。"②

聆听一首绝对音乐的乐曲时,恰当的做法是抱以"虔敬"之心,而不是任由自己在愉悦而空洞的声音激发下与人交谈(苏尔策,这位18世纪晚期"常识"的化身,依然认为器乐音乐是愉悦而空洞的声音)——这一主张在1800年绝非被视为理所当然,反而是一种相当陌生的看法。然而,将"虔敬"从"神圣的"音乐转移至绝对音乐领域,并非如19世纪"艺术宗教"的诋毁者可能认为的那样不过是一种狂热之情;这一转变意味着以下的重大发现(这一发现对于19世纪的音乐文化而言具有根本性的意义):伟大的器乐音乐若要被理解为"音乐的逻辑"和"语言之上的语言",就要求某种特定的审美凝神观照的态度(叔本华最为迫切地描述了这一态度),通过这一态度,器乐音乐从一开始就在听者的意识中构建起来。用胡塞尔的现象学术语来说,凝神观照是针对作为"意向相关项"[noema]的绝对音乐的"意向活动"[noesis]。③

但赫尔德的洞见断定,"脱离语词和姿态"的"不确定"音乐是"真

① Wilhelm Heinrich Wackenroder,《著述与书信集》,第245页。
② Johann Gottfried Herder,《赫尔德文集》,第18卷,第604页。
③ "noesis"和"noema"是胡塞尔现象学中的一对重要概念,在中文语境下有多种译法,本书采用倪梁康的译法。——中译者注

正"的音乐艺术,而不是声乐音乐的一种有缺陷的形式。仅当无词的音乐不再停留在语言之下,而是将自身"擢升"于语言之上时,我们才能合理地让宗教虔敬态度的提升与绝对音乐的凝神观照彼此结合。

赫尔德主张听者必须像面对"神圣的"音乐那样以"虔敬"之心对待绝对音乐,他得出这样的结论有可能是出于他自己的经验以及他与康德的对立,因为后者对器乐音乐持贬低态度;但赫尔德的立场更有可能是受到瓦肯罗德尔的影响。(瓦肯罗德尔的《一个热爱艺术的修士的内心倾诉》在 1797 年已问世,《关于艺术的畅想》则出版于 1799 年。)整整这一个世纪也正是用瓦肯罗德尔的语言来表达它所感受到的音乐所强烈激发的虔敬之情。"当约瑟夫去聆听一场大型音乐会时,他会坐在一个角落里,无视周遭的听众,虔诚地聆听,仿佛置身教堂一般——而且一动不动,目不斜视,凝视着地面。哪怕是最微小的音响都逃不过他的耳朵,音乐会结束时,他因高度专注而身心疲惫……聆听气势磅礴而又令人愉悦的交响曲(他最钟爱的那类音乐)时,他仿佛看到一群少男少女在可爱的草地上嬉戏起舞……音乐中的某些段落在他听来是如此清晰生动,仿佛明白如话。也有的时候,那些乐音在他内心催生出喜悦与悲伤的奇妙混合,使他既想会心微笑又欲黯然落泪……这一切丰富多彩的情感就这样总是在他的灵魂中产生相应的意象和新的思想:这是音乐神奇的馈赠——这种艺术独一无二,其语言越是晦涩神秘,它带给我们的冲击就越是强烈,就越能震撼我们的全部存在。"①

对于瓦肯罗德尔/伯格灵来说(在以上引录的段落中,小说作者瓦肯罗德尔与书中人物伯格灵可以说是同一个人),必须从几乎是非形而上的角度来解读"虔敬"一词。《关于艺术的畅想》的确提及一个"大胆的类比":艺术宗教的信徒,"在艺术面前双膝跪地,心地正直,充满敬意,心怀一份永恒、无限的爱",这就类似一个"被授予圣职的

① Wilhelm Heinrich Wackenroder,《著述与书信集》,第 115—116 页。[本书中出自该著作的中译文部分参考了《德奥名人论音乐和音乐美》,伽茨选编,金经言译,北京:人民音乐出版社,2015 年。——中译者注]

人,会在生活中处处找到崇高的理由来向他的上帝表达赞美与感激。"①但这个"类比"后来变成了直白明确、毫无限定的信仰,因为瓦肯罗德尔尊崇"属于这门艺术"——即音乐——"凌驾于其他一切之上的根深蒂固、无可改变的神圣性";②蒂克其至毫无忌惮地将宗教与艺术统一起来:"因为音乐无疑是信仰的终极奥秘,是神秘之物,是彻底得到揭示和显现的宗教。"③

从原则上来说,瓦肯罗德尔/伯格灵感到高尚的这种"虔敬"对于一切音乐均有效,无论何种体裁,也无论何种等级的风格。"我总是体验到,无论在听什么样的音乐,这音乐似乎都是最好、最考究的,使我忘记其他一切类型的音乐。"④("被授予圣职的人"——瓦肯罗德尔在"大胆的类比"中将之比作艺术宗教的信徒——"在任何地方都能建造他的圣坛。")但他"最钟情"的是"气势磅礴的交响曲"。而蒂克比瓦肯罗德尔更强有力地提出,音乐的观念将自身最为清晰地揭示于伟大的器乐音乐中,此即汉斯立克所说的"纯粹、绝对的音乐"。⑤

瓦肯罗德尔在"约瑟夫·伯格灵"这个人物身上所描述的那种聆听,在伴随着20世纪美学范畴成长起来的读者眼中,定会显得自相矛盾。一方面,瓦肯罗德尔谈到全神贯注于对象本身,集中于音乐现象,聚焦于主题;另一方面,他又谈及音乐所暗示的"可感知的意象和新思想"。而且在《关于艺术的畅想》中,瓦肯罗德尔⑥和蒂克⑦在描述聆听交响曲所带来的印象时,两人的语言里充斥着各种比喻。然而,如果我们抱着"形式主义者"针对一切类型的"诠释学"所持有的那种不加分辨的不信任态度来解读这些描述,就会误解其意义。重

① Wilhelm Heinrich Wackenroder,《著述与书信集》,第210—211页。
② 同上,第221页。
③ 同上,第251页。
④ 同上,第211页。
⑤ 同上,第254页。
⑥ 同上,第226—227页。
⑦ 同上。

要的是，在1800年左右的术语学中，这些描述既非"历史性的"，亦非"特性的"，而是"诗意的"：它们绝不在讲故事，也避免命名音乐意在表演的某种明确界定的具体情感或品性。相反，这些文字意在通过类比来谈论音乐的诗意本质（这里的"诗意"不是"文学"意义上的，而是"形而上"意义上的），这些类比与神秘曲折的形象交缠在一起，仿佛表明音乐是"语言之上的语言"。蒂克写道，交响曲"以神秘的语言揭示最神秘之物，它们不依赖于或然性的法则，无需依附于任何故事或人物，它们待在自己纯粹的诗意世界中"。①

瓦肯罗德尔在1792年写给蒂克的一封信中大致勾勒出一套接受理论，读来仿佛是将在1797年的"约瑟夫·伯格灵"身上融为一体的不同音乐聆听方式简单粗暴地区分为"真正"的方式与"虚假"的方式。"当我去听音乐会时，我发现自己总是以两种方式欣赏音乐。其中只有一种方式是真正的享受：最为密切敏锐地专注于音响及其进行；全身心投入这感受的急流。"（与康德一样，感官印象和情感在此似乎融合于"感受"[sensations]一词中。）"远离任何干扰性的思想，脱离一切外在的感官印象。与这种对乐音的贪婪吞噬相伴的是某种我们无法长久承受的劳神费力……音乐让我愉悦的另一种方式绝非真正的欣赏，不是对音乐所带来的诸种印象的被动接受，而是音乐所激发并维系的某种心灵活动。在这种情形下，我不再听到乐曲中占据主导的情感，而是我自己的遐思与幻想仿佛随着歌曲的起伏而被挟持，并常常迷失于遥远隐秘的地方。"②（此处的"被动"一词或许会让读者心生窦疑：现代美学往往将对作品的专注——即瓦肯罗德尔所说的"对音乐所带来的诸种印象的被动接受"——视为胡戈·里曼意义上的"主动聆听"，视为对作曲过程的重现；反之，迷失于远离音乐的意象和思想这种情况则被现代美学视为"被动"，听凭"死板"联想的摆布。）

如果我们从"只为音乐所特有"的美学的前提出发，那么对"约瑟

① Wilhelm Heinrich Wackenroder，《著述与书信集》，第255页。
② 同上，第283—284页。

夫·伯格灵"的描述便看似是回归到不加鉴别的模糊状态和混杂性质的"解释学",模糊了瓦肯罗德尔书信中所勾勒的界限。但我们绝不能够混淆以下两者:一方面是《关于艺术的畅想》中的"诗意"描述,另一方面是陷入意象和思想,即瓦肯罗德尔自我谴责为"虚假"聆听方式的那种情况。"纯粹、绝对的音乐"从未沦为"标题性"或"特性"音乐,而总是从"诗意"的角度得到解释。虽然有时会造成多个比喻彼此冲突的不幸结果,但这些类比依然存在于被暗示所拯救的不确定性中,浪漫美学在这些暗示中寻求器乐音乐的形而上起源。凝神观照(即与绝对音乐观念相应的行为)的相关特点无论是在1792年瓦肯罗德尔对"真正"聆听的勾勒中还是在"约瑟夫·伯格灵"身上,都保持不变:让绝对音乐远离标题性音乐和特性音乐;进而,构成音乐"诗意本质"的"无止境的渴望",擢升于有限的、概念性的语词能力之上;最后,专注于作品本身,而非迷失于各种各样的思想和情感。

审美观照可以虔敬的形式出现,这一事实的另一面是,宗教虔诚有时也会几近变成审美观照。(艺术哲学与宗教哲学领域所发生的彼此勾连的变化可以表达为,世俗性被"神圣化",类似神圣性被"世俗化",两个领域之间的这一互动关系显现为"观念史"上的一个事件,正如威廉·狄尔泰的看法,这个事件是后果而非原因。即便一个并非心怀宗教信条的史学家想要避免"世俗化"一词内在的非正当挪用色彩,他依然可能将19世纪的艺术宗教这样的现象视为宗教意识的具有历史合法性的显现。)

弗里德里希·施莱尔马赫的《论宗教》于1799年问世,这一年也是瓦肯罗德尔和蒂克的《关于艺术的畅想》和赫尔德的《卡里贡涅》出版的年份。此书针对的是"蔑视宗教的有教养者"。施莱尔马赫在书中断然将宗教一方面区别于形而上学或思辨,另一方面区别于道德或实践。"其本质既非思想亦非行动,而是凝神沉思和情感。"[①]"实

① Friedrich Schleiermacher,《论宗教》(*Reden über die Religion*, ed. Hans Joachim Robert, Hamburg, 1958),第29页。[本书中所有出自该著作的中译文参考邓安庆中译本《论宗教》,北京:人民出版社,2011年。——中译者注]

践是艺术,思辨是科学,宗教是对无限的感知和鉴赏。"①这里的"凝神沉思和情感"是指对可见的、当下的有限之物的沉思,对与有限紧密交织的无限之境的情感,但描述这种沉思和情感的语言不可否认是以审美观照为典范。"没有情感的沉思什么都不是,既没有正当的来源,也没有正当的力量。没有沉思的情感同样什么都不是:仅当两者从一开始就密不可分,就是同一时,两者才有意义。那个最初的神秘时刻发生在每一次感官知觉中,发生在沉思与情感分离之前,此时感官知觉与其对象仿佛彼此结合,融为一体,两者尚未回到其原初的位置——我知道这一现象是多么难以描述,但我希望你们能够紧紧把握它,在心灵更高的、神圣的宗教活动中再次认识它。"②

在一种并非不屑于靠近诗歌的神学理论中,我们必须严肃对待比喻。施莱尔马赫在"论宗教的本质"一讲中区别了行为与宗教,他将伴随行为但不驱动行为的宗教比作"神圣的音乐":"一切真正的行为应当且可以具有道德性质,但宗教情感应当像神圣的音乐那样,伴随人的一切行为;人做一切事情都应当抱以宗教之心,但不是出于宗教的原因。"③反过来说,音乐可以是"神圣的",因为施莱尔马赫所理解的神圣性能够在音乐中显现自身。施莱尔马赫向"蔑视宗教的有教养者"所宣扬的那种宗教是一种"情感的宗教",或者以否定的方式来表述,这种宗教不是语词的宗教。它萦绕于"不可言喻性",而非注重把握被"言说"的内容。宗教教义不过是"语言所再现的""虔敬"的次要表达,而非主要实质。④ 然而,"不可言喻性"——主观"内心状态"(宗教在其中构建自身)的客观对应——可通过音乐得到加密,因为音乐是语言之上的语言。"语言的三种领

① Friedrich Schleiermacher,《论宗教》,第 30 页。
② 同上,第 41 页。
③ 同上,第 38—39 页。
④ Friedrich Schleiermacher,《信仰》(*Glaubenslehre*, sec. 15);以及后来的 Karl Barth,《19 世纪的新教神学》(*Die protestantische Theologie im 19. Jahrhundert*, Hamburg, 1975),第 2 卷,第 385 页。

域——诗歌、修辞、说教,其中诗歌位于至高地位,而在它们之上、优于它们的是音乐。"①

施莱尔马赫代表着19世纪的新教神学。他认为,只要命题使宗教情感变得更为自信,该命题就是真正的神学命题,根据这一学说,我们或许可以在避免错误归纳的情况下得出如下结论:19世纪的艺术宗教是真正的宗教,而非对宗教的拙劣模仿。这是因为,音乐表现了作为宗教实质的那种对于无限的情感,这一事实足以让审美观照与宗教虔敬彼此相融,同时又不会使施莱尔马赫的神学前提(可被视为整个19世纪的神学前提)被怀疑为迷信。情感的神学家——这种情感既是"直接的自我意识"也是对"简单依赖性"的感知——同时(或许也较为含蓄地)也是艺术宗教的神学家。

施莱尔马赫有些犹疑地提出的这些观念在一篇进行猛烈抨击的文章《新教会》中被直截了当地提出,此文为柏林神学家马丁·雷布莱希特·德·维特在1815年匿名发表。他在文中写道:"对于我们这个时代的受教育群体而言,艺术和诗歌是唤醒其宗教情感的最有效手段。信仰在情感中显现得最为直接。艺术能够最大限度地为宗教情感服务。"②

在天主教神学家中,将艺术赞颂为唤醒宗教情感之手段的人是约翰·米夏埃尔·塞勒尔。1808年在兰茨胡特大学的一场讲座《论宗教与艺术的联合》上,他反对"仅仅漂浮在不确定的神圣情感中的审美宗教",③而是强调:"宗教与艺术的联合并非偶然,亦非人为安排,而是实质性的、必然性的,不是今天或昨天才出现的,而是永恒的。"④在

① Friedrich Schleiermacher,《信仰》(*Glaubenslehre*, sec. 15);以及后来的 Karl Barth,《19世纪的新教神学》,第2卷,第385页。
② Hubert Schrade,《德意志浪漫主义画家》(*Deutsche Maler der Romantik*, Köln, 1967),第17页。
③ Johann Michael Sailer,《塞勒尔全集》(*Sämmtliche Werke*, ed. Joseph Widmer, Sulzbach, 1839),第14卷,第161—162页。
④ 同上,第164页。

塞勒尔看来,"真正的神圣艺术"是"解释宗教生命的要素之一",让"内在、看不见"的宗教变得"外在、看得见"。① 反之:"倘若宗教除了外在的生命之外,还有一种返回内在的生命,直抵受到影响的灵魂深处,那么这种神圣艺术便有了一种新的尊严:它不仅是外在宗教的工具,也是内在宗教的工具。"②

① Johann Michael Sailer,《塞勒尔全集》,第 166 页。
② 同上,第 170 页。

第六章　器乐音乐与艺术宗教

19世纪的艺术宗教相信，艺术虽由人类创造，却为天启。这一信念后来声名狼藉，被视为"浑浊不清的混合体"。对艺术宗教的抗议（如斯特拉文斯基所主张的），一方面反对艺术的神圣化，另一方面也反对宗教的世俗化，因而有着双重动因：人们感到，不仅需要保护宗教不受艺术的滥用，也需要保护艺术免受宗教的滥用。如果我们不去以辩证神学或形式主义音乐美学的名义为"19世纪该死的铺张过度"感到义愤填膺，而是接受施莱尔马赫的情感宗教，将之视为虔敬和神学历史上的一个独立的发展阶段，我们便会看到，一种趋于宗教的艺术概念与一种趋于艺术的宗教概念在艺术宗教中相遇融合，同时又绝不会在此过程中彼此歪曲。史学家没有资格谈论"非合法性"。另一方面，艺术宗教这一观念在沦于教导性准则之前，一直被视为一个问题，而不是直截了当、毋庸置疑的教条；而且，一种受到宗教哲学启发的美学中所包含的复杂辩证关系最为清晰地体现于器乐音乐的形而上理论。

施莱尔马赫似乎是"艺术宗教"一词的提出者，他发表于1799年的《论宗教》，区分了人从有限走向无限的三条途径：其一，自我专注；

其二,心无旁骛地面对世界静观沉思;其三,以虔敬之心观照艺术作品。施莱尔马赫承认,他自己无法做到通过审美观照看到无限:"倘若一个人的愿望超越了他自身不算罪过的话,我希望自己能够如此清晰地观察到,艺术感觉自身如何转变为宗教,尽管精神通过每一次具体的享受而沉浸于宁静之中,它又何以依然感到自身被驱使着继续前进,径直通向宇宙。为何那些能够走上这条道路的人,都有着如此沉默寡言的本性?我不了解它,这是我最严重的局限,这是我在自己的本质中深刻感受到但也予以尊重的缺陷。我接受自己看不到此事这一事实,但是,我相信它的存在;此事的可能性清清楚楚地呈现在我眼前,只是它自身对我保密。"①另一方面,施莱尔马赫相信,历史上没有任何一种宗教源于对艺术的观照:"我从未听说过存在着主导民族和时代的艺术宗教这么一回事。"②但他相信艺术宗教存在的可能性;而且是他为这一现象的表述造了这个词,该现象在他那里仅被感知为抽象的轮廓,但同时(1799年)却在瓦肯罗德尔和蒂克的《关于艺术的畅想》中获得了具体鲜活的经验形式,施莱尔马赫虽然自身不具备这种经验,但他暗示了这种经验。

对艺术宗教学说进行最有力阐述的是蒂克:"因为音乐无疑是信仰的终极奥秘,是神秘之物,是彻底得到揭示和显现的宗教。我经常感到音乐仿佛依然处于被创造的进程之中,仿佛创造它的大师们不应将任何其他人与自己相提并论。"③这段话出自《交响曲》一文,这篇文章的中心论点是如下主张:器乐音乐优于声乐音乐;因此,文中所说的将自身提升至宗教地位的那种"音乐"似乎主要是指器乐音乐。"依然处于被创造的进程之中"这一表述或许可被理解为暗示了如下事实:蒂克的器乐音乐形而上学——起初是对约翰·弗里德里希·赖夏特作品的回应——并未找到足够恰当的对象,直到 E. T. A. 霍夫曼借用蒂克的语言充分评价了贝多芬的音乐。

① Friedrich Schleiermacher,《论宗教》,第 92—93 页。
② 同上,第 93 页。
③ Wilhelm Heinrich Wackenroder,《著述与书信集》,第 251 页。

蒂克的艺术宗教表达了这样一种愿望：与世隔绝，专注于一种审美性与宗教性自发融合的凝神观照："我一直渴望这种拯救，为此我愿意迁入宁静的信仰之国，步入艺术的真正领地。"① 这句话实际上是对瓦肯罗德尔的引用："啊，面对一切俗世纷争，我闭上双眼，悄然回退于音乐的王国，正如回退于信仰的国度。"② 艺术宗教的表述来自施莱尔马赫，其学说来自蒂克，但正是在瓦肯罗德尔那里，艺术宗教才是一种原初的经验。他对那些被"选中"而在艺术中被"授予圣职"的人们提出的要求，他自己也身体力行，这要求即是："在艺术面前双膝跪地，心地正直，充满敬意，心怀一份永恒、无限的爱。"③ 瓦肯罗德尔的艺术宗教的源头似乎至少部分在于虔敬主义和感伤主义 [Empfindsamkeit]，后两者对于浪漫主义的前史至关重要。在瓦肯罗德尔笔下，约瑟夫·伯格灵以一首赞美诗表达对音乐守护神塞西莉娅的崇拜，我们不难从其第二诗节中辨认出虔敬主义的"耶稣之爱"④式的语言：

> 您那神奇的乐音，
> 令我心醉神迷，
> 深深触动我的魂灵。
> 溶解我感官的恐惧；
> 让我融化在歌声中，
> 愉悦充盈于我的内心。⑤

然而，这份承袭自宗教的遗产——在笃定的信仰与绝望的信仰之间几近疯狂地交替——解释了危及瓦肯罗德尔和蒂克艺术宗教的

① Wilhelm Heinrich Wackenroder，《著述与书信集》，第250页。
② 同上，第204页。
③ 同上，第211页。
④ "Jesusminne"，本义为对耶稣的爱或崇拜。虔敬主义诗歌经常用爱情诗的各种形式和隐喻来表达个人与基督灵魂相通的关系。——英译者注
⑤ Wilhelm Heinrich Wackenroder，《著述与书信集》，第120页。

那种在热情与沮丧之间的摇摆态度。

在《关于艺术的畅想》的第六部分,"约瑟夫·伯格灵的书信"(语文学争议的主题)中,向审美-宗教虔敬层面的提升突然转向一种忧虑,担心艺术宗教这回事可能不过是种迷信:"泪水从我灵魂最坚实的基底喷涌而上:这是人类的神圣努力,力求创造出东西不会被浅薄的功利目的吞噬,拥有独立于世界的永恒璀璨的荣耀,既不受任何伟大杰作的驱使,也不驱使任何其他创造。在人类胸中燃烧的火焰,再没有比艺术更高、更真实地靠近天国。"①"艺术是一种欺骗性的虚假迷信;我们以为自己在其中看到了最深处的终极人性,但它为我们呈现的不过是漂亮的人类成就,其中堆积着一切自私自足的思想和感知,在鲜活的世界里,这些思想和感知始终徒劳无益。"②(蒂克曾评论说:"在伯格灵的所有文章中,最后四篇是我所写。"③这句话起初被认为是蒂克在声称自己对位于倒数第四篇的"约瑟夫·伯格灵的书信"的著作权;但理查·阿莱文④提出,应当将《关于艺术的畅想》最后的寓言诗"梦境"也算上,由此将"约瑟夫·伯格灵的书信"归于瓦肯罗德尔笔下。)

在《关于艺术的畅想》中,瓦肯罗德尔和蒂克借以走向宗教虔敬的仅仅是泛泛而谈的音乐本身,但也特别是指交响曲,而 E. T. A. 霍夫曼的热情似乎发生了奇异的分裂:帕莱斯特里那的复调声乐作品和贝多芬的交响曲均被视为对"现代基督教"时代的最高等级的音乐表现。宗教艺术与艺术宗教在历史-哲学层面彼此竞争。

霍夫曼的《新旧教堂音乐》一文在1814年发表于莱比锡的《大众音乐杂志》,距离他对贝多芬《第五交响曲》的评论过去了五年。这篇文章中,"神圣的音乐艺术"——其在历史上的持续时间是从帕莱斯

① Wilhelm Heinrich Wackenroder,《著述与书信集》,第229页。
② 同上,第230页。
③ 同上,第136页。
④ Richard Alewyn,〈瓦肯罗德尔的那一部分〉(Wackenroders Anteil,见 *Germanic Review* 29,1944,第48页及之后)。

特里那到亨德尔——似乎是某种存在于往昔、无可挽回的东西。对帕莱斯特里那表示尊崇并不意味着主张模仿他的风格（爱德华·格莱尔和米夏埃尔·哈勒在19世纪试图这样做①），而是关乎这样一种洞见，即"由内而外"的重构绝无可能："神圣的音乐艺术"是一种记忆的纪念碑，在一个本质上不再具有基督教性质的当下时代对它进行恢复重构，只能徒劳无果。"如今的作曲家基本上不可能像帕莱斯特里那、列奥以及后来的亨德尔等人那样创作——彼时的基督教世界依然光辉闪耀，而今这个时代似乎已然从地球上消失，一去不复返，与之一同消逝的还有其艺术家的奉献。如今任何一个音乐家都不会像阿莱格里或列奥那样创作一首《求主垂怜》，正如现今任何一个画家的圣母像都不同于拉斐尔、丢勒或荷尔拜因笔下的圣母。"但霍夫曼意识到绘画与音乐之间存在深刻的差异，因为（简而言之）绘画中精神世界的衰落伴随着绘画技艺的衰落，而在音乐领域，基督教实质的枯萎并未改变如下事实："现今的音乐家显然在技艺上也远远超越旧时代的音乐家。""因此，绘画与音乐这两种艺术在时光中的变迁和进展方面呈现出不同的态势。那个过去时代中伟大的意大利画家实现了最高等级的艺术造诣，有谁会怀疑这一点呢？最高级的力量和精神存在于他们的作品中，甚至在技艺方面都远远胜过新时代的大师们，后者的努力无论如何是徒劳……但音乐的情况完全不同。"②然而，这里的辩证关系——音乐在"精神"和"实质性旨趣"上的所失，是其在"艺术"或"技艺"上的所得——在黑格尔的《美学》中多次出现，但却并非霍夫曼对现代音乐的最终定论。相反，他将作曲技法的差异化视为摒弃"统治性精神"之"进步"的途径。（霍夫曼的洞见在于，他看到艺术中的精神与技术细节密不可分，他在这方面超越了黑格尔，后者缺乏对艺术的直接经验；霍夫曼拒绝考察不带有精

① 爱德华·格莱尔[Eduard Grell]和米夏埃尔·哈勒[Michael Haller]是"塞西莉娅运动"的领导人，这场运动试图挽救天主教音乐的颓势。布鲁克纳的多首经文歌在一定程度上反映了他们的影响。——英译者注
② E. T. A. Hoffmann,《音乐文集》，第229—230页。

神发展的技术进步。)但使得这个时代于 1800 年左右在其中实现自我意识的那种艺术主要是器乐音乐,是交响曲。器乐音乐取代声乐音乐而成为那种可以直接谈论"遥远之境的诸种神奇"的语言。"但音乐的情况完全不同。人类的愚蠢无法抑制在黑暗中前行的统治性精神;唯有那些能够洞悉更深处的人,那些能够避开困惑感官的形象的人——人类在这些形象中脱离一切神圣、真确之物——才能冲破黑暗,看到昭示着精神之存在的光亮。为了解我们天上的家所做出的惊人努力(一种体现在科学上的努力),孕育生命的自然精神的力量(我们的生命内在于这精神之中),被具有预知性的音乐所暗示,这音乐愈加丰富完整地言说着那遥远之境的诸种神奇。因为近来的器乐音乐确乎擢升至前辈大师无法想象的高度,正如现今的音乐家显然在技艺上也远远超越旧时代的音乐家。"

或许有人会认为,在交响曲中揭示自身的"自然精神"必须截然区别于复调声乐作品表现的基督教精神。但"自然精神"也是个宗教范畴,而不仅仅是童话范畴。无论霍夫曼从自己对器乐音乐的聆听中提取的"对无限的暗示"包含有多么微小的神学意义,他对观念史的直觉却意义深远。霍夫曼提出,作曲家不应贬低现代教堂音乐中器乐部分所具有的现代丰富性,这一主张建基于如下观念:在"最新时代"的器乐音乐中揭示自身的是"不断向前驱动的世界精神",它"奋力走向内在的精神化"。"可以肯定的是,如今作曲家的内心不可能有音乐涌现,除非运用他现在能够获得的巨大丰富性来装点音乐。多种多样的乐器中,有些在高耸的拱顶中听来如此神奇,这些乐器的光辉处处闪耀。为何我们应当对之闭目塞听?这毕竟是不断向前驱动的世界精神本身,这精神将乐器的光辉投射在最新时代的这门神秘艺术中,这个时代正奋力走向内在的精神化。"① 帕莱斯特里那的"神圣的音乐艺术"并非表达宗教意识的唯一音乐形式。由于"世界精神"是一种"不断向前驱动"的精神,那么"现代的、基督教的浪漫时

① E. T. A. Hoffmann,《音乐文集》,第 232 页。

代"这一概念的重心便从"基督教"方面转移至"浪漫"方面。虽然"基督教的荣耀"以及伴随它的"艺术家们的神圣祝福"或许永远"从地球上消失",但贝多芬是第一位"纯粹的浪漫作曲家(而且正因如此,他也是真正的作曲家)"。①

由此可见,霍夫曼并不认为基督教实质的失落等同于普遍宗教意识的衰颓。反而,帕莱斯特里那的"神圣的音乐艺术"和贝多芬的器乐音乐(言说着"遥远之境的诸种神奇")成为一种现代精神不同发展阶段在音乐上的表现形式,霍夫曼(与黑格尔类似)主要是从宗教哲学的范畴来理解这种现代精神。"基督教的荣耀"已从"对无限的暗示"中消解。但是,倘若我们将宗教性的浪漫表达贬低为基督教的一种有缺陷的形式,甚至否认其作为一种宗教意识形式的有效性,那便是对霍夫曼的误解。直截了当地说,贝多芬的交响曲也是"宗教"音乐,因为它们代表着这样一种发展阶段:明确的基督教性质被"不断向前驱动的世界精神"转变为对"遥远之境的诸种神奇"的暗示,这些暗示并非宗教的苍白残留,而代表着一个"奋力走向内在精神化"的时代的宗教。(霍夫曼坚信,"新的教堂音乐"出现的条件是,作曲家使器乐音乐的精神——这是一种宗教精神——成为他们自己的精神,由此为这样一种特定的教会来创作作品,在这种教会中,基督教的形式已成为一个象征符号,代表着一种实质内涵超越具体形态的、无可名状的宗教。)"统治一切的世界精神持续向前推进;那些消失的形式,例如在肉身的愉悦中触动的那些形式,一去不复返;永恒不朽的是真实之物,灵魂的神奇共同体神秘地环绕着过去、现在和未来。"②

我们已经看到,霍夫曼在其音乐批评中所采纳的解释学模式——即一系列二元对立,如"古代-现代"、"异教-基督教"、"古典-浪漫"、"造型-音乐"——其在音乐历史上源于"第一常规"与"第二常

① E. T. A. Hoffmann,《音乐文集》,第 36 页。
② 同上,第 235 页。

规"之争;从观念史的角度来说,这个解释学模式也源于"古今之争"。在 19 世纪早期,无论是霍夫曼还是黑格尔都主要是从宗教史或宗教哲学的角度诠释这套范畴体系。两种截然相对的艺术形式——作为"造型"艺术理想的古代雕塑与作为"音乐"艺术理想的现代交响曲——分别作为宗教意识的两种对立形式的显现。一尊古希腊的神像并不仅仅代表这位神祇,而且保证了此神的当下在场;宗教将自身显现为艺术,反之亦然,艺术显现为宗教。(黑格尔 1805 年出版的《精神现象学》中的"艺术宗教"一词指向的是"古代古典"意义上审美形象与宗教意义的彼此融合,相互渗透;严格说来,不同于施莱尔马赫的"艺术宗教",黑格尔的这个术语不允许自身被转移至基督教的时代,或是转移至一个依然被基督教所塑造的世俗化的时代。)

在基督教中,决定艺术发展道路的"理念"——其实质是这个时代对上帝的认知——从空间的、造型性显现的外在性回退于该时代盛行的自我意识的"内在性",回退于"情感"。但在黑格尔的思想体系以及历史哲学中,"内在性"的艺术——即,"现代的、基督教的浪漫时代"的艺术——是音乐。

从音乐脱离文本和明确情感的发展过程中反映出上述回退于内在性的宗教进程,亦即,如 E. T. A. 霍夫曼那样,将"绝对"的器乐音乐视为"最新时代的神秘艺术","这个时代正奋力走向内在的精神化",①这似乎合情合理。但黑格尔的"发声的内在性"这一辩证思想(他在这一思想的语境中诠释现代器乐音乐)要比这更加复杂微妙。黑格尔坚持秉承精神是"语词"这一传统,因而让世界精神的漫游终结于哲学;因此,"绝对"音乐通过摆脱语词的方式将自身提升至"对无限的暗示"(提升至"绝对"),这一简单的说法在黑格尔看来势必极为陌生,仿佛不过是一种狂热的心态。另一方面,有一种趋势表现在浪漫主义的器乐音乐形而上学中,而这也被纳入黑格尔的美学体系和思路,作为一种有倾向的力量,不会任由自身遭到抑制。

① E. T. A. Hoffmann,《音乐文集》,第 232 页。

"心灵是理念的无限主体性,而理念的无限主体性既然是绝对的内在性,如果还须以身体的形状作为适合它的客观存在,而且要从这种身体形状中流露出来,它就还不能自由地把自己表现出来。由于这个道理,浪漫型艺术又把古典型艺术的那种不可分裂的统一取消掉了,因为它所取得的内容意义是超出古典型艺术和它的表现方式范围的。用大家熟悉的观念来说,这种内容意义与基督教所宣称的神就是心灵的原则是一致的,而迥异于作为古典型艺术的基本适当内容的古希腊人对神的信仰。"① 作为"无限的主体性"或"绝对的内在性","心灵"超越古代神像(即"造型"时代的艺术)的"客体性"和"有限性",这后两种性质被视为一种局限。但在黑格尔的哲学体系中,自我孤立的过程——其间"内在性"逐渐觉醒——与艺术通过基督教获得的坚定性与实质性构成了一种岌岌可危、彼此冲突的关系。黑格尔承认,音乐不是作为声乐音乐,把握具体特定的"意义"中的"内容",而是有可能作为器乐音乐仅仅表现"内容"所要求或引发的一种不确定的"氛围"。"然而,内在性有两种类型。也就是说,首先,接受一个客体的理想呈现,意味着我们对它的认知不是依据它在现象世界的实际表象,而是依据它的理想内涵。其次,也可能有另一层意义,即当我们看到某个内容实现在个人情感体验中时,该内容便得到表现。"② 然而,倘若音乐完全从某个"内容"的再现中抽身而出,回退于自身——这一倾向是音乐的内在固有特征——它就会变得空洞而抽象。"尤其在近来的时代,音乐的艺术已挣脱了一切本身独立的原已清楚的内容意义,而退回它自身特有的因素里。但正因如此,它丧失了对心灵产生的强大力量,因为它所提供的享受只适用于艺术的一个方面,换言之,这种享受所满足的不过是对音乐作品的纯音乐

① Georg Wilhelm Friedrich Hegel,《美学》(*The Philosophy of Fine Art*, trans. with notes. By F. P. B. Osmaston, London, 1920; reprint, New York, 1975),第一卷,第 107 页。在此英译本中,原著的"Geist"被译为"Mind"[心灵]。"Geist"也可意为"精神"[spirit],如本译将"Weltgeist"译作"世界精神"[world spirit]。——英译者注 [本书中所有出自黑格尔《美学》的中译文采用朱光潜译本,略有改动。——中译者注]

② 同上,第 400 页。

特征及其熟练技巧的兴趣,这只是音乐行家所关注的一个方面,与一般人类的艺术兴趣没有多大关系。"①"然而,在这种情况下,音乐是空洞无意义的,缺乏一切艺术所必有的基本要素,即精神内容及其表现,因而这种音乐不能算是真正的艺术。"②但对于黑格尔来说,恰恰是这种倾向于抽象的音乐,即"绝对、纯粹的音乐",才是"真正的"音乐(在这一点上,他与霍夫曼以及后来的汉斯立克基本没有差别)。"所以适宜于音乐表现的只有完全无对象的(无形的)内心生活,即单纯的抽象的主体性。这就是我们的完全空洞的'我',没有内容的自我。"③音乐作为"艺术"而缺失的、"与一般人类的艺术兴趣"相关的东西,音乐作为"音乐"、作为"没有内容的自我"的表达而获得了。只要音乐自身觉醒,它便脱离了黑格尔视为其"文化功能"之基础的"内容"。"相反,音乐家并不抽掉一切内容,而是根据歌词中现成的内容去谱曲,或是以绝对自由的方式,以音乐主题的形式赋予某种确定的情绪以音乐的表达,进而对该主题进行加工。然而,其作品的实际活动领域却仍是偏于形式的内心生活,换言之即纯粹的乐音,他对内容的吸收不是使它外现为一种图景,反而是一种退回到他自己内心世界的自由生活的过程,一种反躬内省的过程,而在音乐的许多领域里也是一种信念的确立,即确信他作为艺术家有离开内容而独立的自由。"④这句话所追溯的音乐运动的法则——"吸收"与"退回"之间的辩证关系——似乎不可阻挡地迈向在"纯粹的绝对音乐"中满足自身的抽象化。

音乐退回到"内在性",便是一种抽离和解放(音乐借此找到通向自身之路),同时也是一种"清空"和形式化,是实质的丧失。不断抽掉"一切本身独立的原已清楚的内容意义"——实际上可勾勒为绝对音乐的历史轨迹——应被理解为以声音来表达本质上具有宗教性的

① Georg Wilhelm Friedrich Hegel,《美学》,第353—354页。
② 同上,第357页。
③ 同上,第342页。
④ 同上,第348—349页。

经验，这种看法依赖于神秘主义的遗产，而黑格尔这位强调"具体性"的哲学家与神秘主义思想相距甚远。然而，不可否认的是，"退回到他自己内心世界的自由生活"，虽然可能最终走向虚空，但正是在这一倾向中，绝对音乐观念与黑格尔所理解的基督教精神汇合在一起。虽然黑格尔将艺术宗教的概念局限于古典雕塑，并且以新教立场对语言之上的语言这一观念深感怀疑，但交响曲是基督教时代艺术宗教的象征这一思想隐匿在黑格尔美学内部，只是没有得到明示和凸显。

在黑格尔的美学（其实质是一种历史哲学）中，从建筑到音乐和诗歌的各种艺术形式围绕一个崇高的中心而排列，这个中心即"完美点"（point de la perfection）。古典型艺术——其范型是古代神像——既不同于象征型艺术，也不同于浪漫型艺术：在象征型艺术中，理念与表象的统一性尚未实现；在浪漫型艺术中，这种统一性再次瓦解，因为精神超越了审美现象而不是在审美现象中实现。

对黑格尔的思想既构成对立又有所依赖的是克里斯蒂安·赫尔曼·怀瑟，他的《美学体系》一书于1830年问世，时间上恰好处于黑格尔发表美学讲座之后，以及这套讲座作为著作出版之前。怀瑟构建了一个三分法体系，作为其基础的根本观念是通向现在的进步历程，而非属于过去的卓越中心。在黑格尔看来，"浪漫型"艺术作为心灵的一个发展阶段要高于"古典型"艺术，但作为一种审美现象则低于后者；而在怀瑟看来，精神上发展程度更高的艺术同时也是审美上更趋完美的艺术。然而，这意味着世界精神的漫游在艺术中得到完满（而不是像黑格尔认为的那样，世界精神的漫游是在宗教和哲学中实现完满，因为心灵在将艺术抛诸身后时，最终寻求的是宗教和哲学）。

怀瑟将奥古斯特·威廉·施莱格尔、E. T. A. 霍夫曼和黑格尔所阐述的"现代的、基督教的、浪漫的时代"这一概念分解为诸多组成成分；他还提出不同于"古典型理想"和"浪漫型理想"的第三个

阶段,"现代型理想"。然而,关于不同艺术形式的历史哲学是以宗教哲学为基础,正如在 E. T. A. 霍夫曼和黑格尔那里:古典型艺术受神话的影响,浪漫型艺术受基督教的影响,现代型艺术——"对纯粹美的崇拜仪式"——则受到一种特殊宗教意识的影响,在该意识中,宗教即艺术,艺术即宗教。让"现代型理想"最纯粹地显现自身的那种艺术形式就是"绝对"的器乐音乐。"因此,器乐音乐是绝对的现代型理想之纯然、直接的存在,摆脱一切特定的结构——从历史的角度而言,器乐音乐也完全属于这一理想;即便就概念而言它是最早的艺术形式(因其最为抽象),但就历史起源而论它却是最新的艺术。"① 由于器乐音乐脱离了因其起源于"自然声音"或言语而被赋予的那些意义,因而它是"自由的"、"绝对的"。"声音在音乐之外的自然界或人类的心灵世界——即人的嗓音和语言——也拥有的那种意义要么被排斥在这种艺术之外,要么被融入音乐中,但融入音乐的唯一途径是用乐音来传递那种将自身揭示为纯粹本质性的理念,脱离一切有限的表象,而且必须是乐音,而不仅仅是声响。"② 怀瑟从哲学上阐释了 E. T. A. 霍夫曼以诗意的方式表达的观点:虽然各种情感自身对于"纯音乐"而言是陌生的,可一旦这些情感通过歌曲渗透于音乐,它们便"披上了浪漫主义深红色的光泽"。③

根据怀瑟的观点,理念显现其中的"乐音"是"人工"的器乐乐音,不同于人声的"自然声音";正是这种"人工性"(用汉斯立克的话来说)使音乐材料"有能力承载精神"。"乐音通过节奏与和声而结合为旋律,进而构成音乐艺术作品,这些乐音并不直接是自然的声音,而是产生于机械的艺术;其目的不仅在于从外部将之从属于支配它们的不断驱动的精神之意志,也在于使其剔除一切特殊、有限的意义,

① Christian Hermann Weisse,《美学体系》(System der Ästhetik als Wissenschaft von der Idee der Schönheit, 1830; reprint, Hildesheim, 1966),第二卷,第 49—50 页。
② 同上,第 51 页。
③ E. T. A. Hoffmann,《音乐文集》,第 35 页。

这意义作为一种陌生的内容会干扰、遮蔽那应当灌注于乐音中的绝对的精神内容。"①但根据怀瑟的观点,器乐音乐所实现的"艺术的纯粹概念"②是宗教意识的显现;如果说怀瑟的器乐音乐理论预示了汉斯立克的形式主义,它是在黑格尔关于"绝对"的哲学的精神下进行了这种预示。"精神的生命力在器乐音乐中展现其特有的品质——不同于一切次于美之境界的特殊性——在这种艺术中将自身表现为在悲与喜的对立两极之间无尽无休的涌动或盘旋,这些情感和情境在此以纯粹的形式出现,作为绝对或神圣精神(如果我们在这个节骨眼上选用这个词)的属性,而不直接指涉在有限的人类心灵中通常唤起、扩散、伴随这些情感的东西。人们甚至能够在一个于当下拥有永恒性的完美存在之内认知到这些情境的交替出现(这个存在必将总是激发一种哲学,该哲学永不可能从抽象的空洞中获得鲜活的神性这一概念):正是这门艺术以一种比任何其他艺术或科学更为直接的方式教导我们这些道理。"③叔本华在 1819 年谈论音乐所表现的抽象的情感,而怀瑟则将脱离尘世情境的无目的的情感提升为"绝对的神圣精神的属性":与瓦肯罗德尔的理论类似,这里的器乐音乐形而上学植根于看似被"神圣化"的情感美学。(同样让人想起瓦肯罗德尔的是,在怀瑟看来,人工制造的乐器的"机理"足以产生"音乐的诸种神奇",他为此深感惊讶。)但在绝对音乐中表现自身的"情感和情境"远不同于世俗的情感。"一切滞后于纯粹理想艺术概念的常见音乐观认为,音乐主要是主观感受、情感等方面的表现,这些音乐观只能勉强适用于这种音乐;因为在这种情况下,直接的因果性通过主观情感的显现——在歌曲中会催生以上音乐观念——都消失殆尽。"④"绝对的"音乐("绝对"在其中显现)不仅脱离文本和功能,而且同样脱离情感(以前的一种美学试图将绝对音乐作为情感的"语言"而为

① Christian Hermann Weisse,《美学体系》,第二卷,第 49 页。
② 同上,第 55 页。
③ 同上,第 57 页。
④ 同上,第 53 页。

之进行辩护)。但绝对音乐所表现的"绝对"在"现代时期"是一种将自身揭示为艺术的宗教观念。在黑格尔关于古代神像所发表的言论中,宗教观念不仅在神像中得到"象征",而且直接在场,这一言论被怀瑟转移至现代器乐音乐。在这种音乐中,艺术的世界历史完善自身;在历史的终点,本体论来源走到前台。黑格尔将对内容的抽象感知为音乐的"空洞化",而怀瑟则在其中看到了艺术的真谛。怀瑟这个哲学史上的边缘人物,反而是围绕"纯"艺术理念的一种艺术宗教的真正使徒。

第七章　音乐逻辑与语言特征

　　单纯从社会史的角度，将审美自律性观念解释为从当时刚刚兴起的工业化世界的丑陋与冷漠中抽身退出的一种标志，这一解释作为一种历史假设存在不足。原因在于，无论自律性观念背后的社会心理动因何其迫切，倘若该观念没有充分的客体对象存在，它便始终是停留在观念层面的虚构；而且，由于声乐音乐是"受限制的"，①这一客体对象必须是一种声誉得到认可的器乐音乐。观念背后的冲动需要能够依附其上的客体对象。

　　然而，这绝不意味着，18世纪晚期的器乐音乐最初即被视为浪漫主义形而上学意义上的绝对音乐。卡尔·施塔米茨和海顿的交响曲的创作语境反而是一种主要致力于共同的情感文化的音乐会生活，而无意于审美自律性或是形而上意义的提升与发展。与这种情感文化密切关联的是资产阶级为理解自身及其人道和道德资源所做出的文化教养上的努力。据格奥尔格·奥古斯特·格里辛格所称，海顿希望在其交响曲中描绘"道德品性"；再现美学同时也意在作为一种效应美

① 即是说，声乐音乐依赖于另一种艺术形式。——英译者注

学:粗略言之,音乐(包括器乐音乐)的存在是作为教育材料而发挥效用。(赫尔曼·克雷奇马尔在1900年左右试图以"音乐诠释学"之名恢复18世纪的品性美学和情感美学时,依然诉诸资产阶级早期的教养概念:他反对绝对音乐观念的论辩包含有教育上的动因。)

因此,在自律美学精神之下对器乐音乐的诠释是一种再诠释。然而,发生在浪漫主义音乐美学中的这种诠释的变化必须考虑该问题自身实际、相关的特征,才不至缺乏根据并因而从历史的角度而言沦于无效。作曲技术中使器乐音乐"自律化"成为可能的那些因素或许可以被总括在"音乐逻辑"这一概念中,此概念与关于音乐的"语言特征"的观念密切相关。音乐将自身呈现为发声的话语,呈现为音乐思维的发展过程,这是音乐应当为其自身的缘故而得到聆听这一审美主张在作曲技术上的依据,该主张在18世纪晚期是不言而喻的。

约翰·戈特弗里德·赫尔德在其1769年问世的《批评之林第四编》中依然以毫不掩饰的轻蔑口吻谈论音乐中的"逻辑"。音乐的哲学注释者(赫尔德以此自居)先是让自己充满同情共感地沉浸于具体的乐音中,他将这些乐音感知并理解为情感[Empfindung]的声音。"起初不过是简单而有效果的一个个音乐瞬间——是强烈情感的发出声响的一个个重音——这就是他最初感受和收集到的东西。"随后,"他的主要观察领域"是旋律;他将各个乐音进行联系,"依据的是它们悦耳的、对灵魂产生影响的次序的联系:这就变成了旋律"。然而,虽然旋律中"次序的联系"若不借助和声则基本上无法得到理解,但赫尔德认为存在于和弦语境中的音乐"逻辑"不过是次要的因素。(在旋律与和声孰先孰后的音乐美学论争中,赫尔德站在卢梭这边,反对拉莫一方。)"和声这个东西,根据现代人的用法,对于他的"——即美学家的——"美学而言,就像逻辑对于诗人而言;有哪个傻瓜会把它作为主要目的来研习?"①

① Johann Gottfried Herder,〈批评之林第四编〉(Viertes kritisches Wäldchen, 见 *Werke*, ed. Heinrich Düntzer, Berlin, n. d. ,第20卷,第482页)。

音乐逻辑这一概念在音乐美学中获得尊重,不是通过赫尔德(他似乎是使用这一术语的第一人),而是在20年之后通过约翰·尼古拉·福克尔实现的。"语言是思想的外衣,正如旋律是和声的外衣。在这个方面,我们或许可将和声称为一种音乐的逻辑,因为它与旋律的关系非常类似语言中逻辑与表达的关系,即,它纠正并决定着旋律的写作,使之似乎成为一种诉诸感官的真理……正如人们早在认识到逻辑(或者说是一种正确思考的艺术)之前就会表达思想,早在人们知道后来被称为和声的东西之前,必然已经有旋律的存在。"①福克尔用以支撑其论证的音乐现象是一个简单的事实:一个旋律音程(如一个小六度 D-B♭)的表现特性依赖于和声调性语境,也就是说,依赖于这两个音究竟是 G 小调的五级音和三级音,还是 B♭大调的三级音和主音。然而,福克尔采纳了旧有的语言理论,即语言不过是对已然独立存在的思想和情感的内容进行确切阐述、为之"披上外衣"的载体。在福克尔看来,旋律是构成音乐的内容和意义的各种知觉的有声显现。与赫尔德一样,福克尔也是以单个乐音作为情感之声音的审美特质为起点;但不同于赫尔德的是,福克尔认识到,在和声上有序的调性体系中,一种更为确定、更加丰富、更具差异性的音乐情感表现有着多种不同的条件。在赫尔德那里被对立起来的要素,在福克尔这里得到了调解。他将调性关系的和声规范称为"音乐逻辑",因为正是通过这些规范,诉诸知觉的符号被纳入彼此之间的"真正"关系(即,对应于事物之本质的关系)中,类似指称事物的符号和概念在语言中被处理的方式。和声是音乐表现"真理和确定性"的"先决条件"。②

路德维希·蒂克曾在哥廷根听过福克尔的讲座,他在1799年《关于艺术的遐想》中对于现代器乐音乐的效果所发表的言论,首先是对福克尔一个论点的反思,即,在音乐中存在着一种隐藏的逻辑,

① Johann Nikolaus Forkel,《音乐通史》(*Allgemeine Geschichte der Musik*,Leipzig,1788;reprint,Graz,1967,第一卷,第 24 页)。
② 同上,第 26 页。

渗透于并规范着情感的有声表现。"再次发生的情况是,我们无须经由语词那乏味的弯路便可思考各种思想;在此,情感、幻想和思想的力量合而为一。"①然而,在蒂克那篇言辞狂热的文章《乐音》中,思想的语言与乐音的语言之间的关系以一种不同的角度呈现出来:在这两种语言中,不可言说的东西——无法通过语词或乐音直接得到理解——恰恰是真正且最终要表达的意义;或许乐音最接近无法理解的东西,虽然也存在不足。"人通常为具备以下能力而感到自豪:将一种体系用语词进行表述和引申,以通用的语言将那些在他看来最纯熟、最大胆的思想记录下来。但是……伟大的人十分透彻地明白,他内心最深处的思想不过是件工具,他的理性及其得出的结论依然依赖于本质,这本质即是他自己,他此生永远无法彻底理解这本质。因此,他是通过乐器的声音还是所谓的思想来思考,这难道不是无关紧要的吗?无论在哪种情况下,他都充其量只能小打小闹、触及皮毛;而音乐,作为两种语言中更为晦涩、更为精细的一种,往往比另一种语言更能够让他心满意足。"②蒂克所沉思的那种无法言说的东西既非情感亦非思想,而是某种实质性的东西,超越了我们的范畴体系所强加的这些差异。思想与情感的关系,在蒂克那里被置入音乐逻辑的概念(情感的音乐表现的"真理和确定性"),而对于蒂克而言,这一关系化解为形而上学。

相应地,如果说浪漫主义美学——在器乐音乐中看到了"纯粹、绝对的音乐"——对于之前的音乐逻辑观念具有一定的破坏性,那么从另一方面来说它提出了另一种不同的音乐逻辑概念。弗里德里希·施莱格尔在1797—1801年间写道:"一切纯粹的音乐必须是(诉诸思想的)哲学的和器乐的音乐。"③其《雅典娜神殿》的一则断片中有一段话,可作为对以上这句简洁言论的阐发:"对于有些人而言,音乐家谈论其作品中的思想这一行为显得奇怪且愚蠢……然而,但凡

① Wilhelm Heinrich Wackenroder,《著述与书信集》,第250页。
② 同上,第248页。
③ Friedrich Schlegel,〈特性与批评第一辑〉,第254页。

理解一切艺术门类和科学领域之间具有类同关系的人,至少不会从自然性这一毫无见地的视角来看待这一问题,因为该视角认为音乐不过是情感的语言;这样的人也不会认为一切纯粹的器乐音乐自身不可能具有某种通往哲学的倾向。纯粹的器乐音乐难道不是必须自行创造属于自己的文本吗? 其主题难道不是像哲学观念的沉思对象那样得到发展、证实、变化、对照吗?"① 由于施莱格尔将器乐音乐从共同的情感文化领域移至某种崇高的抽象层面(其意义源自孤独的审美观照),他不再能够在福克尔的"和声"概念(作为音乐情感表现的组成要素)中寻得作为自律性音乐审美依据的音乐"逻辑":器乐音乐的理论在其合法化的美学立场中强调的是旋律上的逻辑,而非和声上的逻辑。

在音乐的实际情况中,和声结构与旋律结构密不可分:获得解放的器乐音乐被构建为有声的话语,是经由一种同时取决于主题与和声的逻辑,两者的运作合而为一。形式的现代概念在 1700 年左右兴起于歌剧咏叹调、康塔塔,尤其是器乐协奏曲,这一概念同时建基于和声调性原则和主题原则,前者作为音乐的一般要素勾勒出作品的大体轮廓,后者作为音乐的特定要素推动乐曲的发展。调性布局与主题过程是一种能够在审美上独立存在的音乐形式的组成要素,这种形式无须借助外在的文本或功能,是一个宏观的、有层次差别而又连续不断、具有内聚性的过程。形式的封闭性与作品的自律性密切关联,相互依赖。

因此,例如安东尼奥·维瓦尔第的一个协奏曲乐章建基于一段利都奈罗,这段利都奈罗的功能不再是作为乐曲的框架,而是作为一个主题(约翰·马泰松在 1739 年将之比作法律论证中的命题[propositio])。② 利都奈罗被移至不同的调性,以及在利都奈罗稳定的调性区域之间各个插段的转调发展,共同构成了一个以和声布局为基

① Friedrich Schlegel,《特性与批评第一辑》,第 254 页。
② Johann Mattheson,《完美的乐正》,第 235—236 页。

础的形式框架：这个框架使当时常见的音乐与建筑之间的类比显得不无道理。另一方面，主题的某些部分可以被分离、被变形、被重组，由此开始出现后来在海顿和贝多芬作品中作为主题动机运作的过程，这一过程成为音乐话语逻辑的缩影。主题的呈示或再现与动机运作之间的差别密切关联着形式的调性基础，因为主题的完整收尾与调性的完满收束之间彼此关联，恰如动机发展与转调之间彼此相关。（与此同时，我们不应忽视，与维瓦尔第音乐中体现出的"逻辑"同时存在且同等重要的是器乐音乐的旧有依据，例如炫技展示，或是对标题性内容的音画式再现。）

施莱格尔的箴言不过是一时闪现的某种预示。直到半个世纪之后，在爱德华·汉斯立克的《论音乐的美》中，形式与主题这两个概念才不仅成为形式研究的中心，而且步入音乐美学的中心；汉斯立克的美学完全是一种绝对音乐的美学。（在汉斯立克看来，文本可以互换，标题内容无关紧要。）汉斯立克对浪漫主义的器乐音乐形而上学的沿袭体现在，他宣称器乐音乐是"真正的"音乐，并进一步强化了蒂克的立场——让器乐音乐远离声乐音乐的情感表现——将之发展为针对"业已衰落的情感美学"的论辩；然而，1854年处于一个随着黑格尔主义热潮的衰落而在哲学上逐渐冷静下来的时期，①此时，19世纪初美学中的那些形而上的实质内涵已然过时。在"音乐的诸种神奇"面前心怀"虔敬"，让位于一种坚持科学态度的干冷的经验主义。据汉斯立克所言，音乐的本质应当在那些"只为音乐所特有的"方面去寻找：不是在音乐与其他艺术门类共有的"诗意"中，而是在音乐区别于其他艺术的鸣响形式中。

然而，我们应当注意，不要急于对汉斯立克的观点进行阐释。表面上的弯路实为最直接的通途。倘若我们想认真领会汉斯立克的观点究竟何意，他所要解决的问题究竟是什么，就必须将他这位易于理解的著述者与黑格尔这位难以理解的哲学家相联系。"至于要问，这

① 1854年即《论音乐的美》初版问世的年份。——中译者注

些材料用来表达什么呢？回答是：乐思。一个完整无遗地表现出来的乐思已是独立的美，本身就是目的，而不是什么用来表现情感和思想的手段或材料。音乐的内容就是乐音的运动形式。"①汉斯立克这句被引用到泛滥的著名论断——音乐的形式决定其内容——并非一个自身能够得到完全理解的论点，而是一则悖论，唯有通过重构它所产生的论辩语境才能予以理解。若是将这一辩证性观点化约为"音乐仅为形式而别无其他"这种无足轻重的肤浅见解，则是糟糕透顶的简单化解释。（然而，从汉斯立克这一论点的极高引用率来看，该论点的成功似乎恰恰建基于以下事实：人们可以简单庸常的方式理解它，同时又可以拿它的悖论式表述招摇过市。）在 1850 年左右的历史语境中，汉斯立克的学说暗示了他接触过黑格尔主义这一在 19 世纪 30、40 年代占据主导的哲学理论。（确切而言，他所接触的是已然进入知识分子通用话语的那种黑格尔主义，而非黑格尔本人的著述文本。）黑格尔将美界定为"理念的感性显现"（sinnliches Scheinen der Idee）。（"Scheinen"在此既有"显现"之意，也表示新柏拉图主义思想传统中的"照耀"。）汉斯立克采纳了黑格尔关于理念与显现之间的区别，为的是界定音乐中的美，即他这本专著所探究的主题；但不同于黑格尔的是，他并未断言鸣响的声音现象是显现，"思想和情感"是理念或者说是内容（如黑格尔所言），而是在只为音乐所特有的方面寻求理念或内容。然而，对于在音乐材料中显现为"乐思"的"理念"，汉斯立克称其为"形式"。因此，在他的美学思想中，形式并非显示在外的形式，而是事物之本质的形式：即古代学说中的术语——"内在形式"，沙夫茨伯里［Shaftesbury］将之引入现代美学。那么，"乐音的运动形式"应当作为"内容"，这一论断意味着鸣响的声音形式——声学上的基础——代表的是现象要素，而形式是满载内容的理想要素。在汉斯立克看来，形式不是外在的，而是内部的，因而在这个意义上是"内容"（即黑格尔意义上的内容，在此用这个词只是为了突出

① Eduard Hanslick,《论音乐的美》，第 32 页。

论辩上的对比)。"以乐音组成的'形式'……是由内而外显现自身的内在精神。"①"所谓作曲,就是精神用能够接受精神的材料[geistesfähigem Material]进行工作。"②这并不意味着汉斯立克与传统的认知一样,认为音乐形式即是精神,恰恰相反,他认为音乐中的精神就是形式。汉斯立克形式观念的决定性条件是黑格尔关于内容的概念(被反转至其对立面),而非音乐理论的传统。另一方面,汉斯立克的音乐形式概念暗示着在浪漫主义的绝对音乐观念中彼此关联的两个要素:形式是音乐所独有的,脱离音乐之外的制约因素,因而在这个方面是"绝对的";然而,正因如此,它不仅是外在显现的形式,而且是精神,是本质性的形式,是由内而外创造而成的形式。

汉斯立克以主题为例。"任何作品中独立的、从审美角度看不可再分割的完整乐思,那就是主题。某些我们认为凡是音乐都该具有的原始特性,一定也在主题上,即音乐的微观世界里出现。……什么可以叫做内容呢?是否就是乐音本身?当然是的,这些乐音已经具有形式。什么是形式呢?也就是乐音本身,——可是这些乐音是已经充实的形式。"③主题是汉斯立克所说的"形式"的范型,因为主题既是由多个部分组成的一个整体,同时也是一个整体的组成部分,由此表明,形式必须被视为"实现"[energeia]④,即这样一种过程:材料形成意义的聚合体,这个聚合体反过来又是另一个更具综合性的意义聚合体的材料。从这种主题概念中产生了主题过程作为"沉思"或"观念系列"[sequence of ideas](弗里德里希·施莱格尔语)这一看法,它代表了19世纪音乐形式的典型和缩影。

汉斯立克经过调整的音乐形式观念将音乐形式视为本质性的形式而非外显的形式,这种观念与一种关于音乐的语言特征的观念密

① Eduard Hanslick,《论音乐的美》,第34页。
② 同上,第35页。
③ 同上,第99—100页。
④ "Energeia"是亚里士多德所创用的一个哲学术语,由"en"(内在)与"ergon"(工作、功绩、功能)结合而成,本义为"在工作中",表示实现目的的活动过程,与"Entelecheia"(表示已达到目的的状态)相对。——中译者注

切联系，后者从实质上有别于福克尔的"调性语言"观念。"音乐也有意义和推论，但这是音乐的意义和推论；音乐是一种可以说出和可以理解的语言，但这种语言无法翻译。我们也会谈论音乐作品中的'思想'，这一事实包含着深刻的意义，而且，正如在语言中一样，熟练的判断力在这里也很容易区别真正的思想与空洞的陈词滥调。"①与福克尔一样，汉斯立克也认为音乐逻辑（"意义和推论"）可与语言类比。但他所考虑的不是音乐的"情感声音"在和声上的规范和差异——"业已衰落的情感美学"是他所憎恶的；他所思索的是一种"音乐内部"的逻辑。

然而，汉斯立克似乎是从威廉·冯·洪堡那里获得关于语言的"精神"这一观念，即精神在语言的"形式"中显现自身。（他引用的不是洪堡而是雅各布·格林，②而格林与洪堡持有共同的语言学理论前提。）根据洪堡的理论——并且用汉斯立克的方式表述，因其表述方式非常接近洪堡自己的说法——语言是"精神用能够接受精神的材料进行工作"。对于预示了语言（被视为精神的活动）之运行路径的那种内在结构，洪堡称之为"语言的形式"。"在精神的这种劳作之内——将清晰表述的声音提升为思想的表达，这种一贯且统一的活动，当它在其语境中得到尽可能完整的表达和系统性的再现时，便构成了语言的形式"。语言并不显现为仅仅是思想和情感的"外衣"（如福克尔所秉持的那种旧有的语言理论），而是显现为精神的活动，这种活动并不仅仅进行确切的阐述，而且不断构成形式。"（语言）自身并非一种功能（ergon），而是一种活动（energeia）。因而其真正的定义只能是一种起源意义上的定义。也就是说，它是精神永无止境的反复劳作，由此让清晰表述的声音有能力表达思想。"③虽然洪堡谈

① Eduard Hanslick，《论音乐的美》，第 35 页。
② 同上，第 87 页。
③ Wilhelm von Humboldt，〈论人类语言的多样性及其对人类精神发展的影响〉（Über die Verschiedenheit des menschlichen Sprachbaues und ihren Einfluss auf die geistige Entwicklung des Menschengeschlechts，见 Werke，ed. Andreas Flitner and Klaus Giel，Stuttgart，1963，第三卷，第 419—420 页）。

论的是作为整体的某种语言的"内在形式",而汉斯立克讨论的是具体、个别的音乐作品,但这一差别并不影响相关范畴的对应(在洪堡的理论中,这些范畴对于语言细节层面上的"精神的劳作"同样奏效),这一对应让汉斯立克既可以将音乐指称为一种语言,同时又无需回归于"音乐是情感的语言"这一旧有学说。如果语言并不仅仅是"外衣",而是"内在形式",是"清晰表述的声音"中的"精神的劳作",那么音乐——其中"以乐音组成的'形式'……是由内而外显现自身的内在精神"——可以在近乎非比喻性的意义上被指称为一种语言。相应地,洪堡的语言哲学是汉斯立克中心论点(音乐的形式即"精神",亦即黑格尔意义上的"内容")的根本准则之一,在该准则下,要将音乐指定为"理念的感性显现",指定为具有属于音乐的美,已无需在形式之外(如在情感中)寻找内容。唯有在以上论及的三重背景下——绝对音乐的浪漫主义形而上学,洪堡的语言学理论,黑格尔关于本质与表象的辩证思想——汉斯立克关于"形式"这个看似十分经验性的范畴的理论,才逐渐成形和丰满起来。

索伦·克尔恺郭尔的美学其实是一种"反美学",他实际上并不否认音乐的语言特征(这是自律性器乐音乐的审美依据),但认为这一特征正在瓦解坍塌。在一番极具辩证复杂性的论证中,克尔恺郭尔先是沿用绝对音乐理论的基本主旨,短暂地看似表示赞同之后,又出人意料地将之摒弃,任其瓦解。同时,"音乐是基督教时代的典型艺术"这一浪漫主义观念也有所衰落,"神圣艺术"将自身扭曲为一种"魔鬼的"艺术。

"但一种由精神所决定的媒介实质上即是语言;那么音乐既然由精神所决定,便有理由被称作语言。"① 被代表的与在场的之间的区

① Søren Kierkegaard,《非此即彼——生活的一个片断》(*Either/Or: A Fragment of Life*, trans. David F. Swenson and Lillian Marvin Swenson, Garden City, 1959; reprint, Princeton, 1971),第 53 页。[本书中出自该著作的中译文参考封宗信等中译本,中国工人出版社,1997 年,以及京不特中译本,中国社会科学出版社,2009 年。——中译者注]

别,意义与其媒介之间的区别,是一种语言的构成要素,似乎也重现于音乐中。"在语言中,感官性的东西被贬低为不过是一种工具,而且不断被否定。……音乐同样如此:真正值得听的音乐,是那些不断从感官性中解脱出来的音乐。"①然而,音乐是一种层次较低的语言,因其所言说或吃力表达的内容具有不确定性。"音乐总是以直接的方式表达直接的东西;也正是因此,音乐最先与语言相关,也最后与语言相关。"②"最先"是因为一种回到起源的语言最终归结于感叹声,而"感叹也是音乐性的";"最后"是因为一种抒情诗意的语言最终抵达这样一个阶段:"最终音乐性发展到如此强烈的地步,以至于语言停止,一切都变成了音乐。"③但"直接性",即音乐的媒介,在克尔恺郭尔看来是靠不住的,正如在黑格尔那里也是如此;没有语词文本的音乐迷失其中的那种"不确定性"(作为"对无限的暗示")绝非是一种优点,而是缺陷。"直接性其实是不确定性,因此语言无法把握它;但它的不确定性并非它的完美性,而是其欠缺之处。"④绝对音乐的确是一种语言,但这种语言处于文字语言之下,而非之上。"这就是为什么我从来对那自以为不需要语词的崇高的音乐没有好感,在这一点上或许连专家们都会同意我的看法。通常这种音乐自认为高于语词,但它实际上次于语词。"⑤

克尔恺郭尔将音乐所表现的"直接的东西"称为"感官直接性"。(这个表达并不是指感知意义上的"感官"——"真正的"音乐"不断从中解脱出来"——而是指"肉欲-性爱的天赋",在克尔恺郭尔看来,它的范型是莫扎特的《唐·乔瓦尼》。)⑥然而,在基督教的法则之下,感官性显现为处在精神之外的东西;而且由于被排斥在外,它是"魔鬼的"。⑦ 但

① 同上,第 54 页。
② 同上,第 56 页。
③ 同上,第 55 页。
④ 同上,第 56 页。
⑤ 同上。
⑥ Søren Kierkegaard,《非此即彼——生活的一个片断》,第 52 页。
⑦ 同上,第 57 页。

是被精神否定的东西——克尔恺郭尔在此沿用了黑格尔的"决定性否定"——是"由精神所决定的"。如果说精神的决定性保证了音乐的语言特征,那么音乐只能作为对语言的否定而成其为语言。(作为感叹,它"尚未"是音乐;作为抒情性溶解为声音魔力这一状态,它已"不再"是音乐。)

音乐,尤其是器乐音乐,是一种语言之上的语言——克尔恺郭尔从哲学上所摧毁的这一论点在一个世纪之后由泰奥多尔·阿多诺从哲学上予以重建。前者这样做是出于隐秘的神学动因,后者这样做则带有明显的神学思想,虽然这种神学与其说被"信奉"不如说是被"唤起"。"与表达某种意义的语言相对,音乐是一种全然不同的语言。音乐这种语言包含有神学的维度。它所言说的东西既被揭示同时也被隐藏。它的理念是上帝之名的形式。它是人类在试图呼唤上帝之名(虽然永远徒劳无功),而非传达意义。"①音乐"指向真正的语言,是指那种内容在其中变得显而易见的语言,但其代价是丧失了清晰明确性,这种清晰明确只能交给那些'有意义的'语言。"②然而,犹太教神学的语言——阿多诺借自瓦尔特·本雅明的诗学和语言学理论——可以与一种辩证-形而上神学互换,而不会丧失应有的意义。在这后一种神学中可以隐约听到浪漫主义音乐美学的回响,只是曾经狂热的"对无限的暗示"被一种对以下事实的失望之情所抑制:人们只能止步于暗示,而无法更进一步。"'有意义的'语言想用一种经过中介的方式来表达绝对,而绝对却会在每一种具体的意向中溜走,将这每一种意向抛在身后,因为它们都是有限的。音乐直接企及绝对,但在企及的同时却又变得晦暗,就像过于强烈的光线会刺眼眩目,让眼睛无法看到彻底可见的东西。"③

① Theodor W. Adorno,〈论音乐与语言的一则断片〉(Fragment über Musik und Sprache,见 *Quasi una Fantasia*, Frankfurt am Main, 1963,第 11 页)。[这篇文章的中译文同时参考了英译本 *Quasi una Fantasia*, *Essays on Modern Music*, trans. Rodney Livingstone, Verso, 1992——中译者注]

② 同上,第 11—12 页。

③ Theodor W. Adorno,〈论音乐与语言的一则断片〉,第 14 页。

阿多诺为了以一种不大具有比喻色彩的方式看待绝对音乐(他视之为语言之上的语言),并为此提出一种哲学理解,他援引了两个概念,一个是"音乐独特性的超越",另一个是"间歇性意向"。"每一种音乐现象都指向其自身之外,它会让我们想到什么,与什么东西构成对比,或是引发我们的期待。这种音乐独特性的超越,总括而言即是'内容':即音乐中所发生的事情。"[1]这一理论表述悬而未决,并未完全遮蔽"超越"一词模棱两可的用法:它既可以指一种内在的形式特征,也可以指一种外在特征。音乐的细节"指向自身之外"意味着乐音和动机不单是声音现象,而且通过其所处的上下文而构成音乐,而这不等同于音乐的"意义""指向"其结构"之外"。"间歇性意向"[2]这一概念是指,如果有一种音乐既力图回避纯粹结构要素的往复劳作,也试图避免对音乐之外标题内容的依赖,那么这种音乐的语义性元素可能既不在场,也不会汇入一种普遍存在的"层次"(用罗曼·英伽登的术语来说),而是会零星地"突然爆发"。但阿多诺信任转瞬即逝的直觉(如某些时刻的音乐灵感),却不信任"因衰败的社会实践而腐朽的器乐化的语言"。

[1] Theodor W. Adorno,〈论音乐与语言的一则断片〉,第16页。
[2] 同上,第11页。

第八章　论三种音乐文化

1850年7月15日,汉斯·冯·彪罗在写给母亲的书信中谈及柏林宫廷的音乐风尚:"迈耶贝尔立刻建议我演奏一首歌剧改编幻想曲,因为只有这些广为人知的意大利歌剧旋律才能得到皇后和宫廷的恩准。唯有在皇帝面前我才敢演奏自己喜欢的音乐,甚至是巴赫和贝多芬的作品。"①然而,皇帝的趣味似乎反映的是几十年前已在资产阶级中间获得接受的音乐趣味。罗伯特·舒曼在其《拉罗大师、弗罗列斯坦、约瑟比乌斯的思想与诗歌》(1833)中评论道:"在柏林,人们正在开始珍视巴赫和贝多芬的音乐,这一事实在我看来不足为奇。"②

"巴赫与贝多芬"这一组合定式对观念史产生的深远影响,舒曼当时应该预料不到。这一组合不同于诸如"巴赫与亨德尔"或"海顿、莫扎特与贝多芬"等说法,原因在于"巴赫与贝多芬"建基于历史-哲

① Hans von Bülow,《书信选》(*Ausgewählte Briefe*, ed. Marie von Bülow, Leipzig, 1919),第36页。
② Robert Schumann,《论音乐与音乐家文选》(*Gesammelte Schriften über Musik und Musiker*, ed. Heinrich Simon, Leipzig, n. d)第一卷,第36页。

学上的考量,而非历史-风格上的依据。首先,它反映了要求最高的经典钢琴曲目文献(但同时又忽视了巴赫在声乐音乐领域所扮演的重要角色):巴赫的《平均律键盘曲集》,贝多芬从 Op. 2 至 Op. 111 的钢琴奏鸣曲——即如后来在英国普遍所说的"48 首"与"32·首"。① 然而,更重要的是,巴赫与贝多芬,跃居其他一切作曲家之上,代表了伟大音乐的传统,舒曼在为《新音乐杂志》所撰写的宣言《1835 年的新年祝词》里正是从这一传统中寻求支持,为的是"与近来的非艺术倾向进行斗争","为充满诗意的新时代做好准备"。② "目前仍缺少一份为'尚未到来的音乐'而创办的杂志,"舒曼在创办这样一份期刊之前如是写道。"那位晚年、目盲的托马斯学校领唱,或是那位在维也纳安息的、失聪的乐长,唯有像他们这样的人才适合担任这份杂志的编辑。"③ E. T. A. 霍夫曼宣称器乐音乐是"精神世界",而巴赫和贝多芬被赞颂为这一世界的统治者;他们二人的共性之处则是路德维希·蒂克视为"纯粹的绝对音乐"之本质的"诗意"。"当然,我若是想到最高级的音乐,如巴赫和贝多芬在一部部作品中给予我们的那些音乐;我若是谈及艺术家所揭示的那些罕见的心境;我若是要求艺术家的每一部作品都向着艺术的精神世界迈进一步;总而言之,我若是要求诗意的深度与新奇比比皆是,上至整体,下至局部,无所不在:那么我将经历漫长的寻觅,我所提及的那些作品中的任何一部,或者是当下问世的大多数作品,都无法让我满足。"④ 唯有在凤毛麟角的少数作品中,"充满诗意的新时代"才宣告出现。但舒曼将历史哲学三分法建构完整:晚近的过去腐朽衰落(即"中庸之道"[juste-milieu]的时代),与之形成对比的是一个艺术的黄金时代,当下境况标志着这个黄金时代的回归,其中所包含的辩证思想在于,当下作为一个"充满诗意的新时代",肩负着在伟大过去的诸种不同倾向之间予以调解

① Robert Schumann,《论音乐与音乐家文选》,第一卷,第 113 页;第三卷,第 153 页。
② 同上,第一卷,第 50 页。
③ 同上,第一卷,第 44 页。
④ 同上,第二卷,第 136 页。

的重任——在巴赫的深邃智性与贝多芬的超拔崇高之间进行调解。"巴赫的钻研挖掘无比深邃,甚至矿工的照明灯在这样的深度都要熄灭;贝多芬以他那巨人般的拳头直冲云霄;而如今的时代所竭力尝试的,是在这样的高度与深度之间予以调和——对于所有这一切,艺术家都心知肚明。"① 传统,虽然显得过于强势,但并非拥有最终的裁决。

 里夏德·瓦格纳赋予巴赫与贝多芬的组合以民族主义的色彩。贝多芬的交响曲自《第九交响曲》最早引发的热潮以来就一直是音乐艺术本身的缩影,而巴赫,这位"可悲时代"的"德意志精神"的代表,在瓦格纳的文章《何为德意志?》中被置于与贝多芬比肩的地位(此文发表于1878年,但主体部分在1865年已写就)。② 由此,从"巴赫与贝多芬"这一最初作为键盘音乐经典的组合定式,演变出了"德意志音乐的神话",阿诺尔德·勋伯格在1923年依然信奉这一神话,他宣称十二音体系的发现确保了德意志音乐在当下时代的最高地位。(勋伯格将自己视为巴赫和贝多芬的传人。)

 在一个取代衰落时代的"充满诗意的新时代"中,过去的不同倾向,即巴赫沉思冥想的深刻性与贝多芬的普罗米修斯式的崇高性,完全可能彼此渗透,相互贯通——舒曼的这一乌托邦观念在19世纪后期和20世纪以多种不同面貌数度出现,也就是说,关于哪位作曲家注定代表了这个"充满诗意的新时代",出现了多种不同的看法。无论人们在其丰富多彩的历史-哲学构想中提出何等多样的三分法(例如,彪罗主张"巴赫、贝多芬与勃拉姆斯",尼采提名"巴赫、贝多芬与瓦格纳",奥古斯特·哈尔姆倾向于"巴赫、贝多芬与布鲁克纳"),音乐中的德意志时代这一观念始终潜藏于背景之上,而且人们始终是以"纯粹的绝对音乐"之名而提出一组作曲家,意在为某种音乐历史哲学提供依据。(如前所述,尼采将瓦格纳的乐剧看作是叔本华形而

① Robert Schumann,《论音乐与音乐家文选》,第二卷,第44页。
② Richard Wagner,《瓦格纳文集》,第十卷,第47—48页。

上意义上的"绝对音乐"。）

尼采在1871年问世的《悲剧从音乐精神中诞生》中写道："一种力量已经从德国精神的酒神根基中兴起，这力量既然与苏格拉底文化的原初条件毫无共同之处，"——这里的"苏格拉底文化"是指与酒神文化相对的理性主义文化——"便既不能由之说明，也不能由之辩护，反而让这种文化感到莫名其妙或极端敌对——这就是德国音乐，尤其是从巴赫到贝多芬、从贝多芬到瓦格纳的伟大光辉历程。"①这样的民族主义情怀在尼采的其他著述中几乎不会出现，这种情怀源自瓦格纳，"从巴赫到贝多芬"的定式也源于瓦格纳。甚至是三分法在实践中的实质内涵也可在瓦格纳的理论中找到，因为伟大音乐的传统从巴赫经过贝多芬延伸至瓦格纳这一思想在作曲技术和审美上的对应关联即是"无终旋律"原则。在19世纪70年代，瓦格纳曾聆听过李斯特以及后来的约瑟夫·鲁宾斯坦为他演奏巴赫的前奏曲与赋格，他多次在聆听之后谈到："无终旋律在《平均律键盘曲集》中已然成形。"②在瓦格纳创用"无终旋律"一词的文章《未来的音乐》中，③瓦格纳不是在自己的乐剧而是在贝多芬的交响曲中首先看到了"无终旋律"这一原则的显现。《"英雄"交响曲》第一乐章"无异于单独一个具有完美内聚性的旋律"。④

瓦格纳在器乐音乐中发现了"无终旋律"的前身，这一点不应让我们感到困惑，因为在乐剧中，管弦乐队才是"无终旋律"的主要承载者。我们甚至可以通过澄清对"无终旋律"的一种普遍误解并重建这一术语的本义，来增强绝对音乐观念与"无终旋律"原则之间的联系，

① Friedrich Nietzsche,《悲剧从音乐精神中诞生与瓦格纳事件》(*The Birth of Tragedy and The Case of Wagner*, trans. Walter Kaufmann, New York, 1967)，第119页。
[本书中所有出自该著作的中译文参考周国平中译本《悲剧的诞生》，译林出版社，2014年——中译者注]

② Martin Geck,〈巴赫与特里斯坦——源自乌托邦精神的音乐〉(Bach und Tristan—Musik aus dem Geist der Utopie, 见 *Bach-Interpretationen*, ed. Martin Geck, Göttingen, 1969,第191页）。

③ Richard Wagner,《瓦格纳文集》，第七卷，第130页。

④ 同上，第127页。

而这并非武断的猜测。这种误解认为,"无终旋律"的"无终"在于避免或省略终止式和乐句间的停顿。而在瓦格纳看来,当音乐中的每个音都雄辩动人且富有表现力时,这音乐便具有"旋律性"。与"无终旋律"相对的是"狭隘的旋律",这后一种旋律中,旋律要素一再被打断,为那些空洞无意义的程式腾出空间;"无终旋律"则始终具有真正意义上的"旋律性",不会被那些陈词滥调、填充材料、空洞姿态所中断。(避免终止式不是"无终旋律"原则的本质,而是该原则的后果之一,因为终止式就属于"程式",因而不具有瓦格纳意义上的"旋律性"。)

相应地,"无终旋律"原则依赖于以下审美前提:用汉斯立克的话说,在音乐这样一种"语言"中,"熟练的判断力在这里也很容易区别真正的思想与空洞的陈词滥调"。[①] 但是,被汉斯立克赋予了语言特征的那种音乐是"纯粹的绝对音乐",这音乐唯有通过作为一种"音乐的语言",才获得作为自律性艺术的审美合法性。

在瓦格纳的音乐历史哲学中,是贝多芬将器乐音乐的语言能力发展到一个关键的地步,使得音乐表现不再局限于抽象的情感表达,而实现了具有个性的确定性;虽然这种确定性最终在《第九交响曲》中要求语词的出现,它已变得具有内在的矛盾性,是一种无谓的确定性,一种没有客体对象的个性化的表现。[②] (瓦格纳在1851年的《歌剧与戏剧》中将音乐具有个性的确定的语言能力完全归于贝多芬的音乐,但到了19世纪70年代,他也承认巴赫在器乐音乐语言特征的发展过程中具有重要地位,我们可以从他论及巴赫音乐中"无终旋律"的言论看到这一点。)

瓦格纳虽然转而采纳叔本华的音乐形而上学这一绝对音乐理论,但他并未明确反对以下论点:器乐音乐的语言能力要求通过语词和舞台呈现过程而获得"拯救",从而摆脱言说特定的内容却采用无

① Eduard Hanslick,《论音乐的美》,第35页。
② Richard Wagner,《瓦格纳文集》,第七卷,第130页。

法理解的形式这一困境。不过他对该论点进行了剧烈的变动。毕竟,如果说乐剧中的乐队旋律表现了动作和语词的本质和内在特质,因而代表了戏剧语言背后的语言,那么这无异于证明,器乐音乐那"未经拯救"的语言是作为形而上学之工具的那种音乐的"真正"语言。(语词的语言从未接近音乐所表现的东西,而不过是用"表象世界"的诸种范畴来反映音乐所表现的东西。)然而,这并不排除以下可能性:根据瓦格纳的观点,音乐的语言(叔本华的"意志"用这种语言来言说)依赖语词语言这一经验上的关联因素,才能成为形而上学的有效工具论(organon)。换言之:语词文本和舞台呈现过程或许只是经由音乐的精神而通往形而上沉思的桥梁,但不应否认这些桥梁存在的必要性,即便有人可能会坚持过河拆桥。另一方面,虽说通过绝对音乐而实现形而上的擢升不可缺少经验上的关联因素(瓦格纳在其公开信《论弗朗茨·李斯特的交响诗》中将这一点列为先决条件),但这并不影响他承认,形而上的音乐(超越语词而具有最终决定权)就是绝对音乐。他做出这一主要让步的动因是对叔本华思想的采纳和创作《特里斯坦》时的切身经验。因此,始终雄辩而有意义的"无终旋律"这一观念就有倾向性地成为体现绝对音乐美学的例证,但这里的绝对音乐美学无关汉斯立克所说的那种现象,而关乎叔本华意在阐发的那种理念(所谓"有倾向性",是指"无终旋律"指向的是作为乐剧实质而非伴奏的乐队旋律)。

 尼采意识到,乐剧在潜在本质上是绝对音乐,而恩斯特·布洛赫则谈及布鲁克纳"对瓦格纳的纯化",认为他以瓦格纳式的乐队旋律这种音乐语言恢复了被瓦格纳宣称已死的交响曲。"近来,奥古斯特·哈尔姆成为布鲁克纳创作能力和艺术地位的忠实诠释者。他表明,布鲁克纳提供了贝多芬无法提供的东西;在贝多芬的音乐中,歌唱的要素失落于巨大的拱形中,失落于充满能量的动机和大规模控制的力量中。由于布鲁克纳已实现这一点,那么诗意因素的不纯粹刺激就变成永远的多余因素;实际上,这位大师所取得的成就是分开了瓦格纳风格的得与失——所得是具有'言说'能力的音乐,所失是

标题内容或乐剧所体现的说教的代价——由此将音乐重建为现实，重建为形式与内容的同一，重建为通向浩瀚汪洋之路，而非通向诗歌之路。"①在瓦格纳的历史神话中，交响曲显现为"未经拯救"的乐剧，而哈尔姆和布洛赫以与瓦格纳对立但同样强烈的立场，将乐剧描述为不过是"说教的代价"：是尚未得到解放的交响曲。瓦格纳重拾贝多芬交响曲中音乐的语言力量，将之用于乐剧，而布鲁克纳则吸收了乐剧的音乐语言，将之用于交响曲。提出"巴赫、贝多芬与布鲁克纳"这一组合，就是否定尼采的"巴赫、贝多芬与瓦格纳"。

　　布洛赫曾求教、引用和转述的奥古斯特·哈尔姆，在其最著名的著作中谈论"两种音乐文化"(1913)，认为这两种文化的代表分别是巴赫的赋格和贝多芬的奏鸣曲。但促成此书写作意图的是"第三种音乐文化"，正是通过这一文化，巴赫与贝多芬这对反题才与此书的主旨相关，而非停留在作为一种历史建构的层面。哈尔姆认为，这第三种音乐文化的大致轮廓是在布鲁克纳的交响曲中被勾勒出来：在这大体轮廓中预示了后世作曲家的创作道路（哈尔姆自认为也是这后世作曲家中的一员），又使他们无需将自己视为贬义上的跟风模仿者。"我们期待出现第三种文化，这一文化是本书在前文中已有描述的那两种文化的综合；它是有史以来第一次出现的一种完整全面的音乐文化，而且不再仅仅是多种音乐文化之一，我认为这种文化已然建立，或许已然实现。我在安东·布鲁克纳的交响曲中看到它生根发芽、生机勃勃。"②哈尔姆从爱德华·汉斯立克的美学中得出一种分析技法，将形式和主题的概念纳入一种辩证关系，使之构成一对历史的反题（而汉斯立克则认为这两个概念是绝对音乐的构成性范畴）。哈尔姆认为巴赫的赋格代表了一种"主题的音乐文化"，贝多芬的奏鸣曲代表的则是一种"形式的音乐文化"，两者构成对比反差。简明而言，在赋格中，形式取决于主题；在奏鸣曲中，主题取决于形式。（有人可能会怀疑，赋

① Ernst Bloch,《乌托邦的精神》(*Geist der Utopie*, Berlin, 1923)，第 89 页。
② August Halm,《论两种音乐文化》，第 253 页。

格是否成其为一种形式,还是仅为一种技法。)"基本上,赋格被一种法则所支配:此即它的主题,主题的个性特点、主题的品质彰显在赋格的形式中……相反,奏鸣曲形式展现的是动作的进程,主要主题及其发展方式为之服务。"① 如果用戏剧理论的术语来表述即是:在赋格中,形式产生于主人公;奏鸣曲中,主人公受制于形式强加给他的"命运"。在哈尔姆所提出的这对反题的观念史背景中,浮现出了18世纪音乐美学"古今之争"的轮廓,即旋律与和声的先后高下之争。因为哈尔姆在巴赫的赋格中所称颂的"主题的音乐文化"无异于旋律的艺术:这种艺术即是让一个旋律建构呈现为一套自足封闭的调性关系体系,其中的层次差异越丰富,整体融合性就越强,哈尔姆通过《平均律键盘曲集》第二册的《B♭小调赋格》的主题证明了这一点。② 同理,贝多芬所建立的"形式的音乐文化"主要是"和声简洁性"的艺术:在贝多芬的音乐中,③某个调性的进入代表了一个"事件",该事件产生了扣人心弦、势不可当的诸种后果,而在巴赫的音乐中,新调性的引入几乎无可觉察,"平静掌控",不让和声予以支持的形式进程易于引起注意。换言之,赋格中的主题是实质性的,而形式"尚未有生命";在奏鸣曲中,"形式的生命"不断发展,而主题常常缺乏实质。

在哈尔姆这本1913年的著作中,他赞扬布鲁克纳这位代表了"第三种音乐文化"的人物,其实隐秘地挑战着当时依然甚嚣尘上、不可侵犯的贝多芬崇拜。"布鲁克纳是巴赫之后第一位拥有伟大风格、技艺炉火纯青的绝对音乐家,他是戏剧性音乐的创造者——这种音乐是乐剧的对立面和征服者。赋格若要得到新音乐精神的滋养,就必须在处理主题的同时保持主题的统一性完好无损,由此创造出对比。"④ 在哈尔姆看来,"戏剧性音乐"是一种由对比所决定的、辩证性、交响性的风格,对比在其中的出现方式使之"变成事件"。⑤ 而且

① August Halm,《论两种音乐文化》,第32页。
② 同上,第207页及之后。
③ 同上,第13页。
④ 同上,第17页。
⑤ 同上,第16页。

布鲁克纳的交响风格不仅仅是乐剧的"对立面",而且是"乐剧的征服者",因其融合了"戏剧性",而非任由戏剧性作为"另一种不同音乐文化"的组成要素与之共存并行,彼此互不关联。

哈尔姆提出并在布鲁克纳的音乐中发现的赋格与奏鸣曲形式的彼此渗透,并不仅仅是技术形式上的糅合(如布鲁克纳《第五交响曲》的末乐章),而且更重要的是,它是奏鸣曲采纳和挪用了赋格中发展的"主题的音乐文化":这一挪用是布鲁克纳全部创作而非单个乐章的典型特征。

然而,至于让"第三种音乐文化"成为可能的条件,哈尔姆却是在瓦格纳所塑造的现代和声中发现的。"布鲁克纳,彻头彻尾的和声专家,在其高度发展的和声中发现了旋律的一个新的目的,一种新的内容。不是为形式服务,不是为某个地位更高的要素服务,而是一种它可以自行创造的东西,它可以借助这个东西获得支持和张力,变得能够驾驭宏大的尺度、宽广的拱形、大胆的曲线。"①哈尔姆论述布鲁克纳的这部著作试图通过分析来证明,布鲁克纳的和声能够为一种跨度宽广的旋律风格提供支持和实质,这一旋律风格通过在长时段、大范围内吸收巴赫的做法,而超越于贝多芬奏鸣曲主题的那种旋律上较为简单初级的风格,同时又不会限制调性创造和承载宏观的交响内聚性的能力,使"形式的各个段落"显而易见。(恩斯特·库尔特后来更为详尽地描述并从审美上梳理了这样一种聆听方式:在巴赫式的旋律中感知到类似瓦格纳和布鲁克纳式旋律的"演进"。库尔特的主要著作,一部关于巴赫的对位法专著,一部关于瓦格纳的和声学专著,一部关于布鲁克纳的形式专著,代表了一整套关于绝对音乐的理论和美学——根据瓦格纳本人的看法,和声是构成"自为存在"的音乐的力量——而这套理论的特点恰恰是将贝多芬排除在外。)

安东·韦伯恩曾在其《交响曲》Op. 21 中寻求赋格与奏鸣曲形式的彼此渗透融合,他在系列讲座《通向新音乐之路》中,将巴赫的传

① August Halm,《安东·布鲁克纳的交响曲》,第 218—219 页。

统(进而回望15、16世纪的尼德兰音乐)与贝多芬的传统(作为古典风格的缩影)共同视为十二音音乐的前史,由此表达了整个"第二维也纳乐派"声称自己所拥有的东西。"所以勋伯格及其乐派所寻求的风格是音乐材料在横向和纵向上一种新的相互交融……这不是尼德兰乐派的卷土重来或再度觉醒,而是通过古典大师的方式重新填充尼德兰乐派的形式,是两者的结合。它自然不是纯粹的多声思维;而是两种思维兼而有之。"①

一方面是巴赫和尼德兰乐派精神下的旋律-复调思维,另一方面是贝多芬奏鸣曲理念中的和声-形式思维,两者可以同时实现,换言之,可以在拥有其中一种"音乐文化"的同时不牺牲或损害另一种"音乐文化"——这是作曲家韦伯恩和布鲁克纳辩护人哈尔姆共同追求的乌托邦理想。(只要唤起贝多芬奏鸣曲精神的古典化形式似乎被强加于20年代的十二音作品,只要和声——用勋伯格的话说——"当时并不在讨论中",就应当允许谈论这样一种乌托邦。)"巴赫与贝多芬"的组合定式,在舒曼看来代表了伟大往昔的遗产,呈现为一个开放性问题的密码,这个问题因终究无解却又无可辩驳,而成为在19世纪和20世纪早期驱动音乐——绝对音乐——发展的重要力量。

① Anton Webern,《通向新音乐之路》(*The Path to New Music*, trans. Leo Black, Bryn Mawr, 1963),第35页。

第九章　音乐中的绝对性观念与标题音乐实践

　　从18世纪至20世纪,关于标题音乐的论争一直持续不息,论点不同,前提各异。不仅辩护者与批判者用以支撑论点的美学原则千差万别,而且"标题音乐"自身的界定及其本质特征也变动不居。标题音乐这一现象并非一成不变,而是随着历史的推进不断变化:变化的不仅是风格的具体细节,即作曲家在音乐上进行音画描绘、特征描述、叙事的作曲手段,而且也包括支撑这一类音乐的基本审美观念(只是相对不那么显而易见)。

　　18世纪晚期,"音画描绘"体裁(即,让一首器乐作品描绘外界自然的某个方面或再现某个场景,由此为该作品注入"内容")被人们以情感美学之名而摒弃或至少是压制:情感美学认为,音乐应当触动心灵。(贝多芬曾经嘲弄海顿《创世记》中的音画描绘,却在《"田园"交响曲》中非但没有否认"描绘",反而为之提供依据,宣称"情感表达"多于风景描绘。这部作品被19世纪的标题音乐作曲家奉为经典。)

　　相反,我们已经提及,浪漫时代的音乐美学将"标题性"(音乐叙事)和"特性"区别于"纯粹诗意性",后者可被理解为绝对音乐的审美观念,但它并不简单地等同于半个世纪之后爱德华·汉斯立克所理

解的音乐上的绝对性（虽然强调蒂克与汉斯立克理论之间的亲缘关系，可以避免产生粗陋的误解，即误认为音乐上的诗意美学致力于音乐的"文学化"）。在不损害、不危及绝对音乐观念的前提下，一种音乐脱离功能、语词文本和特性，同时又将自身提升为"对无限的暗示"，这必然使得在音乐的诗意领域中，可以有主题对象存在的氛围条件，甚至是对主题对象的提示；例如，门德尔松的序曲《美丽的梅露西娜》中——舒曼以浪漫主义的"诗意"观念评论了这部作品——音乐再现的运用并未超出"神奇之境"的范围（E. T. A. 霍夫曼正是在这"神奇之境"中建立了绝对音乐），也就是说，这里的音乐再现并未通过讲述故事、特性描述或音画描绘等迂腐手段而沦于"平庸乏味"[prosaic]，即"诗意"的对立面。

"新德意志乐派"与"形式主义者"关于标题音乐合法性的论争，在 1860 年左右变为一场音乐观念立场的派系之争。这场论争可被视为双方均试图否认对方有权享有"音乐中的精神性"。一方面，弗朗茨·布伦德尔这位代表"新德意志乐派"的理论家认为，现代器乐音乐从情感的"不确定"表现走向"确定"的特性描述和标题内容，由此从"情感"的层面上升至"精神"的层面；另一方面，汉斯立克提出的"只为音乐所特有的"美学则建基于截然相反的理论：在音乐中，精神即形式，形式即精神。音乐形式并非显现为构成某个内容的外壳或容器，而这个内容（作为观念、主题对象或情感）才是音乐的真正本质；相反，音乐形式作为声音的精神构成，其自身即是"本质"，即是"理念"。（在对音乐形式这一概念的诠释过程中，柏拉图-新柏拉图思想关于本质与显现的辩证法，与亚里士多德关于物与形的辩证法，发生了混淆。）倘若如汉斯立克以富于挑战性的悖论所表述的那样，"乐音运动的形式"本身即是"内容"，那么标题内容就不过是对一种能够独立存在的形式进行"音乐以外"的补充（这种形式作为"用能够接受精神的材料进行工作的精神"），而不被视为一种精神"本质"，被托付给音乐的"显现"，使之不沦于空洞无物。

到了 19 世纪晚期和 20 世纪初期，关于标题音乐之优劣利弊的

争论,在不再采用布伦德尔和汉斯立克的论点时,变得含混不清、立场不明,因为各方观点不再清晰肯定。几乎一切标题音乐的辩护者都是瓦格纳的追随者,而瓦格纳自己采纳的是叔本华在1854年提出的美学,但这一美学思想简单来说却是一种绝对音乐美学。

叔本华相信自己在情感的激荡中看到了事物的"真正本质",而音乐对这些情感的表现是依据其"形式",但"没有实质",也就是说,没有客体对象或动因。但以音乐再现的各种情感之所以毫无歪曲地展现其真正的本质,恰恰是因为它们脱离了通常与之交织纠缠的经验性条件。"意志的一切可能的奋起、激发和表现,人的内心中所有被理性一概置于'感触'这一广泛而消极的概念之下的那些过程,都由无穷多的、可能的旋律来表现,但只在形式的普遍性中表现出来,没有实质;总是只根据本质而非表象来表现,仿佛是现象最内在的灵魂,不具肉体。"①以往的看法认为,一首声乐曲中,语词文本表达了整部作品在概念上可以理解的"意义",音乐用"情感的反映"对该意义予以加工。叔本华将这一老生常谈的标准观念转向其对立面:音乐所描绘的情感才代表了整部作品的真实"意义",而诗歌文本或舞台过程,在被置于一首音乐作品"之下"时,始终只是第二位的。概念和舞台的部分是外在要素,情绪和情感是内在要素。"存在于音乐与一切事物真正本质之间的这一深刻关系也可以说明以下情况:当我们听到某种符合某个场景、动作、过程或情境的音乐时,这音乐仿佛为我们揭示出其最深层的意义,显现为对这场景、动作、过程或情境的最准确清晰的注解。同样,当一个人全神贯注于一首交响曲的效果时,他会感觉自己仿佛看到人生百态、世间万象都浮现于眼前;然而,他在反思时,却又无法描述出这音乐与他脑海中的事物之间有任何相似之处。"然而,对于那些强加于器乐音乐聆听之上的各种联想,对于标题音乐的创作样板、标题音乐的解说文本,叔本华认为它们的

① Arthur Schopenhauer,《叔本华全集》,第二卷,第259—260页。这里译作"本质"[essence]的词在原著中是"An-sich"。

界限模糊不清,因为相对于音乐的本质来说,这一切都可被否定性地列为附带要素。"这就是为什么人们可以将一首诗谱写为一支歌,为某个视觉再现配上音乐而成为一出哑剧,或是同时为这两者谱写音乐而形成一部歌剧。人生中这些个别的情景虽配以音乐这种普遍的语言,却绝非以彻底的必然性与音乐相对应或联系;它们与音乐的关系,类似于任意的例子与一般概念的关系。"①叔本华并未从原则上而只是从程度上区分了以下两者:一方面是通过文本或舞台动作来"阐明"音乐,另一方面是想象的涣散,任由一首交响曲促使想象转移至视觉形象;在这两种情况下,处于中心的、以音乐表达的情感借以得到反映的那些印象和概念是第二位的,在原则上也是可以互换的。

　　这让人不由自主地想到爱德华·汉斯立克,他同样将文字性和描绘性的标题内容视为附加在器乐音乐上的"音乐以外"的成分,在审美上"无关紧要",同时又否认了声乐音乐中文本与音乐在本质上的统一性和不可分割性。在世人对汉斯立克思想的常规解读中,通常会严肃看待他对标题音乐的抨击,却将他那些论及声乐音乐的充满怀疑和恶意的文字看作是无足轻重的恶作剧而不以为意——这种解读不过是管窥蠡测,完全缺乏依据。无论承认这一点多么令人不安,史学家都不应否认,无论汉斯立克的理论还是叔本华的学说,在严格的绝对音乐美学中,声乐音乐的唱词文本和标题音乐所依循的创作样板,都被视为"音乐以外"的附属物,在原则上可以互换,音乐的想象可以从中抽身而出,回退于真正的本质性要素。(与之表述类似且同样的严格的对立理论可见于弗朗茨·布伦德尔的观点:不但声乐音乐的唱词而且标题音乐的创作样板都属于"音乐本质自身",属于听者的"审美客体",听者必须心怀这一客体才能参透作品的"意义",因为这意义形成于主体与声音现象之间的互动过程中。)

　　体现瓦格纳对叔本华思想接受的最有意义的文献是瓦格纳1870年为贝多芬诞辰百年所写的专题文章,与此文地位相当的是写

① Arthur Schopenhauer,《叔本华全集》,第 260 页。

于1857年的公开信《论弗朗茨·李斯特的交响诗》,其中有些迟疑地采纳了叔本华的一些根本观念。(尼采对《特里斯坦》作为绝对音乐的颂词,正是以这篇纪念贝多芬的文章为基础。)然而,瓦格纳那个简明扼要的言论——他的"戏剧"无异于"变得可见的音乐行为"①——却最早出现在他1872年所写的文章《论"乐剧"一词》中,此言论否定了1851年《歌剧与戏剧》的论点(音乐是艺术表现的手段,戏剧是目的),而选择了相反的立场,即叔本华的观点:音乐表现本质,语词和舞台表象仅仅反映本质。

瓦格纳虽然将叔本华的音乐形而上学理论学为己用,却为贝多芬的《C♯小调弦乐四重奏》Op. 131草拟了一份文稿,意在"展现我们伟大英雄生命中的一天",但这份文稿绝不应被误认为是"标题内容"或作曲家"传略"。乍一看,它的确像是从生平(或伪生平)角度对音乐进行"解码"。"那长大的序引性柔板乐章是有史以来音乐中最忧郁的表达,我想将之形容为在一天清晨醒来,而'这漫长的一日不会满足哪怕是一个心愿,一个都不会!'但这个乐章同时也是一次忏悔的祈祷,对永恒之善的信仰,祈求上帝的指引。"②这里粗略读来看似是基于外在生平的音乐"说明",实际上却是对"内在"、"理想"生平的勾勒:"理想"指的是瓦格纳并未为解读贝多芬的音乐而重构其人生,而是让自己沉浸于音乐的意义,以参透这样一首关乎"内在"生平的乐曲,因为这"内在"生平无法通过经验性研究而得到理解。瓦格纳坚信,正如从作曲家的生平传记中无法获得关于其作品意义的实质性理解,③在音乐中表现自身的那个"本质"(即经验性"表象"的实质内涵,人们在审美凝神观照中可以获得该内涵)则会充分揭示出作曲家的"内在"生平。在此他用《"英雄"交响曲》及其对拿破仑的题献作为例证。然而,在瓦格纳看来,甚至连这种内在生平,这种对音乐"理想主体"的建构,都不属于"音乐本质自身"。"因此我选择了伟大

① Richard Wagner,《瓦格纳文集》,第九卷,第306页。
② 同上,第96页。
③ 同上,第64—65页。

的《C♯小调弦乐四重奏》,用以表现贝多芬最深邃生命中的真正一天。我们在聆听此曲时几乎无法成功做到这一点,因为我们会被迫立刻放弃一切具体特定的比较,而完全专注于来自另一世界的直接的启示;但倘若我们只在记忆中回顾反思这首作品,便可以在一定程度上做到这一点。"① 瓦格纳显然未能意识到,在不加偏见地聆听一首器乐作品时(至少就 19 世纪的作品而言),所显现出的音乐现象包括"审美主体"的经历体验,音乐正是该主体的"表达",而且这主体恰恰是"内在"而非"外在"生平的主体,与审美经验密切关联,无法从实证性、纪实性的角度得到弥补。

经由瓦格纳对叔本华美学的接受(现代音乐的作曲家都受此影响),标题音乐的理论变得错综复杂,有时在某种程度上令人困惑迷茫。作品的创造与作品的本质、经验性条件与形而上意义、生平要素与审美要素共同促成了复杂的概念构型,让人得以在不放弃叔本华思想原则的同时为标题音乐实践提供依据。(叔本华的形而上学将音乐的价值提升至无可估量的地位,这无疑是作曲家感到难以放弃其思想的一大原因。)

"没有什么东西的绝对性弱于音乐(当然,就音乐在生活中的显现而言)。"②"那么我们在这一点上达成共识,并且承认,在这个人类的世界里,神圣的音乐需要被赋予一种约束性、甚至是决定性的力量,使其显现成为可能。"③在瓦格纳看来,让音乐的显现成为可能的诸种条件既包括语言,也包括舞蹈或舞台动作:音乐若要显现,若要实现自身,就需要某种"形式动因",某种存在理由。但作为叔本华思想的拥护者,瓦格纳区分了音乐的形而上本质(即他所说的"神圣")与音乐"在生活中的显现"。④ 音乐若不借助音乐之外的"形式动因",若不能在作曲家的想象中成形,就无法实现自身,这意味着听者

① Richard Wagner,《瓦格纳文集》,第九卷,第 96 页。
② 同上,第五卷,第 191 页。
③ 同上,第 192 页。
④ 同上,第九卷,第 75 页及之后。

135 有可能透过"表象"及其条件而看到"本质",即感知到"意志",根据叔本华的思想,这"意志"构成了音乐的实质。"形式动因"虽然属于音乐创造的条件,但并非音乐的本质要素。审美有效性——即"本质",在忘我的审美观照和形而上沉思中揭示自身——与作品实际的、经验性的产生,两者各行其道。

以上观念对标题音乐理论所造成的后果有些奇怪。对于叔本华思想的信徒来说,标题内容——作为创作和接受的影响因素,即作为"形式动因"和解释学原则——之所以可被接受,恰恰是因为它们不会触及音乐的实质,因而无关紧要。对标题音乐的辩护,甚至是来自作曲家自己的辩护,其论点基本上是在以无足轻重为由而恳请对标题内容予以宽容。在叔本华美学的法则下,标题内容无论宣称发挥了怎样的功能,被予以怎样的强调,它都被视为过于薄弱而无法触动音乐的"绝对"本质。

瓦格纳在1870年所写的贝多芬专论中试图以叔本华美学的精神为《"田园"交响曲》提供依据,他所采用的是柏拉图式的传统美学思想模式,即本质与显现的辩证法。黑格尔的观点,美是"理念的感性显现",依然奏效。但这个从感性现象中闪耀出的理念恰恰不是自然——自然的本质被揭示于《"田园"交响曲》的音乐显现中——而可以说是自然的对立面:音乐,或者说是音乐形式,它作为"意志"的形象,令自然现象的内在本质可被感知。瓦格纳在用《"田园"交响曲》这个经典例子来说明标题音乐的审美特性、自然描绘的审美特性时,他其实与早先的诸多理论一样,是在用"本质与显现"的概念范式为自己提供依据;但自然与音乐在这一辩证关系中可以说互换了位置。

136 "那么此时音乐家的视野便从内部被照亮。他将目光投向那显现,由于被他的内心之光所点亮,这显现又奇妙地与他的内在自我互动交流。此时,唯有事物的本质在对他说话,在美的宁静之光中展现给他(那显现)。此时他便理解了森林、小溪、原野,理解了湛蓝的苍穹、快活的人群、爱意满怀的恋人,理解了鸟儿歌唱、流云飘过、暴风雨咆哮,理解了那充满极乐活力的宁静所特有的喜悦……'今日你要

同我在乐园里了'——聆听《田园交响曲》时,谁不会听到救赎主的这一席话呢?"①

在"音乐以外"(故而也是"附属物")这一否定性概念之下,集结了一堆迥然相异的要素。其中,创作的动因和场合、暗藏于作品背后的文学或视觉主题、声称是"审美客体"组成部分的标题内容、诠释学解读、纯属巧合的联想——所有这一切都汇聚在一起。尼采在《悲剧从音乐精神中诞生》中否认以下两者之间存在根本差异:一方面是可互换的"描述",即那些不同听众见仁见智的看法(这种描述的可互换性曾被指责为代表了诗意解释学的彻底溃败,而贝多芬的狂热拥趸威廉·冯·伦茨也曾为这类描述进行辩护);另一方面是出于作曲家本人意图、由作曲家写成文字的标题内容。用叔本华的话来说,②"一般概念"的某一个"例子"与任何其他例子同样"任意"。但正如在一般与特殊的逻辑关系中,可互换性绝不意味着比喻在审美上空洞无效。虽然比喻起到的作用是作为典型例证而非进行界定,但它并不因此而多余或乏力。"我不禁想起今日一种众所周知的、我们的美学却深感厌恶的现象。我们一再发现,有些听众总想用比喻的修辞语言来描述贝多芬的一首交响曲,而不顾及一首乐曲产生的种种不同形象构成的世界,本来就异彩纷呈、五光十色,甚至彼此冲突。在这样的作品上自作聪明,而忽视真正值得解释说明的现象,在这种审美观念中,却是天经地义。实际上,纵使这位音乐诗人用诸种形象来表达他的作品,例如将某一交响曲称作'田园'交响曲,把其中某个乐章称作'乡村欢乐的集会',这些说法也只是对音乐的比喻式再现,绝非指音乐所模仿的对象。这些比喻无论怎样都无法就音乐的狄奥尼索斯内涵给我们以启示,而且,与其他形象相比,它们也没有特别的价值。"③尼采之所以对第二手的诠释和第一手的标题内容持宽容态度,是因为在他眼里,这些东西无关紧要。

① Richard Wagner,《瓦格纳文集》,第九卷,第 92 页。
② Arthur Schopenhauer,《叔本华全集》,第二卷,第 260 页。
③ Friedrich Nietzsche,《悲剧从音乐精神中诞生与瓦格纳事件》,第 54 页。

叔本华美学和尼采美学的诸多前提中，唯一令人感到不安的不利于标题音乐的论点是：如果一部作品需要借助外在的文字支撑才不会分崩离析，那是因为其音乐内聚性过于脆弱。（另一方面，如果我们从弗朗茨·布伦德尔的原则出发，即一首交响诗的标题内容是作为审美对象的这部作品的组成部分，那么以上论点便失去了实质意义，因为简而言之，该论点在这种情况下无关要旨，就好比说一首声乐作品没有唱词便无法理解。）

奥托·克劳维尔曾如是界定标题音乐："它放弃了音乐形式的创造法则，无论身处何方，都让自身的发展常态适应于音乐以外的考虑。"①那么我们便可以理解为何里夏德·施特劳斯摒弃了"标题音乐"一词："实际上并不存在所谓的标题音乐。它不过是所有那些缺乏主见者口中的用词。"②奥托·克劳维尔对于自己无法理解（并因此否定其艺术特征）的那些新的音乐形式，他将之归咎于"音乐以外"环境的可恶影响。相反，里夏德·施特劳斯坚持认为，对于不符合传统曲式规范的作品，一味将之贬斥为"无形式"，而不是在其中寻找独具个性的形式规则，这是思想狭隘的表现；他还认为，无论标题内容存在与否，都不会揭示出一部作品是否具有内在的音乐逻辑。"一份诗意的标题内容或许的确暗示着新形式的创造，然而，如果音乐无法按照自身的逻辑发展"——即，如果标题内容应当取代某些东西——"它就变成了'文学音乐'。"③因此，标题内容是否作为一部作品的动因而发挥作用，这并不重要，在有价值的作品中，音乐的逻辑是一种自身内部封闭独立的语境，既不需要也不容许外来的支撑。根据叔本华或尼采的理论，音乐形式若要成为"本质的形式"（标题内容只是它在现象世界的反映）而非"显现的形式"（将标题内容作为实质），就

① Otto Klauwell,《标题音乐史》(*Geschichte der Programmusik*, Leipzig, 1910)，第77页。

② Richard Strauss,《反思与回忆》(*Betrachtungen und Erinnerungen*, 2d ed., Zürich, 1957)，第211页。

③ 同上。

必须建基于自身。标题音乐,这个在施特劳斯看来"并不存在"的东西,其的"内在本质"是绝对音乐。

古斯塔夫·马勒在 1896 年写给马克斯·马沙尔克[Max Marschalk]的信中,反思了自己第一、第二交响曲的标题内容和所草拟的曲名的意义,他所写的内容雄辩地说明了叔本华美学名义下的标题音乐理论几乎势必陷入盘根错节的境地。马勒在信中区分了"外在"与"内在"的标题内容。外在的标题内容主要发挥两种功能:作品构思过程中的创作冲动,作品接受过程中的联系线索。谈及《第一交响曲》时,他写道:"然而,在第三乐章(葬礼进行曲)里,我是从大家所熟知的儿童漫画(《猎人的送葬行列》)中获得作品的外在观念。但此时此刻,要描绘的东西已与作品无关——唯有所要表现的情绪与作品有关。"① "当听众对我的风格感到陌生时,为他们的聆听之旅提供一些"——标题性的——"路标和里程碑,这无论如何是件好事,哪怕只是暂时的……但此类表述的作用仅此而已。"② 马勒所说的这些"路标"是寻找某个目的的手段,这个目的即是内在的音乐理解;而且这些"路标"实现其目的的方式非常初级:"只是暂时的"。然而,如果外在标题内容作为接受环节的指引的确无法靠近音乐的真正本质(马勒明确无疑地表达了这一点),那么它作为创作环节的刺激因素显然同样如此,也就是说,在审美上"与作品无关"。虽然用瓦格纳的话说,它有"形式动因"的作用,但它并不属于"本质自身",就像是人们盖房子时借助的脚手架,盖好房子后就会拆掉它。在创作过程中,它发挥中介作用,到了接受过程中,它又发挥诠释功能——从某种意义上说,在前者它是一种悬置的作用力,在后者它是一种初级的载体。

"外在"标题内容呈现为一系列形象,而"内在"标题内容则是一个"感觉过程",③虽然这个过程超出了经验性的心理范畴。"仅当黑暗中的感觉主宰一切,来到通向'另一世界'的门口时,我用音乐、用

① Gustav Mahler,《书信集》(*Briefe*, ed. Alma Mahler, Berlin, 1924),第 185 页。
② 同上,第 188 页。
③ 同上,第 185 页。

交响乐表达自己的需要才开始出现;在这另一世界中,万物不再被时间和空间分隔开。"① 但在瓦格纳看来(马勒必定了解瓦格纳 1870 年所写的贝多芬专论),"既不属于时间也不属于空间"是音乐作为"和声"的内在本质,唯有"通过在节奏上安排乐音,音乐家才能与可见的感性世界建立联系。"②

关于《第二交响曲》,马勒写道:"我称第一乐章为'葬礼',如果你想知道的话,我是在给我的《D 大调交响曲》的主人公送葬,我从一个更高的角度看到他的整个一生,仿佛从洁净无瑕的镜面中反映出来。同时它也提出一个重大的问题:你为何生存?又为何遭受苦难?这一切是否不过是一个巨大而可怖的玩笑?"③ 这里的"主人公"既非让·保尔的巨人"泰坦"(即马勒《第一交响曲》涉及的标题内容),亦非马勒本人,而是如赫尔曼·达努泽的见解,④他是音乐的"审美主体",类似小说中的"叙述者"或诗歌中的抒情主体"我",属于作品自身的审美本质。若要避免审美经验的歪曲,我们就绝不可将作品中的主体等同于文学来源的主人公,也不可等同于作曲家本人;前者带来的"外在刺激"与后者的经验性实质同等地被音乐形式所悬置,而根据叔本华的思想,这音乐形式才代表着"世界的内在本质"。对于"内在"标题内容,绝不能通过传记或史料在可理解的事物中找寻,这些事物属于被音乐形式所消耗的东西;"内在"标题内容是一个"感觉过程",由"抽象"的诸种情感构成,即马勒所说的"黑暗中的感觉"。因此,让"内在"标题内容这一观念具有意义的语境恰恰是浪漫主义的器乐音乐形而上学。脱离经验世界的诸种情感形成了实质,正是通过对这实质的神圣化——在瓦肯罗德尔和怀瑟的美学中——"绝对"音乐渴求企及对"绝对"的暗示,从而避免被怀疑为"空洞的形式"。

① Gustav Mahler,《书信集》,第 187 页。
② Richard Wagner,《瓦格纳文集》,第九卷,第 76 页。
③ Gustav Mahler,《书信集》,第 189 页。
④ Hermann Danuser,〈论马勒早期交响曲的标题内容〉(Zu den Programmen von Mahlers frühen Symphonien,见 *Melos/Neue Zeitschrift für Musik*,1975,第 15 页)。

第十章　绝对音乐与绝对诗歌

赫尔曼·克雷奇马尔的《关于推广音乐诠释学的几点提议》(1902)试图通过借助18世纪的情感类型学说，为"音乐厅导赏"①这种解说实践建立理论基础。他在其中写道："在纯然的音乐内容这一意义上，根本不存在绝对音乐这么一回事！绝对音乐的荒诞性不亚于绝对诗歌，也就是那种只有格律、押韵而毫无思想的诗歌。"②我们并不清楚，也无需确定，克雷奇马尔在此是否想到了斯特凡·马拉美，还是为了证明绝对音乐原则的荒诞性而编造出一种他认为同样荒谬且不真实的类比，却不知道象征主义作家已实现了"绝对诗歌"。但他所勾勒出的这一比较似乎值得探究，即便我们的立场不同于他，确信绝对音乐与绝对诗歌的历史真实性和审美有效性。（"绝对诗歌"[Poésie absolue]是保尔·瓦莱里对马拉美的"纯诗歌"[Poésie pure]的称谓。）③

① 这种百科全书般丰富详尽的节目单说明长期盛行于德语国家；除歌剧指南外，此类节目单从未在英语世界获得同样广泛的受众群。——英译者注
② Hermann Kretzschmar,《音乐文集》，第二卷，第175页。
③ Paul Valéry,〈对斯特凡·马拉美说〉(Je disais quelquefois à Stéphane Mallarmé, 见 *Variété III*, Paris, 1936, 第15页)；转引自 Ernst Howald,〈19世纪的绝对诗歌〉(Die absolute Dichtung im 19. Jahrhundert, 见 *Zur Lyrik-Diskussion*, ed. Reinhold Grimm, Darmstadt, 1966, 第47页)。

我们可以在不奢望"不同艺术之间的相互启蒙"(奥斯卡·瓦泽尔半个世纪前的主张)的情况下,比较同处于 19 世纪的两类观念,一类是关于何为真正的"诗意",另一类是关于音乐的艺术特征,从而发现它们之间的联系,而不至于沦为单纯的文字游戏。

但是,梳理浪漫主义音乐美学与象征主义诗学之间的观念史线索,存在一个方法论上的难题,若要避免这一难题,我们只能去呈现结构历史的内聚性,而不是宣称历史事件之间存在联系。在《诺瓦利斯与法国象征主义者》①一书中,对于 19 世纪初的德国浪漫主义与 19 世纪末的法国象征主义这两种诗学潮流,作者维尔纳·弗尔特里德未能成功地将两者的"惊人相似"描述为它们之间真实的历史依存性,其中提到的托马斯·卡莱尔[Thomas Carlyle]1829 年论诺瓦利斯的文章只是非常薄弱的一层联系,况且只是宣称绝对音乐的原则与绝对诗歌的原则之间的联系有史料记载,也同样徒劳无益。绝对音乐的观念(而非"绝对音乐"这个词)出现于 E. T. A. 霍夫曼的著述,而"绝对音乐"一词出现于瓦格纳的著述;但即便霍夫曼和瓦格纳属于 19 世纪为数极少的在法国文化圈里有影响力的德国人,这一事实也甚至不足以让我们假设波德莱尔和马拉美的诗歌依赖于来自音乐美学的前提。而如果在不清楚各个艺术领域的历史行为者的情况下,一味地将渗透于各门艺术的"时代精神"视作共同的实质内涵,那么这不过是在方法论上抓住一根稻草,没人指望它能起到什么作用。(看到瓦莱里的"绝对诗歌"一词,我们会不由自主地想到"绝对音乐",这个概念在 20 世纪已变得稀松平常;但姗姗来迟的造词丝毫未能昭示,马拉美从 1863 年开始最初称为"纯诗歌"的诗学观念与音乐美学有什么联系——时至今日,"纯诗歌"这个词都占据着主导地位。)

虽然名称表述上的相似性是次要的,说两种理论原则之间在历

① Werner Vordtriede,《诺瓦利斯与法国象征主义者》(*Novalis und die französischen Symbolisten*, Stuttgart, 1963),第 47 页。

史上存在真实的相互依赖关系也十分牵强,但富有启发的是,我们可以在文献资料中探究两种美学思想的形式之间的关系,并试图解释如下事实:艺术音乐在"诗意"中寻求实质内涵,反过来(随着沃尔特·佩特[Walter Pater]的著名论断:一切艺术都以趋近音乐为旨归),纯诗歌也在"音乐"领域中寻求内在本质,即便第一种情况不涉及实际的文学作品,第二种情况也不涉及实际的音乐作品。然而,最重要的是,勾勒出音乐美学与诗学理论之间的结构关系,可以支撑如下观点:绝对音乐观念,不仅在交响曲和四重奏的盛期到乐剧主宰的时代作为审美范型而主导了德语国家对音乐本质的看法,也是一种代表了整个时代艺术感受的世俗观念。

1. 皮埃尔·加尼叶在一篇文章中论及"国际范围内抒情诗的最新发展",探讨"具体的、实验的、视觉的、语音的诗歌",想为现代主义传统寻找历史上的先例或预兆,从而让现代主义获得认可。他在文中引用了诺瓦利斯 1798 年的一则断片:"但愿有谁可以让人们明白,语言跟数学公式是一样的道理。它们构成属于自己的世界——只跟自己玩,只展现自己的美妙本质,而且正是出于这一原因才如此富有表现力,也正是因此才反映了事物之间相互关系的奇异游戏。"① 与此同时,蒂克在《关于艺术的畅想》(1799 年问世)中将乐音体系称颂为"一个自身孤立的世界"。② 诺瓦利斯所勾勒的语言理论——具体到体系构架和语调变化的细节——类似蒂克为交响曲所写的赞歌,蒂克认为独立于语词文本和功能的音乐才实现了自立自觉。"但在器乐音乐中"——不同于声乐音乐——"艺术是独立、自由的,为自己制定法则,无目的地恣意幻想,但又企及和实现了至高的目的,完全遵从自己的神秘冲动,以其微不足道的材料表现最深邃、最卓绝的意义。"③ 德国

① Friedrich von Hardenberg (Novalis),〈独白〉(Monolog,见 *Schriften*, ed. Richard Samuel, Stuttgart, 1960,第 672—673 页);皮埃尔·加尼叶曾予以探讨,请见 Pierre Garnier,〈国际范围内抒情诗的最新发展〉(Jüngste Entwicklung der internationalen Lyrik,见 *Zur Lyrik-Diskussion*,第 451—452 页)。
② Wilhelm Heinrich Wackenroder,《著述与书信集》,第 245 页。
③ 同上,第 254 页。

早期浪漫主义在展望绝对音乐的同时也在梦想绝对诗歌。他们反对模仿原则，该原则主张，音乐要么通过音画描绘来再现外在自然，要么通过再现情感类型来再现内在本质，唯此才能避免沦为无意义的空洞声音；与反对音乐模仿的看法相应共存的诗学洞见是，在作为"真正"诗歌的抒情诗里，语言是实质而非思想或情感的载体，构成文学的是语词而非观念（正如马拉美所言，他表达此类观点时是在有些气急败坏地反对职业画家兼半吊子文学爱好者德加）。

诺瓦利斯关于诗歌语言的观点，完全无异于浪漫主义音乐美学对器乐音乐的看法：正因其形成"一个自身孤立的世界"，它才成为象征整个世界的隐喻，成为形而上学的工具。它摆脱经验性的条件境况而变得"绝对"，从而成为"绝对"的一种表达。然而，如果由此而认为器乐音乐理论是语言理论的样板典范，则无疑是夸大不实的错误认识，将一种交替出现的效应歪曲为单方面的依存关系。（倘若一定要在不同艺术门类之间分出个孰先孰后，我们甚至可以说，形而上美学学说——自律艺术正是因为摆脱对外在因素的依附才成为整个世界的隐喻——是卡尔·菲利普·莫里茨于1785—1788年期间主要以视觉艺术为例而提出的。）同一个根本观念（其中的辩证法存在于"绝对"一词的双重意义）以不同的形式出现，在这些形式中，一般的共性倾向、特定艺术门类的特定前提条件、不同艺术门类之间的相互影响，这三种因素彼此互动。

维尔纳·弗尔特里德还回顾了诺瓦利斯的另一则断片，自从象征主义者在1891年发现德国浪漫主义思想以来，这则断片就总是作为现代诗学理论的早期佐证而被频繁引用。"没有内聚性但具有联想的故事，就像梦境。悦耳的诗歌充满美妙的辞藻，却又没有任何意义，且毫无内聚性——至多个别诗节可被理解——就像表现纷繁多样的事物的许多断片。真正的诗歌至多只能在宏观上具有某种寓意，并营造出某种间接的效果，就像音乐。"弗尔特里德对此评论道："诺瓦利斯本人并未创造出这样的语词组合。他的观念远超前于他

的诗歌写作实践。"①但瓦肯罗德尔和蒂克在《关于艺术的畅想》中试图再现绝对音乐效果的那些散文诗,②确乎可被视为诺瓦利斯所设想的诗学路线的早期实现:这些散文诗既是"没有内聚性的故事",同时、而且在同一意义上也是"充满美妙辞藻"的诗歌,"却又没有任何意义,也毫无内聚性",至多"在宏观上具有某种寓意"。反过来,诺瓦利斯的这则断片也罗列出一套标准,依据这套标准来描述的音乐,便可具有浪漫主义意义上的"纯粹诗意":绝不可采用"标题性"或"特性描述"的方式,而应当尽力搁置辞藻,为的是无论怎样都要表达出那不可言喻的东西,即,不要"说出"符合日常话语常规的东西。瓦肯罗德尔的散文诗,反映和反思了人们从绝对音乐的聆听中萃取的东西,这些诗正如诺瓦利斯所要求的那样是拼凑而成、具有联想、有如梦境、包含寓意。"纯诗歌",这一浪漫主义的理想(席勒则视之为狂热之心而深感怀疑)显现为表达或暗示绝对音乐"纯诗意"本质的手段。

在诗歌中,总有某些诗节比其他诗节更令人印象深刻,是因为它们的声音特质而非它们表达了什么可理解或可感知的内容,这一点无需赘言。所以,浪漫主义中出现的新发展——先是在理论上,而后也通过布伦塔诺而付诸实践——是程度上的"新"而非原则上的"新"。但重点的转移依然足以从一开始就深刻改变对何为诗歌的认知。(我们可以辩证地说,这是从量变到质变。)此时,诗歌中的"音乐性"元素不再被视为装饰性或偶然性的成分,而是诗歌的实质和本质。

反过来(之前有一章节已经说明),器乐音乐要求被严肃地视为"纯艺术"的表现,而不是被蔑视为空洞的声音,这一立场是受到文学典范的推动,这些文学领域的范例引领一种新的音乐意识形成体系,借此这一立场自身才成其为音乐意识。绝对音乐通过对不可言喻性这一诗学观念的移植而获得形而上声望,这种移植的经典表述是

① Werner Vordtriede,《诺瓦利斯与法国象征主义者》,第170页。
② Wilhelm Heinrich Wackenroder,《著述与书信集》,第226—227页,第236—237页。

让·保尔《长庚星》中关于施塔米茨交响曲的段落。快板乐章这个交响曲中的主要乐章,以前仅被贬低为纯粹的声音,而到了18世纪晚期,人们以克洛普施托克式的颂歌精神和克洛普施托克的"新巴洛克"诗学精神看待快板乐章,使之获得审美上的尊重。在苏尔策的《美艺术通论》中,虽然他本人依然将之视为"不会令人不悦"的空洞噪音,但约翰·亚伯拉罕·彼得·舒尔茨发表于此书的《交响曲》一文则将快板乐章称颂为"崇高"。此前被视为低于语言的东西此时被提升至超越语言之上的尊贵地位。

由此可见,探究浪漫主义的绝对艺术观念中哪些部分真正属于诗学理论,哪些又属于音乐美学,绝非徒劳无益,亦非多此一举,虽然也应当强调两种领域之间的相互影响。虽然不可言喻性这一主题(艺术宗教的根本前提之一)起源于文学,但诺瓦利斯表达其"纯诗歌语言"观念时所借助的与数学的类比,其审美-历史根源似乎是音乐理论而非诗歌理论——毕达哥拉斯学说,甚至当浪漫主义将之挪用和转型时,也主要是一种音乐美学学说。不过,尤有意味的是,虽然在1800年前后已有足以让绝对音乐美学依附的高质量器乐音乐(尽管这种美学需要对古典交响曲的原本审美意图进行重新诠释),但与此同时出现的绝对诗歌理论却主要是一种不甚严肃的预示,其富有探索实验性质的实践显现为用文字语词转述绝对音乐的"纯诗意"本质。我们可能会惊叹于绝对诗歌观念的出现竟比马拉美早了70年,仿佛在真空中惊鸿乍现,但我们不应忘记,正是音乐,古典器乐音乐,给予绝对艺术的理论以具体的历史实质。

2. 无论在诗学理论还是音乐美学中,语言(和音乐)是"一个自身孤立的世界"这一观念与远离情感表现的倾向相结合,18世纪的资产阶级公众曾在情感表现中寻求艺术的本质(只要它实际上并不要求陶冶情操、教化人心)。弗里德里希·施莱格尔认为自己发现了纯器乐音乐与哲学沉思之间的密切关系,他将音乐形式是思维过程这一洞见与反对"关于所谓自然性的枯燥观点"相结合,在他所反对

的这种视角下,音乐"不过是情感的语言"。① 而在诗学理论中,是埃德加·爱伦·坡明确区分了通过诗歌而实现的"纯粹擢升"与必须排斥的"内心的激动"。②(爱伦·坡的《写作的哲学》一文在一定程度上代表着"绝对诗歌"的纲领,波德莱尔和马拉美所受到的影响从历史上也可追溯到爱伦·坡,而非诺瓦利斯。)但"激动"与"擢升"的对比并置一直是"感伤主义"中的情感美学与浪漫主义的器乐音乐形而上学之间的对比之一(正如奥古斯特·施莱格尔要求将"纯粹的"审美效果从日常感知的"物质土壤"中解放出来)。前文已提及,18世纪晚期神秘深奥的音乐美学区分了交响曲快板乐章(有如品达的颂歌)营造的崇高氛围与简单歌曲对心灵的感动,这种音乐美学是以克洛普施托克的诗学理论为支撑,但它反过来又影响了19世纪的诗学。(如果说19世纪的诗学依赖于18世纪晚期的音乐美学,那是夸大其词;但绝对音乐——脱离了目的和情感,因此非但不空洞,反而崇高——的观念是绝对诗歌的拥护者借以强化其立场的"背景知识"。)

与绝对音乐一样,绝对诗歌也是神秘深奥的:显现为一种先锋性,总是逃离周遭平庸陈腐的事物。而且对感伤主义的抨击(从诺瓦利斯和施莱格尔开始)说明,感伤性被认为最容易受到浅薄低俗倾向的影响。(对沦于刻奇[kitsch③]的恐惧困扰着先锋派的审美良知,但这种恐惧并不是深奥神秘性的另一面,而是意味着,刻奇,即情感的僵化,是"原创的简单性"这一理想的堕落形式,无论有多

① Friedrich Schlegel,〈特性与批评第一辑〉(Charakteristiken und Kritiken I,见 *Kritische Friedrich-Schlegel-Ausgabe*, ed. Hans Eichner, Munich, 1967,第二卷,第 254 页)。
② Edgar Allan Poe,〈写作的哲学〉(The Philosophy of Composition,见 *Works of Edgar Allan Poe*, ed. E. C. Steadman and G. E. Woodberry, New York, 1895; reprint, Freeport, N. Y. 1971,第六卷,第 42 页)。转引自 Howald,〈19 世纪的绝对诗歌〉(Die absolute Dichtung im 19. Jahrhundert,见 *Zur Lyrik-Diskussion*, ed. Reinhold Grimm, Darmstadt, 1966,第 62 页)。
③ kitsch 一词含义较为复杂,在中文语境里有"媚俗"、"媚雅"、"矫情"、"自媚"等多种意译方式,均不无道理,也都不够准确。本译为避免误导,采用同样在中文语境里较为常见的音译"刻奇"。——中译者注

少"为艺术而艺术"的原则学说，依然有人秘密地追求实现这一理想。令人感到恐惧的是从简单走向僵化，从质朴无华的自我表达走向以展示招摇为目的的感伤性：这一转变虽然不甚显眼，却后果重大。）

3. "纯诗歌"的诗人们偏爱神秘深奥、反对凡夫俗子，与这一倾向相关联的是，他们反感那些因人人日常使用而显得陈旧、"被玷污"的语言。在音乐领域，人们相信已然发现了一种"纯质"，正是他们希望诗歌可以拥有的东西。马拉美在1862年发表的文章《为所有人的艺术》中，反对"艺术的庸俗化"：艺术必须始终保持神秘。他抱怨诗歌中缺乏音乐因其记谱而拥有的象形文字性质，诗歌的语言每个人都觉得可以理解。

"音乐的纯质"这一观念是一种幻觉，源于对音乐的历史社会性质的粗暴抹杀：与文字词汇一样，音乐的语汇也会因众人的使用而可能变得陈旧浅薄。（发生在德彪西——这位马拉美意义上的"神秘深奥"之人——身上的事情简直糟糕透顶，不堪言表：电影音乐通过模仿他的"口吻"而将他的音乐风格变成一种失去个性的陈词滥调，这反过来又影响了原作。）然而，无论"音乐的纯质"这一观念何等虚构不实，它能够出现、存在且具有历史影响力这一事实，建基于以绝对音乐观念为核心的一套观念史前提条件。应当有必要快速梳理一下这些前提。

在18世纪与让-菲利普·拉莫这个名字相联系的音乐美学传统中，人们是在"和声"、在"自然的声音"中寻找音乐的起源（同时也意味着寻找音乐的本质），而与这一传统相反的阵营，以让-雅克·卢梭为代表，将音乐（主要是指旋律）视为对充满情感的人类语言进行模仿和风格化。但拉莫代表的"和声派"认为音乐的本质现象是一系列泛音中包含的大三和弦，不是人为制造而是自然赋予，他们将这一本质现象与音乐数理规律和声音的象形符号的模糊概念相联系：这些概念或许可由巴赫的《平均律键盘曲集》代表，这套作品从第一首前奏曲对自然声音的召唤走向赋格中复杂深刻的对位写作。换言之，

人们会通过音乐而进入一个脱离了凡常经验(诗歌也力图从中逃脱)和庸俗观念("物质的土壤"依附于此)的境界。借助自然声音的概念首先可以为器乐音乐作为"纯粹、绝对音乐"的美学学说提供依据(虽然这种学说并不属于拉莫的思想,而只出现在浪漫主义时代),而有别于卢梭认为音乐导源于充满情感的语言这一主要是从关于声乐音乐的美学中得出的推论。从 1800 年开始,自然的声音、"纯质"、乐器的运用、数学运算、脱离情感和情感类型的"为艺术而艺术",所有这些观念的复杂集合即是绝对音乐观念。(对自然赋予而非人为制造的"纯粹"音乐材料的审美需求具有艺术宗教性质,这种需求在 19 世纪极为强势,使得音乐理论从未摆脱现代调性和声建基于自然声音这一观念,即便各种反驳证据显而易见,须以强大的内部抵抗力才能阻止这些反驳证据入侵意识。例如,泛音列不仅可以"自然地"产生大三和弦,也可以同等"自然地"产生音乐上无用的东西;再如,泛音列允许从物理规律中衍生出和弦结构,但和弦之间的重要关系并非导源于此类规律。)

4. 从观念史的角度来说,与对语言和音乐中"纯质"的渴望出自同源的是另一观念:仅作为"文字工程师"的诗人会唤起"神奇"。但机械性与神奇性(分别来自技艺与形而上的意义)之间的针锋相对——不仅在马拉美和瓦莱里那里十分典型,而且在 E. T. A. 霍夫曼和埃德加·爱伦·坡的思想中同样如此——似乎源自 18 世纪晚期的浪漫主义音乐美学,在霍夫曼的著述中移植到诗学领域。(我们无疑可将这一观念的观念史线索一直追溯到毕达哥拉斯学派,但这一观念在早先的阶段并不具有后来的二元性和矛盾性。)这是瓦肯罗德尔诗学-哲学思想的核心动机之一;在他笔下的《约瑟夫·伯格灵》中,"音乐的奇迹"与实现这奇迹的手段之间的差别出入决定了整部短篇小说的"内在形式"。虚构主人公伯格灵所写的一篇文章反思了整部故事的多个主题,我们在文中读到:"是怎样的魔药让这光芒闪耀的异象香氛四溢?我各处探寻,找到的不过是数字比例编织而成的一张可怜巴巴的网,在打钻的木头、肠弦和铜线的支架

上切实呈现。"①（我们在诺瓦利斯著述中看到的对音乐数学方面的热衷在此似乎大打折扣；部分原因在于这部短篇小说的结构，部分原因在于瓦肯罗德尔对"感伤主义"的钟情。）后来在一篇名为《音乐特有的内在本质与如今器乐音乐的精神主旨》的文章中，瓦肯罗德尔写道："相应地，任何其他艺术形式都不像音乐这样，其基本材料自身已然满载神圣精神……有些作品的构成组合方式有如数学运算中的数字，或是像原理示意图中的线条，要做得正确无误，而又合理适时；然而，这些乐曲在乐器上被演奏时，竟能说出流光溢彩、极富表现力的诗——即便创作它们的大师在其博学多才的工作过程中原本并未想到，那神奇地注入音乐世界的天才，面对那些能够感知它的人，竟可以如此振翅高飞。"②如果我们将这段文字仅仅理解为这样一个观点：作曲家只要熟知创作程式便足以造就音乐的"诗"，作曲家完全无需知晓这种诗，它会自行展现给热情的听者——那么这无疑低估了瓦肯罗德尔的洞见。这段话所围绕的问题在伯格灵的短篇小说结构中比在美学信条中更容易被理解，这一问题即是技术原理与感性热忱之间岌岌可危的辩证关系：前者将音乐的精神纳入自身内部，并通过学识的炫示将之禁锢起来、据为己有（除了在"适时"的情况下）；后者深谙音乐的奇迹，但因缺乏专业技艺而无法从事创作（除了在"适时"的情况下）。在这对立双方之间达成的调解，被视为需要恰当契机才能实现的少数个例，通常情况下都会因偏向一方而导致失败，这部短篇小说中悲剧性的一面正是源于这种失败。然而，"绝对诗歌"美学中（该美学的最早文献是爱伦·坡《写作的哲学》中强行具备的清醒节制，故作文字工程师的姿态），被牺牲的是瓦肯罗德尔辩证论中的感性热情这一方面，造就艺术的理性建构与由此获得的感性魔力之间的关系得到更为坚定、更具挑战性的强调。浪漫主义的信条——诗意的构建

① Wilhelm Heinrich Wackenroder,《著述与书信集》，第205页。
② 同上，第221页。

是对存在的发现——最终萎缩而成的那种形而上学是马拉美关于虚无的形而上思想。

5. 尼采在《权力意志》中说道:"作为艺术家的代价"——也包括他自己——"就是把一切非艺术家称作'形式'的东西视为'音乐本质自身'。"这句富有挑战性的著名论断实际上是在引用汉斯立克那句同样著名、同样有挑战性的论点:"乐音运动的形式"就是"音乐独有的、唯一的内容"。该论点也无疑表达了19世纪"现代主义"的一种根本的审美经验:艺术中的形式,并非思想或情感的体现,其自身就是一种思想。保尔·瓦莱里的一句名言(据瓦莱里·拉尔波所说)表述如下:"只有傻瓜才不会理解,一个短语、一首韵诗的恰当或有组织的形态,就是一种观念——与通常意义上的观念同样重要,同样普遍,同样深刻。"①

形式美学将音乐形式或诗歌形式视为本质性形式,是智性过程或精神过程在材料中显现自身,而不是将之蔑视为内容的体现,这种美学思想是在器乐音乐理论中获得了最早、最强有力的系统阐述,因为绝对音乐只能在形式中为其存在提供审美依据。器乐音乐缺乏对象和功能,只能作为"情感的语言"而被部分地理解,因而要求一种为之提供合法地位的学说,才不至成为令人愉悦却又空洞的噪音;这种学说建基于本质性形式这一观念,建基于"由内而外显现自身的精神"的"实现"[energeia]。② 诚然,"内在形式"这一观念在19世纪是通过威廉·冯·洪堡的语言哲学而深入人心(而不是借助古代哲学,不像沙夫茨伯里在18世纪从古代哲学中重拾这一范畴);而且并非偶然的是,汉斯立克借鉴雅各布·格林的思想来支撑自己"音乐形式即精神,音乐中的精神即形式"这一观念,而格林与洪堡关于语言的理论有着共同的核心前提。但我们也不应否认,在音乐哲学中(尤其

① Valéry Larbaud,《保尔·瓦莱里》(*Paul Valéry*, Paris, 1931),第64页;转引自 Howald,〈19世纪的绝对诗歌〉(Die absolute Dichtung im 19. Jahrhundert,见 *Zur Lyrik-Diskussion*, ed. Reinhold Grimm, Darmstadt, 1966,第62页)。

② Eduard Hanslick,《论音乐的美》,第34页。

是通过尼采,他使汉斯立克冷静节制的学说更加重点鲜明),这一观念获得了一种感召力,通过这种感召力它能够以自身的方式影响诗学理论,而且——如瓦莱里的例子(他无疑读过尼采)所示——要比该观念在语言哲学中的原初形式更具效力。

艺术形式是本质性形式,而非显现的形式,需要被解释为"由内而外显现自身的精神",而非某种"外壳"——这种思想在音乐美学和诗学理论中有两种并肩共存的不同解释。用较为刻板的方式来表述,这种思想是指:内容由形式构成;或者,形式产生内容。如果说内容由形式构成,那么,正如汉斯立克的看法,将形式确定为内容意味着要在形式中发现精神(而早先的美学理论是在内容中寻找精神)。汉斯立克对曾被称为内容的东西——既有精神,也有主题[subject]——进行分解,让形式获得精神,同时牺牲了主题。然而,如果像爱伦·坡的诗学所认为的那样,语词形式产生内容(语词形式起初是模糊未决的"口吻",在声音材料中成型,通过这种材料而引来清晰的词语,并最终获得思想),那么传统的诗歌过程概念就被转向其对立面。"'形式',看似是诗歌的结果,其实是诗歌的泉源;'意义',被视为诗歌的起源,其实却是结果。"①

6. "世界中至高无上的客体对象,世界的存在理由……唯有一本书。"②瓦莱里这句名言将艺术的形而上学推向极致,表达了马拉美所思考和追寻的东西。世界的实质注定被吸收在诗人的一本书中,这一奇思妙喻世俗化地挪用了"世界是本书"的隐喻,而"纯诗歌"理论的诞生正是建基于这一假设。另一方面,瓦莱里的理论表述——虽

① Hugo Friedrich,《现代抒情诗的结构》(*Die Struktur der modernen Lyrik*,Hamburg,1956),第 38 页。

② 原文是"Le suprême objet du monde et la justification de son existence ... ne pouvait être qu'un livre." Paul Valéry,〈论马拉美的信〉(Lettre sur Mallarmé,见 *Variété II*,Paris,1931,第 218 页);被探讨于 Ernst Howald,〈19 世纪的绝对诗歌〉(Die absolute Dichtung im 19. Jahrhundert,见 *Zur Lyrik-Diskussion*,ed. Reinhold Grimm,Darmstadt,1966,第 70 页)。

然不是马拉美的思想——明显受到尼采那句名言的影响:"唯有作为一种审美现象,世界才有充分的存在理由。"①当尼采在同一语境中将艺术称为"真正形而上的人类行为"时,他指的是音乐,是以叔本华哲学精神来诠释的里夏德·瓦格纳的艺术。

然而,诗歌理论与音乐美学之间的以上诸种依赖关系,我们只能模糊地重构,并不是决定性的;但它们之间的彼此呼应却具有决定性,完全展现在我们面前。在同一时代的诗歌和音乐领域中,回退于纯形式的倾向被注入形而上的依据,这终究要比两种美学理论之间的转译奇怪得多,也醒目得多。

其实,黑格尔在其器乐音乐理论中也认识到,艺术可以是一种渐进消解其内容的抽象过程。他也认为,逐渐脱离实在的、实质的方面,回退于内在的、形式的方面,这是思想史(归根结底是宗教史)的一个必要阶段。但由于黑格尔不愿将明确语词的优先地位让给无形式的暗示,因而其论点所造成的结果会违背他的立场:艺术正是通过回退于"空洞的内在性"而获得形而上的尊贵地位,黑格尔将这"空洞的内在性"视为绝对音乐(获得自我意识的音乐)的舞台。回退意味着擢升,这一悖论是绝对诗歌和绝对音乐共同的根本辩证法。

① Friedrich Nietzsche,《悲剧从音乐精神中诞生与瓦格纳事件》,第22页。

人名与作品索引①

A

Adorno, Theodor W. 阿多诺, 泰奥多尔 115—116
Alewyn, Richard 阿莱文, 理查 91
Allegri, Gregorio 阿莱格里, 格雷戈里奥 92
Aristotle 亚里士多德 67, 130

B

Bach, Carl Philipp Emanuel 巴赫, 卡尔·菲利普·埃马努埃尔 11, 52, 64
Bach, Johann Sebastian 巴赫, 约翰·萨巴斯蒂安 viii—ix, 40, 65, 78—79, 117—121, 123—127
 Well-tempered Clavier 《平均律键盘曲集》117, 120, 124, 149
Baudelaire 波德莱尔 142, 147, 154
Becking, Gustav 贝金, 古斯塔夫 64
Beethoven, Ludwig van 贝多芬, 路德维希·范 viii—ix, 9, 13, 14—15, 20, 23, 24—25, 38, 41, 44, 45, 55, 90, 91, 94—95, 108, 117—121, 123—127, 128, 133, 136
 《弦乐四重奏》Op. 59 14
 《弦乐四重奏》Op. 95 14
 《弦乐四重奏》Op. 131 132—133
 晚期弦乐四重奏 17
 《钢琴奏鸣曲》Op. 31 No. 2 39
 《钢琴奏鸣曲》("Hammerklavier") Op. 106 38
 钢琴奏鸣曲 117, 124
 《第三交响曲》("英雄") 11, 12—13, 22, 23, 120, 133
 《第五交响曲》10, 11, 12, 23, 33, 42, 59—60
 《第六交响曲》("田园") 128, 135—136, 137
 《第七交响曲》23
 《第九交响曲》18—19, 23, 24—25, 34,

① 此表所附均系英译本页码, 即中译本页边码。——译注

119,121
Bekker, Paul 贝克, 保罗 11
Bellerman, Heinrich 贝勒曼, 海因里希 9
Benjamin, Walter 本雅明, 瓦尔特 115
Berg, Alban 贝尔格, 阿尔班 ix
Berio, Luciano 贝里奥, 卢西亚诺 ix
Besseler, Heinrich 贝瑟勒, 海因里希 65
Bloch, Ernst 布洛赫, 恩斯特 122—123
Bodmer, Johann Jakob 博德默, 约翰·雅各布 51
Brahms, Johannes 勃拉姆斯, 约翰内斯 119
Braun, Carl Anton Philipp 布劳恩, 卡尔·安东·菲利普 44—45
Brendel, Franz 布伦德尔, 弗朗茨 30—31, 129,130,132,137
Brentano, Clemens 布伦塔诺, 克莱门斯 145
Bruckner, Anton 布鲁克纳, 安东 viii,39—40,119,122—126,127
经文歌 166
《第五交响曲》125
Bülow, Hans von 彪罗, 汉斯·冯 117,119
Burke, Edmund 伯克, 埃德蒙 58
Burney, Charles 伯尼, 查尔斯 4
Busoni, Ferruccio 布索尼, 费鲁乔 38

C

Cage, John 凯奇, 约翰 ix
Cannabich, Christian 卡纳比希, 克里斯蒂安 10
Carlyle, Thomas 卡莱尔, 托马斯 142
Columbus, Christopher 哥伦布, 克里斯托弗 25
Combarieu, Jules 孔巴略, 儒勒 3
Crumb, George 克拉姆, 乔治 ix

D

Danuser, Hermann 达努泽, 赫尔曼 140, 174
Da Ponte, Lorenzo 达·蓬特, 洛伦佐 163
Debussy, Claude 德彪西, 克洛德 ix,38,149
Degas, Edgar 德加, 埃德加 144
Dilthey, Wilhelm 狄尔泰, 威廉 84
Dubos, Jean Baptiste (Abbé) 杜波, 让·巴普蒂斯特(神父) 47,71
Durante, Francesco 杜兰特, 弗朗西斯科 78
Dürer, Albrecht 丢勒, 阿尔布雷希特 92

E

Eisler, Hanns 艾斯勒, 汉斯 2,4

F

Fesca, Friedrich Ernst 费斯卡, 弗里德里希·恩斯特 15
Feuerbach, Ludwig 费尔巴哈, 路德维希 20—21,27,34
Fink, Gottfried Wilhelm 芬克, 戈特弗里德·威廉 11,12
Forkel, Johann Nikolaus 福克尔, 约翰·尼古拉 78,105—107,111—112

G

Garnier, Pierre 加尼叶, 皮埃尔 143
Gervinus, Gottfried 格尔维努斯, 戈特弗里德 9
Gluck, Christoph Willibald 格鲁克, 克里斯托弗·维利巴尔德·冯 46
Goethe, Johann Wolfgang von 歌德, 约翰·沃尔夫冈·冯 5
Grell, Eduard 格莱尔, 爱德华 9,92
Griesinger, Georg August 格里辛格, 格奥尔格·奥古斯特 4,65,103
Grimm, Jacob 格林, 雅各布 112,153

H

Haller, Michael 哈勒, 米夏埃尔 92
Halm, August 哈尔姆, 奥古斯特 viii,29—30,38—41,119,123—126,127
Hand, Ferdinand 汉德, 费迪南德 15—16
Handel, George Frideric 亨德尔, 乔治·弗

里德里克 78,92
Hanslick, Eduard 汉斯立克,爱德华 10,
 16—17,18,26—29,35—37,39—40,
 71,82,98,100,103,108—113,121,
 124,129,130,131—132,152,153
Hardenberg, Friedrich von [pseud. Novalis] 哈登伯格,弗里德里希·冯(笔名:
 诺瓦利斯) 54,70,72,142,143,144—
 145,146,147,148,151
Haydn, Joseph 4,6,9,14,22,65,67
 The Creation《创世记》(清唱剧) 128
Hegel, Georg Wilhelm Friedrich 黑格尔,
 格奥尔格·威廉·弗里德里希 viii,ix,
 9,16,21,27,34,54,93,94—100,102,
 109—111,113,135,154—155
Herder, Johann Gottfried 赫尔德,约翰·
 戈特弗里德 47,75,78—81,85,104—
 106
Hiller, Johann Adam 席勒,约翰·亚当
 50—51
Hoffmann, E. T. A. 霍夫曼,viii,ix,7,10,
 11—12,20,22,23,24,27,32,33,41,
 42—46,55,56—57,118,129,142,150
Horace 贺拉斯 5
Hostinsky, Ottokar 霍津斯基,奥托卡尔
 35—37
Humboldt, Wilhelm von 洪堡,威廉·冯
 112—113
Husserl, Edmund 胡塞尔,埃德蒙德 80

I

Ingarden, Roman 英伽登,罗曼 116

J

Jean Paul 让·保尔 请见 Richter, Jean
 Paul 里希特,让·保尔

K

Kagel, Mauricio 卡格尔,毛里西奥 ix
Kant, Immanuel 康德,伊曼努尔 58,79,
 81,83

Kierkegaard, Søren 克尔恺郭尔,索伦
 113—115
Klauwell, Otto 克劳维尔,奥托 137
Klopstock, Friedrich Gottlieb 克洛普施托
 克,弗里德里希·戈特利布 51,52,64,
 146,148
Koch, Heinrich Christoph 科赫,海因里
 希·克里斯托夫 11
Körner, Christian Gottfried 科尔纳,克里
 斯蒂安·戈特弗里德 12,14,65—66,
 67,75—76
Köstlin, Karl 科斯特林,卡尔 16
Kretzschmar, Hermann 克雷奇马尔,赫尔
 曼 37,68,104,141
Kropfinger, Klaus 克洛普芬格尔,克劳
 斯 20
Kuhn, Thomas 库恩,托马斯 2
Kurth, Ernst 库尔特,恩斯特 30,40—41,
 75,126

L

Larbaud, Valéry 拉尔波,瓦莱里 152
Lenz, Wilhelm von 伦茨,威廉·冯 136
Leo, Leonardo 列奥,列奥纳多 78,92
Liszt, Franz 李斯特,弗朗茨 13,120
Longin 隆钦 58
Lorenz, Alfred 洛伦茨,阿尔弗雷德 36

M

Mahler, Gustav 马勒,古斯塔夫 138—140
《第一交响曲》138—139,140
《第二交响曲》138,139—140
Mallarmé, Stéphane 马拉美,斯特凡 37,
 141—142,144,147,148—149,150,154
Marcello, Benedetto 马尔切洛,贝内代托
 78
Marschalk, Max 马沙尔克,马克斯 138
Marx, Adolph Bernhard 马克斯,阿道夫·
 伯恩哈德 12—14
Mattheson, Johann 马泰松,约翰 6,108
Mendelssohn-Bartholdy, Felix 门德尔松-

巴托尔迪,费利克斯
 Overture, *Die Schoene Melusine*《美丽的梅露西娜》序曲 129
Meyerbeer, Giacomo 迈耶贝尔,贾科莫 27,117
Monteverdi, Claudio 蒙特威尔第,克劳迪奥 46
Moritz, Karl Philipp 莫里茨,卡尔·菲利普 5,28—29,60—64,144
Mozart, Wolfgang Amadeus 莫扎特,沃尔夫冈·阿马德乌斯 22
 Don Giovanni《唐·乔瓦尼》114
Müller brothers 缪勒兄弟（弦乐四重奏）17

N

Nägeli, Hans Georg 奈格利,汉斯·格奥尔格 68
Nietzsche, Friedrich 尼采,弗里德里希 10,14,17,30—34,119—120,122,132,136—137,138,152,153,154
Novalis 诺瓦利斯 请见 Hardenberg, Friedrich von 哈登伯格,弗里德里希·冯

P

Palestrina, Giovanni Pierluigi da 帕莱斯特里那,乔瓦尼·皮耶路易吉·达 24,41,45,46,48,50,78—79,91,92,94
Pater, Walter 佩特,沃尔特 143
Pergolesi, Giovanni Battista 佩尔戈莱西,乔瓦尼·巴蒂斯塔 78
Perrault 佩罗 53
Pindar 品达 51,62,148
Plato 柏拉图 8,47,67,129—130,135
Poe, Edgar Allan 坡,埃德加·爱伦 147,150,151,153—154
Pythagoras 毕达哥拉斯 47,146

Q

Quantz, Johann Joachim 匡茨,约翰·约阿希姆 51

R

Rameau, Jean-Philippe 拉莫,让-菲利普 46,47—48,105,149
Raphael 拉斐尔 92
Reichardt, Johann Friedrich 赖夏特,约翰·弗里德里希 58,90
 Overture *Macbeth*《麦克白》序曲 64
Reissiger, Karl Gottlieb 莱西格,卡尔·戈特利布 14—15
Richter, Jean Paul [*pseud.* Jean Paul] 里希特,让·保尔(笔名:让·保尔) 42,55—56,60,62—64,140,146
Riemann, Hugo 里曼,胡戈 83
Rosen, Charles 罗森,查尔斯 ix
Rossini, Gioacchino 罗西尼,焦阿基诺 21,27,32
Rousseau, Jean-Jacques 卢梭,让-雅克 6,46,47—50,52—54,57,60,104,149
Rubinstein, Josef 鲁宾斯坦,约瑟夫 120

S

Sailer, Johann Michael 塞勒尔,约翰·米夏埃尔 87
Salieri, Antonio 萨列里,安东尼奥
 Axur（*Tarare*）《阿克索尔》(《调整》) 163
Satie, Erik 萨蒂,埃里克 ix
Schelling, Friedrich Wilhelm Joseph von 谢林,弗里德里希·威廉·约瑟夫·冯 29
Schering, Arnold 舍林,阿诺尔德 8—9,68
Schiller, Friedrich 席勒,弗里德里希 5,43,52,65,145
Schilling, Gustav 席林,古斯塔夫 11,56—57
Schlegel, August Wilhelm 施莱格尔,奥古斯特·威廉 28,42,52—54,100,147
Schlegel, Friedrich 施莱格尔,弗里德里希 6,43,52,70—72,107—108,111,

147,148
Schleiermacher, Friedrich 施莱尔马赫,弗里德里希 76,85—86,88—90,95
Schoenberg, Arnold 勋伯格,阿诺尔德 ix,38,119,126—127
Schopenhauer, Arthur 叔本华,阿图尔 ix,10,14,17,26—27,30—34,41,72—73,80,101,119,121—122,130—137,138,140,154
Schubart, Daniel 舒巴特,丹尼尔 10
Schulz, Johann Abraham Peter 舒尔茨,约翰·亚伯拉罕·彼得 7,51—52,59,62,63,146
Schumann, Robert 舒曼,罗伯特 14—15,66—67,69,117—119,127,129
Shaftesbury, Anthony 沙夫茨伯里,安东尼
 Ashley-Cooper, 3rd Earl 阿什利-库珀,伯爵三世 110,114—115
Shakespeare, William 莎士比亚,威廉 12
Smith, Adam 史密斯,亚当 vii
Socrates 苏格拉底 120
Solger, Karl Wilhelm Ferdinand 索尔格,卡尔·威廉·费迪南德 75—76
Stamitz, Carl 施塔米茨,卡尔 50,62,65,69,103,146
Stockhausen, Karlheinz 施托克豪森,卡尔海因茨 ix
Strauss, Richard 施特劳斯,里夏德 137—138
Stravinsky, Igor 斯特拉文斯基,伊戈尔 ix,88
Sulzer, Joahnn Georg 苏尔策,约翰·格奥尔格 4—7,51,59,80,146

T

Tieck, Ludwig 蒂克,路德维希 10,12,18,20,23,30,33,54—55,58—59,60,64—65,66—67,68—70,78,82—83,85,89—91,106—107,109,118,129,143,145
Triest[pseud.] 特里斯特(笔名) 158

V

Valéry, Paul 瓦莱里,保尔 141,142,150,152—153,154
Vischer, Friedrich Theodor 费肖尔,弗里德里希·特奥多尔 13,16
Vivaldi, Antonio 维瓦尔第,安东尼奥 108
Vogler, Georg Joseph (Abbé) 福格勒,格奥尔格·约瑟夫(神父)
 Overture *Hamlet*《哈姆雷特》序曲 163
Vordtriede, Werner 弗尔特里德,维尔纳 142,144—145

W

Wackenroder, Wilhelm Heinrich 瓦肯罗德尔,威廉·海因里希 ix,10,12,19,20,23—24,33,46,54—55,58—59,61,65,73—75,77,78,81—85,89—91,101—102,140,145,150—152
Wagner, Richard 瓦格纳,里夏德 viii,3,10,14,17,18—27,30—35,36—37,41,46,48,119—123,125—126,130—137,139,142
 Tristan und Isolde《特里斯坦与伊索尔德》32—34,122,132
Walzel, Oskar 瓦泽尔,奥斯卡 141
Weber, Carl Maria von 韦伯,卡尔·马利亚·冯 15
Webern, Anton 韦伯恩,安东 126—127
 《交响曲》Op. 21 126
Weisse, Christian Hermann 怀瑟,克里斯蒂安·赫尔曼 75,76—77,99—102,140
Wette, Martin Leberecht de 维特,马丁·雷布莱希特·德 86—87

Z

Zimmermann, Robert 齐默尔曼,罗伯特 28

图书在版编目(CIP)数据

绝对音乐观念/(德)卡尔·达尔豪斯著;刘丹霓译.
--上海:华东师范大学出版社,2019
(六点音乐译丛)
ISBN 978-7-5675-8340-5

Ⅰ.①绝… Ⅱ.①达… ②刘… Ⅲ.①音乐美学—研究
Ⅳ.①J601

中国版本图书馆 CIP 数据核字(2018)第 215921 号

华东师范大学出版社六点分社
企划人　倪为国

Die Idee der absoluten Musik(BVK 821)
by Carl Dahlhaus
Copyright © 1994 Barenreiter-Verlag karl Votterle GmbH&Co. KG(9th printing 2011)
Licensed edition with permission from Barenreiter-Verlag
Kassel-Basel-London-New York-Praha
www.baerenreiter.com
Simplified Chinese Translation Copyright © 2019 by East China Normal University Press Ltd.
ALL RIGHTS RESERVED.
上海市版权局著作权合同登记 图字:09-2016-506 号

六点音乐译丛
绝对音乐观念

著　　者　(德)卡尔·达尔豪斯
译　　者　刘丹霓
责任编辑　倪为国　何　花
封面设计　刘怡霖

出版发行　华东师范大学出版社
社　　址　上海市中山北路 3663 号　邮编　200062
网　　址　www.ecnupress.com.cn
电　　话　021-60821666　行政传真　021-62572105
客服电话　021-62865537
门市(邮购)电话　021-62869887
地　　址　上海市中山北路 3663 号华东师范大学校内先锋路口
网　　店　http://hdsdcbs.tmall.com

印 刷 者　上海盛隆印务有限公司
开　　本　787×1092　1/16
插　　页　1
印　　张　10
字　　数　128 千字
版　　次　2019 年 2 月第 1 版
印　　次　2019 年 2 月第 1 次
书　　号　ISBN 978-7-5675-8340-5/J·369
定　　价　58.00 元

出版人　王　焰

(如发现本版图书有印订质量问题,请寄回本社客服中心调换或电话 021-62865537 联系)